U0031046

同心圓
大學台灣藝術史
教師實訪錄

台灣藝術史研究學會　主編

藝術家

目 次

序——
台灣美術史生態調查的必要性

▌樂見台灣藝術史受重視並納入政策發展

　　文化部全國文化會議於 2017 年 3 月 25 日起跑，由下而上歷經一百多次會議，針對六大議題（「六力」）達成產官學的共識，並作為未來文化政策白皮書的基礎。其中，和臺灣美術史相關的意見、規劃，都記載於「2017 年全國文化會議實錄」《21 世紀臺灣文化總體營造》中，[1] 蔡英文總統致詞：

　　越在地越國際。只要建立更完整的體系，年輕世代就可以在這塊土地上找到自己的根，挖掘出源源不絕的題材。因此我們的文化政策也要重視對文化資產的保留，文化部正在推動鐵道博物館、再造歷史現場，還有重建台灣藝術史，都是要讓創新跟傳承能夠並存，把台灣的過去轉化成為邁向未來的基礎。

文化部鄭麗君部長在回應與政策說明針對「重建台灣藝術史」表示：

　　我們希望透過經典作品的典藏，強化軟、硬體，包含在既有組織結合既有空間來擴充專業館設，……以美術史、音樂史、工藝史、影像史、建築史為主要的內涵，來強化藝術台灣製造的品牌在國際的定位。

　　在過去，文化的發展往往是自然天成，沒有干涉的狀態；當今，在全球化

1　文化部，2018，《21 世紀臺灣文化總體營造》。台北；文化部。

競爭之下，在地文化常常以「文化例外」的角度被呵護著，以免在強勢文化傾壓下消亡殆盡。文化規劃的作為，從「遒麗天成」轉變到「思力交至」（包世臣書論）。這種文化政策的基本設想是「文化平權」與「文化多樣性」。有了這樣的意識，才能化為具體的行動。這次全國文化會議的文化行動是台灣文化發展的一道曙光，台灣美術史也將和台灣各項藝術史一起分享這遲來的暖意。

▌台灣美術史到底有沒有被邊緣化？

其實，我們樂見政府開始重視本土美術史的政策規劃，但也憂心良法美意淪為口號或空談。我曾在〈從被遺忘的故事重建台灣藝術史〉[2]提醒慎思明辨「重建」的意涵：

從 3 月起跑、到 9 月初落幕的全國文化會議，「重建台灣藝術史」是文化部鄭部長大力揭櫫與推動的政策，也是媒體報導的亮點之一。乍聽之下，著實令人情緒沸騰，頗為感動。不過，冷靜思考一下，「重建」何意，則耐人尋味。幾位藝術界朋友於聊天之際，也慢慢討論出對「重建」的疑慮與多議（義）性。「重建」，猶如建築隱喻，一般說來有強烈的暗示：是原先藝術史的架構不理想、有錯誤、沒計畫，因此打掉重來？還是強化原先羸弱的基礎、結構，並且調整間架與內容就好？重建是否否定了先前的「政治不正確」命題，只是以比較委婉的方式拒絕再轉向？無論如何，這兩種認知關鍵性地決定了政策的走向。歷史不能重來，包括歷史本身，以及過往建立歷史的足跡，我想，仔細全面盤點、評估先前既有的建樹，應該是不可或缺的第一步。不清楚先前的狀況，任何布局、操

2　廖新田，2017/10/30，〈從被遺忘的故事重建台灣藝術史〉，《蘋果日報》，https://tw.appledaily.com/new/realtime/20171030/1231436/ [瀏覽日期：2018/10/19]

作與投資都將事倍功半。不過，有一點到是值得再三思考：挖掘遺忘的台灣藝術故事，可以做為重建的開始。知名英國藝術史學者龔布里曲在其名著《藝術的故事》開宗明義：「沒有藝術這回事，只有藝術家。藝術品不是神秘活動的結果，而是為人而創的人造品。」從人的故事出發，才能讓「重建」台灣藝術史有扎根、接地氣的意義，因此，藝術的本土化應該是這次重建計畫的核心。台灣歷史多元，南島文化、漢文化、歐美文化、日本文化，以及東南亞文化等等，各種主流與非主流媒材，都應該在這重建的建築體裡有一定的空間被容納：美是加法，非排除法。當然，藝術史的重建，最終目的則不一定僅是藝術的目的了，誠如美國作家喬治歐威爾所言，寫作的目的有四：純然自我作祟、美學熱情、歷史驅動、政治目的。藝術歷史重建終將成為歷史的一部分，因此避免不了歷史的偶然作弄和其他外溢效應。……台灣藝術史的重建，首先必須分享這片土地上感人的故事，築起逐漸為人所淡忘的記憶之屋，最後匯積為台灣文化的偉大建築。

　　除此之外，我認為，重建台灣藝術史的前提與基礎是了解當前台灣美術史的生態，過去累積下來的成果有多少，我們有必要深入調查。簡言之，不知道台灣美術史在方方面面的現況（也是窘況），如何能「對症下藥」？我在〈正視台灣藝術史被嚴重邊緣化問題〉[3]便點出台灣美術史被嚴重邊緣化與被忽視的問題，而且是機制化下的結果，所謂「無形天花板」效應──並不是刻意排擠，而是意識上不認為有存在的價值：

　　成立於去年 3 月 25 日美術節的台灣藝術史研究學會屆滿周年，以「何謂台灣‧藝術/美術‧史？」為主題，舉辦「2017 台灣藝術史研究學會首次年會暨

3　廖新田，2017/3/25，〈正視台灣藝術史被嚴重邊緣化問題〉，《蘋果日報》，https://tw.appledaily.com/headline/daily/20170325/37595575/[瀏覽日期：2018/10/19]

學術研討會」。本會是戰後台灣第一個成立的民間藝術史團體，而中國藝術史學會早成立於 1937 年，日本藝術史學會成立於 1949 年，韓國藝術學會成立於 1986 年。雖為時已晚，但尚可急起直追。藝術節日的誕生與陳澄波的受難在同一天，讓人不勝唏噓，感嘆造化弄人。此刻，總統府也正在舉辦「屹立不搖」陳澄波特展，小英總統表示會堅持追求真相與公義。而去年此時，她的臉書也為這個日子寫下：記得來時路，前進有方向。能有此殊榮，誠然是遲來的正義。黃土水 1922 年所發表《出生於台灣》結論道：「我們應該勇猛地朝著自己的理想邁進。期待藝術上的福爾摩沙時代來臨。」這個殷殷期許應該不是獨厚他自己一人，而是渴盼整體的台灣美術榮景由全民共享吧？台藝史課程僅占 10%，在紀念這個特別的日子之際，因為陳澄波畫作在總統府展出，或可讓台灣美術史稍稍受到媒體及民眾的關注，但實際上，目前台灣藝術史正被嚴重地邊緣化，不知道有沒有人會相信？根據學會最近自主執行的「大專院校台灣藝術史課程調查」，彙整了全台藝術系所過去三年來所開設的藝術史課程顯示：台灣藝術史課程僅占 10%，遠低於中國藝術史的 22% 及西洋藝術史的 20%，在一百零二個系所中授課師資每學期僅為二十人左右。在通識課程方面，台灣藝術史課程僅有 10%，和中國藝術史相同，但和西洋藝術史的 27% 相去甚遠。在二九七份問卷中，民眾認為學習中國藝術史（45%）與西洋藝術史（42%）課程較多，只有 6% 的民眾把台灣藝術史排在前面。這些數字也呼應前第一夫人周美青於 2010 年在部落格中提到金車教育基金會的「美學報告」：七成青少年說不出國內藝術家的名字。另外，一份科技部所提供的「藝術學門學術研習營課程總表」，十七門藝術史講題中西洋美術史占七門，而台灣主題只有一堂。以上結果反映出台灣美術史課程結構嚴重傾斜，被忽視的情形讓人十分憂心。推動歷史記憶工程，數十年來本土化、在地化的口號喊得震天價響，實際狀況卻是逐漸惡化。我們不禁要問：是什麼樣的意識形態讓台灣美術史總是在台灣這片自己的土地上成為少數？因為認識台灣藝

術史的機會稀少，才會出現電視主播認為陳澄波還活著的烏龍報導，或西洋藝術
展覽大排長龍而台灣美術展相對門可羅雀。在這樣的境況之下，我們如何期待下
一代能欣賞、創作屬於台灣的藝術故事？政府相關單位實應負起責任，正視台灣
藝術的歷史記憶工程的推動，喚起台灣民眾與學生對台灣藝術及藝術史的興趣。
如果放任體制上持續邊緣化台灣美術，恐怕不能期待「藝術上的福爾摩沙時代來
臨」；如果不進行改革，台灣美術歷史大概也無法如展覽題目「屹立不搖」了。

　　另一篇〈「陳澄波還活著」的恥辱〉[4]也呼籲大家重視台灣美術史在台灣自
己的所在地變成少數族群的難堪境況：

　　3月25日，有些人知道是陳澄波受難日，不太多人知道這天也是美術節。
民國29年，中華美術學會第一屆年會決議3月3日為美術節，教育部卻於三年
後批准3月25日。歷史的弔詭再度應驗，1947年的美術節生日，卻是一位熱情
的台灣藝術鬥士的忌日。陳澄波的藝術成就和民族受難英雄的形象從此在二二八
屠殺事件之後有了雙重意涵，要沒有悲情之美都很難擺脫。台灣美術史的研究，
二次大戰後由王白淵開始。這位彰化二水人，就讀東京藝術學校時期與台灣同好
於1932年成立「台灣藝術研究會」並創辦《福爾摩沙》雜誌。從上海美專回台
後與游彌堅等人於1946年創立「台灣文化協進會」，發行《台灣文化》。和陳
澄波的命運相似，王白淵也在二二八事件中被捕，幸得保釋。1954年於《台北文
物》發表〈台灣美術運動史〉。他的《荊棘的道路》詩集似乎也預示台灣藝術的
坎坷。戰後，因為政治意識形態的關係，台灣藝術的論述和討論在中國藝術和西
洋藝術的兩軸中缺席，有的是「正統國畫論爭」和現代抽象畫的共產黨疑義。台

4　廖新田，2017/3/28，〈「陳澄波還活著」的恥辱〉，《自由時報》，http://talk.ltn.com.tw/article/
paper/973155 [瀏覽日期：2018/10/19]

灣民眾沒有許多機會接觸台灣藝術的故事。直到解嚴後的 90 年代，才有林惺嶽、謝里法、顏娟英、蕭瓊瑞、王秀雄、白雪蘭等藝術前輩及學者書寫台灣藝術史和策劃展覽，風潮一時。卅年後的今天，台灣藝術史的研究與書寫在缺乏明確政策的狀況下急遽走下坡，最嚴重的後果是世代斷層。在政府資金大量投注當代藝術，以及科技部研究政策方面，缺乏台灣意識而仍然傾向中國及西洋藝術二分的思維中，兩面夾殺下台灣藝術史的未來更為嚴峻。於此情形下，我們不能把某電視新聞主播以為陳澄波還活著看是個笑話。那是我們這個社會的笑話，其實是恥辱，我們都得承擔：我們生於此、長於此，卻仍然不識台灣的藝術和藝術家。君皆知每每有西洋超級大展，人潮如龍；台灣美術展，門可羅雀。不知者無罪，我們需要的是台灣美術的教育推廣與研究書寫。為什麼我們要成立台灣藝術史研究學會？檢視世界各國相關藝術史學會的歷史，台灣的確需要成立台灣藝術史研究社群以強化藝術史相關的工作與機制。中國藝術史學會成立於 1937 年；日本藝術史學會成立於 1949 年；西班牙藝術評論家協會成立於 1961 年；澳紐藝術學會與英國藝術史家學會成立於 1974 年；美國藝術史家學會於 1979 年成立；隔年瑞士藝術學會成立，韓國藝術學會成立於 1986 年。2016 年，台灣藝術史研究學會於國立歷史博物館正式成立，有著與國家歷史銜接的深刻意義，補足了七十年來的缺憾，雖為時已晚但願水到渠成。「台灣藝術史研究學會」成立的宗旨是：提升台灣藝術史之價值與認同、建立台灣藝術史研究之平台與網絡、推動台灣藝術史研究風氣、促成台灣藝術史研究之在地化與國際化等。其任務有七：一、從事台灣藝術史相關議題之調查、研究及教育推廣等工作。二、促進藝術史研究者與藝術家之交流。三、出版台灣藝術史研究相關通訊、期刊、論文集、出版品等。四、定期辦理藝術史相關論壇與聚會。五、辦理台灣藝術史相關之國際交流。六、建立台灣藝術史研究者與公私立機構等之合作機制，辦理相關研究案、規劃案或諮詢、委託服務等。七、其他相關研究活動與政策之參與。總之，台灣有豐

富的藝術研究論述、質量均佳的研究環境，只要能建立好平台，我們相信台灣美術研究的前景是不可小覷的。我等發起這個民間組織，期盼拋磚引玉，共創台灣藝術史的文藝復興。

最後，我在拙作《台灣美術新思路：框架、批評、美學》序文〈台灣美術的「實然」與「應然」〉[5]提出學術機制上台灣美術研究也或多或少、有形無形地被放在一邊擱置：

本文集各個主題雖異，核心精神卻是一致的，是書寫者在這糾纏的脈絡中所編織的一張台灣美術史的網。為何編網？如果有扎實的美術史平台，實無須編網作夢。事實是，台灣美術史長期以來在我們的社會中被有意無意地漠視（即便統計上顯示台灣的文化意識逐漸增強之中）。這裡我提出三個證明台灣美術和歷史正被邊緣化（marginalization）的例子。一份科技部提供的「藝術學門學術研習營課程總表」中，十七門藝術史講題中，西洋美術史占七堂，而七堂東亞美術史中台灣只有一講。[6]是什麼樣的課程構思讓台灣美術史總是成為少數或「錯置」？另一份 2007 年科技部委託發表的「藝術學門調查計劃成果報告」，包括中國藝術史（含東亞藝術史）、西洋藝術史與法國藝術史，竟然獨缺台灣藝術史！[7]我們不禁要問：是什麼樣的判準讓台灣美術史在這份看起來很慎重的公家機關報告上缺席？撰寫序文之際，甫收到最新版科技部人文社會學研究中心「藝術學門熱與前瞻研究議題」結案報告，台灣美術史的發展終於有幾頁空間，算是彌補一些

5　廖新田，2017，〈自序—台灣美術的「實然」與「應然」〉，《台灣美術新思路：框架、批評、美學》。台北：藝術家出版社，頁 12-17。

6　科技部人文社會科學研究中心，2014，「學術研習營／藝術學門學術研習營課程總表」。http://www.hss.ntu.edu.tw/upload/file/201402/3e3f88f2-1a39-4ef6-98cc-8a1e964316e9.pdf [瀏覽日期：2016/12/20]

7　巫佩蓉，2007，〈藝術學門調查計劃成果報告〉，《人文與社會科學簡訊》8（2）：48-59。https://www.most.gov.tw/most/attachments/e8175ab4-54f5-48a7-8015-e034a5652e91 [瀏覽日期：2016/12/20]

遺憾。[8] 不過，「台灣相關藝術史協（學）會的成立」的描述仍／竟然是在〈中國美術史熱門與前瞻議題〉出現，台灣美術史歸類在中國美術史項下還是東亞美術史還是獨立開來，將是未來不可迴避的嚴肅問題（君皆知圖書館是沒有台灣藝術史的分類）。最後，最近台灣藝術史研究學會執行的一項自主調查「全台大專院校台灣藝術史研究課程調查報告」（103 年第一學期至 105 年第一學期）顯示，三十二所大專院校中三十九個科系六十個研究所中（請注意，沒有任何一個專注於台灣藝術研究所或學系，但是，我們有十七間大專院校設立台灣文學或文化研究系所，有七個學系、十九個研究所），台灣藝術史只占總課程的 10％，相較於西洋藝術史、中國藝術史分占約 20％。這個比例之下，我們期待未來的台灣藝術青年有在地藝術的認知、創作出有文化認同連繫的作品（儘管有全球化的期待與壓力），應該是緣木求魚的。我們不禁又要再問：是什麼美術教育原理讓我們的課程結構讓台灣（不是在中國或外國）的台灣美術成為非主流？關鍵在「心態」，藍祖蔚對台灣樂團重西洋輕本土的現象有如是評論。[9] 這些現象說明探問有無台灣美術史及其義涵是有價值的，是必要的。這樣的內省策略其實意圖再一次思考何謂台灣美術？何謂台灣美術史？這個既簡單又複雜的問題在台灣美術論述的書寫過程中，終將成為所有思考與書寫台灣美術史者的大哉問。……台灣美術史的「實然」（台灣美術史是什麼內容）與「應然」（台灣美術史應該是什麼樣貌）不但有交互作用，更受到詮釋、論述、方法論甚至是價值、意識形態、政策等等諸多因素的影響，不斷地調整變動、協商對話。這種觀點將我們拉進一種

8 吳方正，2017，〈科技部人文社會學研究中心「藝術學門熱與前瞻研究議題」結案報告〉，http://www.hss.ntu.edu.tw/model.aspx?no=307 [瀏覽日期：2017/1/26]
9 藍祖蔚，2017/2/2，〈一首情歌給台灣〉，《自由時報》。http://talk.ltn.com.tw/article/paper/1074967 [瀏覽日期：2017/2/2]

後設情境，不但考察「形」（form），也檢視「構」（forming），形構（formation）的思維對長期被邊緣化的台灣美術史而言，有種讓人恍然大悟的感覺。總之，沒有固定的台灣美術史，台灣美術的本質就在「思路的絲路」上移動、離散，這就是台灣美術史的真實性（authenticity），也是書寫的真實性。我們怎麼看待、書寫台灣美術史，台灣美術史就用那個樣子回應我們——台灣美術史是我們自身觀看與思考的一面鏡子！

　　事實上，台灣美術和史不應該被如此對待，因為相關的統計顯示其研究成果有一定質量的展現（反觀在台灣的西洋藝術史和中國藝術史研究到底有多少呈現，並不清楚）。根據調查，2009年有一百一十筆，2010年有一百六十五筆，2012年有五十筆，2013年有一百一十四筆。[10] 研究成果當然不能純粹以數字來比評，但如果從經費與成果來判斷，台灣美術與史的研究算是「物超所值」。

　　以上憂心的呼籲，終於被立委黃國書看見，這位已具書家功力的國會議員並在107年10月8日立法院第九屆第六會期教育及文化委員會第三次全體委員會議質詢科技部陳良基部長。[11] 陳部長及其相關部屬在啞口無言下也善意地回應要導正這長期的偏頗。當然，聽其言觀其行，執行單位真心與否，很快便知曉。這是第一次有立委關心這個特定的議題，台灣藝術史學界應當記住這十四分鐘，短暫但寶貴，也希望空前而不絕後。另外，我們也誠摯盼望，教育部的美感教育及相關的藝術教育能將台灣美術史納入，因為沒有脈絡內容的美感是空泛的，接不到地氣的，文化認同是有危機的。

10　廖新田、陳曼華，2015，〈藝術論述的機制與促成：2012年-2013年台灣美術史文獻狀況摘報〉，《台灣美術》101：66-97。

11　黃國書，107/10/08，立法院第9屆第6會期教育及文化委員會第3次全體委員會議質詢，群賢樓101會議室。https://ivod.ly.gov.tw/Play/VOD/108790/1M/N?fbclid=IwAR3EEbT6WJo6QuyZ1ks6q8IsRqayRXdx0QBI2krhkv52-5ax5jrWsAGFfkk [瀏覽日期：2018/10/20]

▋ 訪談目的與觀察

　　誠如前述,「對症下藥」是這份調查的主要目的。長久以來,我們並不知道台灣美術史的課程、教學,以及受眾等等的情況(多好?多糟?),即「生態調查」,這就是忽視、邊緣化的態度與反映(敢問:哪一個國家會如此對待自己的美術史?)。每年各式各樣的文化統計當然也照顧不到這一塊。於是,台灣藝術史學會發起自主研究,從調查大專院校台灣美術課程的比例,民眾的認知(參見附錄二,229頁),驚覺:「沒有最糟,只有更糟」!於是,我們更進一步溯追源頭:誰在傳道、授業、解惑台灣美術史?狀況如何?這十五位長年默默地在各大學播種澆灌的教授們,雖然一路以來寂寞艱辛、外在環境資源匱乏,但都展現甘之如飴的熱情與承諾。以十來個題目為基本架構(也許還有點暗示引導),我們驚訝地發現被訪問者的想法及感受是差別很多的,並沒有制式答案,因此本書不會千篇一律,而是生動感人的觀察與心路歷程。雖然是正式訪談(有錄音及逐字稿的校正。蔣伯欣博士以筆談完成),但採取的是開放式對話,往往「一發不可收拾」。例如:蕭瓊瑞教授從表定的一個小時拉長很多暢談其心路歷程,在台東獨力奮鬥多年的林芊宏老師則語重心長。老師們在談到某些提問的時候會相當悸動,反映出台灣藝術史教學的強烈憂心與高度期許。總的來說,受訪內容反映出幾個現象,算是冰山一角,讀來有些心酸:

(1)台灣美術史教育課程缺乏系統性支持體系,「放牛吃草、單打獨鬥」是普遍的情況,教師們期待決策者能挹注更多資源。

(2)台灣美術史教師養成制度匱乏,老師們都是採取「自力更生、單打獨鬥」的方法求生存,教師們期待機構化。

(3)台灣美術史教材零散,無法有效提供教師們教學上的支援,因此只好「各自為政、自行揮灑」,教師們期待有更豐富的教材使用。

(4)台灣美術史研究的經費上的支持相對薄弱,在科技部的預算結構中處於少

數中的少數，而在強勢的當代藝術氛圍中審查時也很吃虧，只好「度小月、想辦法」。

　　不過，當問及台灣美術史課程比例是否過低時，有些老師卻認為合理，畢竟中國藝術史和西洋藝術史的範圍很大，台灣美術史還是相對很小，前者比例上多一些無妨，因位藝術史教育要培養的是有世界觀的台灣公民。另外，大多數受訪者認為以台灣為中心的「同心圓」概念是台藝美術史教學上的理想架構。大家均憂心但期待改變，能拉台灣美術史一把是總體的「卑微」請求、心願，特別是政策與平台的建立。

　　種種的感受與觀察，其實是台灣美術史教學的「披荊斬棘、開疆闢徑」的歷程，而且是在政府政策、制度沒有介入的情況下的一個「自力救濟」的情勢。

　　本書因為是訪談實錄（有實務教學經驗曾在大專院校開課的老師），文句內容難免有停頓狀況，不像一般的行文流暢，請讀者們諒涵。也因為如此，受訪者的殷切情緒溢於言表，卻振聾發聵、逆耳忠言。

　　要特別聲明：訪談與相關調查所採用的方式並非嚴謹的統計學的方法與方法論的要求，有鑑於經費及種種其它原因。無寧地，訪查採取的路徑與內容是朝向質性的、人類學式的操作。目的在喚醒、呼籲我們所感受、預測的情況不要惡化，若有志者願意接續做更為科學性的質量調查，並調整、糾正其中的錯誤，提出更為精確的報告，我們樂觀其成，並心存感激。

　　有歷史是有力量的，能論述才能展現存在的價值。我曾聽過一個寓言，頗有啟發。非洲諺語說：「除非獅子有歷史學家，否則打獵的故事總是榮耀獵人。」台灣有精采而動人的藝術情節，但缺乏說故事和書寫的人才和環境（國際化也沒完備），當然會不為人知，當然會認為「西方／東方」文化為典範而缺乏認同依據與文化自信心。從土地上長出的文化的樹才能茁壯、開花最後結實累累。當我們體認到台灣文化文本傳遞的重要，蔣渭水當年的理想，台灣文化復興就有希

望。

　　最後，這份紀錄是台灣藝術史研究學會兩年來的自主研究成果，謹獻給台灣美術花園裡辛勤灌溉點滴的前輩藝術家、評論者、歷史書寫者、支持者、教學者等等，也留給台灣美術史一個傳承的印記。

　　十五位教授台灣美術史的大學老師，剖白教學上的心路，有自學歷程、教學甘苦、學術視野、制度建言、理念價值、觀察批判……更綜合了焦慮、掙扎、失望、孤獨、堅持及滿滿的期待、熱情等情緒。對於文化與藝術教育領導者，有意投入台灣美術史研究或教學者，或喜愛台灣美術的人來說，這本書是非常珍貴的田野資料、決策參考與故事。作為台灣藝術史研究學會的第三期自主研究成果，因為本書的集結，這些分別的行動將成為集體宣言：宣稱台灣藝術史的重建，已有人另闢蹊徑，並期待形成台灣美術的康莊大道。

　　書名取《同心圓》，乃是不少受訪老師不約而同地以同心圓的文化地理想像來定位台灣美術史和世界美術史的關係，因此成了在大專院校教受台灣美術史教師們的「通關密語」和「最大公約數」。另一方面，隱喻上，我們希望在台灣美術史教育的推動上「同心協力」、「圓滿達成」——因為「同心則圓」。「同心圓」也是「同心園」——我們齊心齊力一起打造台灣美術史的花園，花若盛開，蝴蝶蜜蜂自來飛舞。

訪談簡介

　　「台灣藝術史研究學會」於 2016 年 3 月 25 日成立，標誌著台灣藝術史的運作與進程將走入另一個里程碑，一個更為凝聚專注的環境、更具包容態度與跨域視野、更本土與國際兼具的台灣藝術史觀，將在這個研究社群的戮力經營下茁壯。我們期待推動一個知識整合、資源共享的網絡平台，以及打造一個學術界、非營利文化第三部門和公部門之間協力的健全研究環境。同時，與世界諸藝術史學會開啟對話之門，分享台灣藝術的特殊性，促成在世界藝術版圖中有一席之地。

　　本會自創會第一年（2016 年）首先關注目前台灣藝術史課程於藝術相關科系所占之課程比例，於 2016 年 10 月起進行第 1 期自主研究「103-1 學期至105-2 學期全台大專院校台灣藝術史課程調查」，實施問卷調查：透過第一期自主研究之結果，創會第二年（2017 年），本會進行第二期自主研究「全台大專院校台灣藝術史課程師資調查」，針對台灣大專院校目前或曾經開授台灣藝術史相關課程教師進行調查研究，以期本會研究成果供教學或研究使用，拋磚引玉使重視台灣藝術教育扎根。訪談大綱設計如下：

（1）你是如何開始接觸台灣藝術史？你學習台灣藝術史的過程為何？

（2）可否談談你開設台灣藝術史課程的緣由？動機、目的與意義？（例如：
　　　時間、地點對象等）

（3）你如何定義「台灣美術」（或稱「台灣藝術」）？台灣藝術史應包含哪
　　　些範疇、時期、階段或其他要素？

（4）你如何安排教材的內容？你如何選擇課程所要介紹的藝術家或作品？以哪種教學方法為主？有沒有特殊的安排？

（5）你在準備台灣藝術教材、教法上是否曾遇到困難？包括備課資料、學生選課、系所排課或其他問題等。

（6）台灣藝術史研究學會調查各大專院校美術科系中台灣、中國及西洋藝術史課程，統計的結果為：台灣藝術史課程僅約占藝術史課程中的 10％，中國藝術史課程 22％、西洋藝術史課程 20％（請見 231 頁下圖）。就這一現象而言，你有什麼看法，如藝術生態的角度？

（7）你認為台灣藝術史和我國藝術教育之間的關係為何？對未來大專學生有無影響？影響層面在哪裡？

（8）台灣藝術史的過往，有何可觀察的軌跡或特性？現今台灣藝術史研究與教學，你的看法為何？

（9）台灣藝術史課程和在地／本土文化傳承上的意義為何？

（10）你對台灣藝術史課程之教育政策、文化政策的期待為何？特別是對於文化部與教育部的政策方面。

（11）台灣藝術史如何定位與出發？如果從本土、亞洲與全球化角度來看。

（12）作為一位台灣藝術史教學的老師，妳／你最憂心的是什麼？有何改善之道？可否補充其他相關的看法、建議？

訪談實錄

（按筆畫順序）

白適銘

白適銘，現任臺灣藝術史研究學會秘書長、國立臺灣師範大學美術學系專任教授及國立臺灣藝術大學美術學系兼任教授。授課領域為臺灣美術史、臺灣現當代水墨畫史、臺灣當代藝術、中國美術史。學術專長為臺灣美術史、中國美術史、東亞文化交流、當代藝術策展與評論。著有《日盛‧雨後‧木下靜涯》。期刊論文有〈走向自由體制的文化內視——談八〇年代臺灣美術的脫體制現象及街頭精神〉、〈介面‧空間‧場域——臺灣近代雕塑及其研究課題之回顧〉、〈記憶、被記憶與再記憶化的視覺形構——臺灣現當代攝影的歷史物質性與影像敘事〉、〈轉古鑄今——劉國松有關傳統繪畫批評的現代性意義〉、〈花都幻影——張義雄巴黎時期作品中的愛與死〉、〈「戰後」如何前衛？——李仲生的現代繪畫策略與臺灣戰後美術方法論〉、〈行歌昔遊成古今——林玉山「憶舊」寫生中的生命意識問題論析〉等。

「台灣有美術史嗎？」這一句話到現在還衝擊著我。

廖新田：首先感謝白適銘老師接受訪問，主題是台灣大專院校台灣藝術史課程的調查。你是如何開始接觸台灣藝術史，你學習台灣藝術史的過程是什麼？

白適銘：這要回到我研究所時期，那時候其實我們只有學過中國美術史跟西洋美術史，而且西洋美術史非常少，當然大學時候也有學過，但是都非常的粗淺。老師就是自己打幻燈片，基本上沒有什麼學科理論，或者說沒有系統性的藝術史訓練。我在 1991 年進入研究所就讀，那時其實只有中國跟一點點的西洋課程，後來也是選擇中國美術史作為學位論文的主題。我的論文指導老師是顏娟英教授，印象當中她當時已經持續在訪問老畫家。

廖：1991 年那時候就已經開始？

白：我記得老師周末假日都會帶著錄音機，搭火車去中南部調查，那時候我也似懂非懂。其實我們研究所的課程裡面沒有台灣美術史。

廖：顏老師沒有開台灣藝術史的課？

白：沒有，老師一直都在做調查，我做過她的助理，我們都在幫忙整理中國美術史方面的資料。應該是說，老師在做田野調查，我們沒有跟她去。後來老師知道我也研究台美史，因為研究資料都開始數位化，所以把之前製作的大量作品卡片都送給我。老師是從一些畫冊進行翻拍、做成卡片，方便進行查閱比對。我曾幫她整理歸類。那時候是用這種貼卡片的方式來整理的。一個個畫家這樣做，一個畫家一個檔案，好像藥舖子的目錄盒裡邊拉出來使用。

廖：像圖書館的卡片。

白：是的。這是我一開始接觸所謂的台灣美術史的一個機緣，但是我不是以研究生的角度去接近它，只是因為整理資料，大概知道老師利用了圖像、田野調查及口述的方法。還有作品資料收集的方法，因為那時老師並沒有開展台灣

美術史這門學科，或者應該說剛開始沒多久。我真正接觸台灣美術史是從日本回來之後的 2003 年。是在嘉義南華大學教書的時候，有一個學生想研究劉啟祥跟顏水龍，都是南部畫家，我也覺得有趣，而且因為有地緣關係，所以我就放膽讓她做，也因為這樣的關係，真正進入到台灣美術史的研究領域。雖然我自己那時候還沒有真正開始研究，但透過已經出版的套書，比如《臺灣美術全集》，相關文章或專著也開始閱讀，像謝里法老師的《日據時代臺灣美術運動史》、李欽賢及蕭瓊瑞老師的著作等等，才開始比較有概念。因為學生做台灣美術史的關係，提早讓我進入到這個研究範疇。但是因為我大學唸美術系，也因為自己的興趣，讀過很多台灣藝術家的相關書籍。日治時代到戰後一些藝術家其實也都不陌生，但是真正進入到研究領域的，大概就是上面這兩個機緣。後來到台中教書的時候，除了教中國美術史之外，才被要求還要教台灣美術史。

廖：在台中教育大學。

白：是的。這個是一個很重要的機緣，就是開始要做研究資料，或者是研究教學的整理，慢慢要開設台灣美術史的相關課程。這會牽涉到如何從中國美術史角度轉向的問題，那時候滿茫然，完全不知道方法學，或者該如何建立史觀。在那個時代，首先缺乏所謂通論、通史的教科書，用幾篇比較重要的文章以及比較接近雜記、彙編類的書，就是在焦點不清楚的狀態下開始進行研究的。

廖：反而倒過來是因為學生有興趣想要做台灣藝術史的研究，或者是課程上有需求，老師才開始介入台灣藝術史。也有其他的訪談裡面，像蕭瓊瑞，他學習台灣藝術史是從《雄獅美術》雜誌開始的。我們在大專院校裡面教台灣藝術

的課程，可是個人本身學習或者說進入台灣藝術史這個領域，每個人的管道跟機緣都不一樣。不像一般的教學，什麼課程做什麼研究訓練，並不是一個正常的方式發展出來的方法，這個非常特殊。第二個問題，能不能談談你現在開設台灣藝術史課程的緣由，比如說動機、目的、意義還有時間、地點、對象。

白：剛才提到，我在台中教書以來開始開設台灣美術史的課程，基本上都比較通論性質。因為文本缺乏的關係，即便是研究所討論課也大約如此。不過，一方面我自己慢慢整理台灣美術史相關的材料，另一方面思考研究方法、教學的基本概念。我現在開設台灣美術史，事實上是很主動，慢慢再把中國美術史或其它的美術史的部分減少，一直在強化台灣美術史的學科範疇。比如說我自己在師大這邊開課，有近現代還有當代，還有開設過攝影、影像的課程，另外也有當代策展學的課，這都跟台灣美術史研究的跨域推展很密切。中國美術史方面是比較以斷代為主的課程，強調新的方法學，例如視覺文化或物質文化。我的動機跟目的，就是我覺得中國美術史在台灣其實滿多學校跟老師在從事，倒是台灣美術史，從我讀書時到現在，可能經過了一、二十年的時間，它是不是已經成為一個獨立的學科？台灣美術史的研究在大學院校裡有沒有受到重視？這是我滿關心的問題。比如說我們都會說，台灣意識高漲之後，有台灣文學研究所之類的，但是一直沒有台灣美術研究所這樣的單位，也沒有獨立研究機構，我覺得是很大的弱勢。

廖：台師大本身就是台灣現代美術發展的其中很重要的一部分，因為有很多資深的藝術家都在師大藝術系擔任美術老師。可不可以直接明白的問，你覺得師大長期以來，有沒有重視台灣藝術史，當然重視藝術一定有，重視台灣藝術

也許有，但是有沒有重視台灣藝術「史」這一塊？

白：我是 2008 年 8 月到師大任教。從那時候開始，我所理解的，大概只有大學部有一門台灣美術史的通論課，研究所基本上沒有台灣美術史。這就是問題所在，是不是重視很難講，但是從課程規劃跟課程設計上來說，其實是看不出來。剛剛提到我自己因為中國美術史或日本美術史的學術背景，特別是從我的國外留學經驗中，越來越覺得台灣只有中國藝術史跟西洋藝術史是不行的。因此在到師大之後，開始積極做很多課程的重新規劃跟安排，除了台灣、中國美術史之外，還有日本或東亞美術史或全球化議題課程的設立。

廖：所以課程的設計，其實多少反應我們對台灣藝術史的重視程度，跟課程設置有關。

白：絕對有關。

廖：沒有課就沒有學生，也因此沒有學生知道台灣美術史。

白：我現在要回應的第一個問題就是，1990 年代有老師甚至說：「台灣有美術史嗎？」這一句話到現在還衝擊著我，那是非常有名的一位老師說的。我覺得那個時代說那種話可以理解，但是如果現在再提這種問題的話，那就非常嚴重。台灣美術史難道不是一個應該被承認的學科嗎？台灣美術史應該跟中國、西洋、日本，應該用什麼樣的關係去連接、區隔？這是我們要深深反省的。那時候是沒有這種觀念，甚至老師都沒在指引。有在做研究的老師沒開課，學校也沒想到要發展這個學科領域。我們很多碩士畢業生去國外拿博士，還是在做中國。我自己因為到日本去，突然覺得台灣什麼都沒有。同樣是亞洲國家，美術史的領域卻非常狹隘，也沒有什麼宏大的學科觀念。像日本，他們有東南亞的研究。不只是佛教美術而已，他們對中亞、西亞、拉丁

美洲、歐洲等，都有卓越的研究成果及團隊。京都大學老師就有專攻荷蘭美術史的專家。這讓我非常驚訝，所謂 culture shock 裡面比較震驚的部分。後來我就透過在日本學習的經驗中，開始關注亞洲藝術史、近現代、以及近東的美術史，討論文化交流問題。我在日本受到的文化震撼，現在在台灣開設台灣美術史，事實上有長久的淵源關係。

廖：當然很多人其實是離開自己的故鄉、自己的土地後才開始回頭去看自己那塊土地長什麼樣，我自己個人也有這種經驗。

白：因為我們之前沒有被啟蒙台灣美術研究是重要的。

廖：教育真的很重要。第三個問題是，你如何定義台灣美術或者台灣藝術，台灣藝術史應該包含哪些範疇、階段或其它要素？

白：當然我們會考慮美術跟藝術有何差別，我覺得我們現在做的領域、範圍其實都很廣，台灣美術或台灣藝術要看範圍、材料而訂。美術史中的 fine arts 如繪畫、建築、雕刻，其它像工藝、攝影、設計等可能沒有被包括進去。但是，我想現在的學者也沒有那麼偏執，一定只研究什麼、不研究什麼？我覺得是可以更放膽地去探討。台灣美術或台灣藝術的研究應該開放到更多新的範疇。

廖：比如説……

白：我認為像藝術市場，也是台灣美術整體發展的一部分。

廖：那當然。

白：然後是文創，還有策展，這都跟美術史研究沒辦法不掛鉤的。過去我們在學習新的藝術史，關注像是藝術外部的種種連接關係，比如政治、社會、經濟因素的影響等等，事實上那些問題可能沒有回應到整個社會大眾真正的需

求，而只是學科理論的擴張而已。比如我剛剛提到的文創、策展部分，事實上會不會是我們在討論美術史的過程當中，應該要涵蓋的？

廖：你現在講的範疇，比如說建築算不算，或者是說我們甚至說設計，因為我們台灣有藝術家跟設計相關，所以好像是台灣藝術史的範疇。甚至影像，白老師有教過影像，攝影史應該包含在台灣藝術史的範圍裡。

白：同意。我自己是不太願意去區隔，會採用跨媒材、跨領域的方法進行研究，在範疇、材料上，應該要更寬廣地去界定實體跟階段。

廖：實體跟階段怎麼定？

白：我覺得過去我們做歷史研究，比如說用西歐的方法，潘安儀教授也有提到，比如說 ancient、medieval、modern，基本上就是這三個大的時代分類。歐洲沒有用國家跟政權區分，中美史則慣用政治史、斷代史，朝代或政權更迭的方法。台灣現在最大的困境是，我們是根據中國史、日本史還是西歐史的理論框架來制定時代分期的問題？幾年前，在國美館有一個關於台灣美術史分期的研討會，我那時候沒有直接回應，有些學者可能五年十年就分一期，或一個美術運動就分一期。我覺得有兩個方面可以談，比如說台灣美術史原始階段的問題，如果要把舊石器、新石器或史前時期都拉進來的話，我們究竟是要用人類學、考古學，還是美術史的方法來解決？還是兼用？特別是考古文物類，我們可能會跟其他學科產生衝突，比如說人家是從石器精跟粗或是使用功能的角度來分時間前後，藝術史則不同。美術史如果不借用其他學科一些基本分期概念，會不會變成一個沒有時間觀念的奇怪學科？我們採取的分期方法，應該是要更符合我們自身的實際需求，比如說在史前時期，的確可以運用考古學、人類學的方法。我也不贊成單一的分期方法，如

果是我的話，進入歷史時期之後，可能比較不願意用朝代或政權更迭的方法，比如講荷治時期、明清統治時期、日治時期、戰後國府時期。這個一般容易理解，但是對研究者來講沒有什麼特殊意義，因為很多東西並不是朝代結束就結束，我們更希望將文化視為一個整體，例如使用階段或觀念來梳理。比如說戒嚴，影響我們台灣戰後歷史發展甚深，甚至持續到現在，我覺得這是很重要的歷史階段或概念，議題本身就可以變成一個分期的重要準據。分期並不一定是指從幾年到幾年，而是個可以持續發展、延伸的歸納工具，隨著史學方法的進展，而產生全然不同的分期標準。

廖：不是機械式分期。

白：是的。另外一個問題是分期方法或階段的認定方法，在史前是可以運用其他學科的方法。進入歷史時期之後，比較有辦法去談真正的台灣美術史中的藝術概念，可以更寬廣地去探討時期跟階段。另一個方面是誰來分期的問題。我在國美館發表的那篇文章中，涉及藝術史的分期是否全由學者來主導的問題。事實上，我談的是戰後現代繪畫發展，主題是李仲生，討論他作為一個創造者的歷史概念，其實他的歷史分期只有兩期，一個就是前衛，一個是不前衛。他一生中追求的現代藝術等於前衛風格，他也只用這樣的觀念切割近代美術的分期，藝術家提出的時間分期。藝術史覺得該如何看待？我們有沒有可能把分期的概念留給藝術家或是其它的材料來決定？這是我最近一直在想的問題。

廖：這很有趣。請白老師談談，在教學上面你怎麼安排教材的內容？比如說課程裡你要介紹哪些藝術家？哪些作品？在教法上，你以哪種教學方法為主？有沒有特殊的安排？

白：其實有。我現在在師大沒有教大學部的台灣美術史，台灣美術史都在研究所，因為其它同事可以教。我自己在研究所開台灣美術史的課時，有幾個不同的面向。比如剛剛提到用時間來切割，也用有媒材來切割，也有用方法學來切割，我希望用各種不同的角度來擴充，讓學生們對台灣美術史有不同的認知。另外，教材內容安排上，也會根據那門課的實際需要進行調整。如果是策展學的話，怎麼跟台灣美術史產生連接，我還是會從台灣的策展史開始，考量哪些重要的範例，哪些事實上已經進入到台灣當代藝術的發展歷程。或者反過來，先考量美術史自身的脈絡，再進行策展課程的主題。另外，我現在比較不用藝術家排排站的方法來梳理。

廖：太多藝術家了，總是要有代表性。

白：的確如此。比如說如果是教日治時期的美術史，大概幾個重要的議題，像是美術概念的形成、「地方色彩」一定會講到，還有現代化、公共性議題，還有戰爭美術、殖民地的問題。這些事實上都是我很關心的，但如果是當代美術的話，就會牽扯到後工業、資訊社會的議題。新的方法學，比如說女性主義或者殖民、後現代理論，都會刻意地放到當代台灣美術史之中。

廖：你是用議題性把藝術家跟作品帶進來。

白：基本上是。

廖：白老師你在教材教法上有沒有曾經碰到什麼樣的困難？比如說備課、學生選課、系所安排等其它實際的問題。

白：教材因為都是自己製作，有參考書目，但幾乎沒有教科書。當然現在有些學者有開始寫通論或通史，但是都比較基礎。我在研究所的台灣美術教材上，都是自己想辦法，基本上是以討論主題性的學術論文為主。比較大的困難是

我們要去談比較特殊的方法學時，剛好沒有那種文章可以配合，特別是那些找不到論文的，我就會在課堂上做一些援引跟補充。我覺得這是我們台灣美術史的研究者還沒有真正多元性地去探討的緣故。像你對於討論後殖民、文化政治學的研究論文非常多，在讓學生討論這部分的時候，用了很多著作。另外，遇到的困難是，缺乏台灣美術史研究跟教學基本框架的著作。這個基本框架上，其實還有很多缺漏。比如說原住民藝術的問題，現在看到相關研究都是從文化人類學，不然就是從原始藝術的角度去梳理它。如果上課要討論這部分，就會產生很大的問題。我也可以放手，比如說讓同學去搜集這方面的資料，再把資料攤開來，然後一起討論，不過根本問題仍然沒有解決。因為我們畢竟是史學，藝術史的探討應該要有歷史文本做根基，基本上在課堂上不會去討論 raw material，基本上都是先從研究者的著作討論起。學生選課或系所安排，倒沒有麼特困難或限制。

廖：學生學習興趣怎麼樣？

白：學生的學習興趣，跟古代史相較，其實他們是比較想知道，但是能不能很快進入是個問題。比如說，從小只讀中國美術史，或者現在慢慢課本裡面有一些台灣美術史，不會陌生，但是不等於可以在很快的情況下進入，這是一個問題。我覺得中國美術史可能已經被塑造成一個好像是個很偉大、不可忽視的歷史典範。

廖：經典。

白：台灣美術的經典討論比較少，一般理解台灣美術史經典的主要目的，這跟我們在鋪陳台灣認同有密切的關係。學生本身想要了解，他們能不能透過研究所的學習成為滋養日後這個領域的青年的聲音？還要繼續努力。

廖：我們台灣藝術史學會最近做了一個統計，全國的大專院校美術科系裡面台灣、中國、西洋三個藝術史的課程，三年來統計六個學期的結果。台灣藝術史的課程上 10％，中國藝術史占 22％，西洋藝術史占 20％。就這個現象而言，台灣從藝術生態的角度，你有什麼看法？

白：我覺得這個有些本末倒置，畢竟我們是在台灣，我們說台灣美術史在三大美術史裡面最少，這個有點說不過去。比如我們剛剛提到，東南亞或者是東北亞，甚至是近東，甚至是拉美、黑人，這是我們現在很關注的，但是我們台灣都沒有。我覺得這是我們政府，我們的國家的學術單位、領導單位應該要去積極思考美術史的學科發展。我們缺那麼多，我剛剛提到我留學日本，他們一百年前就有印度、宗教藝術、文化的研究，我們現在可能連是否學者到印度調查都不清楚，也沒有相關重要的著作。

廖：可是印度藝術真的很重要。

白：我覺得這是一個滿偏頗的現象，就是藝術史研究生態不均衡，而我們的政府或者是學術領導單位也沒有很刻意改變生態。只能靠學者自己的興趣，或者在學校裡打些基礎，長期來講是不好的。如果某個領域獨大的話，因為學生也會跟著上去，就是大者恆大、小者恆小。為什麼台灣美術史的研究，努力了二、三十年才 10％？這的確需要去檢討。

廖：不過我要特別強調 10％、20％、22％，是說某一個學校有中國藝術史、西洋藝術史，可是不見得有台灣藝術史。我們是每一門課算一個點數，在這狀況下，這個統計圖表說明如果西洋藝術史課程是 20％，台灣藝術史課程 10％，也就是說其中這一百多所學校裡面有一半的學校沒有台灣藝術史。不是學校裡面台灣藝術史占 10％，是有一半的學校，這狀況才是比較嚴重，

是根本沒有台灣藝術史。

白：這個更嚴重，其中一半就是連台灣美術史都沒有。

廖：是這個意思。

白：當然這牽涉到台灣美術史如何發展成獨立學科的問題，為什麼在台灣台灣美術史會成為弱勢，甚至被邊緣化、被當作一個不重要的學科？這是我們全台灣的美術史學者都要關切跟深刻思考的。以我來講，我從中國美術史到台灣美術史、東洋美術史的研究，事實上是有陣痛期的。第一個，我們知道材料也不熟悉，方法學也不知道，基本資料的收集都要重新開始；第二個，因為過去台灣政治環境的關係，以中國為主，然後跟西方學術產生連接，所以開始發展中國美術史研究。隨著台灣社會的變遷，台灣美術雖然開始受到重視，但更應該關注的是台灣美術的研究現況，比如說我們這個年齡層的學者來講，即便我們都還在線上，可能只能維持所謂的 10% 的情況，這已經是很弱勢了。如果我們這一代學者也退休了，會不會降到 5%、3%？這是我們要極度關注的。我當然希望，有必要讓台灣美術史研究的現況及所遭遇問題，讓政府跟組織更加理解及關注。台灣美術史當然是越做越大越好，而且該變成中心，接著才跟其它的地域的美術史產生連結。我們歡迎中國美術史跟西洋美術史的學者一起合作。他們的學科發展可能比我們更成熟，那麼一定有一些可以對比。我現在不是說大家只是各做各的，應該是大家看看有沒有可能合作，甚至就是全部都叫作「台灣美術史研究學群」。亦即，我們台灣美術史裡面有分地區，包括中國美術、西方美術、東洋美術、台灣本地美術、南太平洋美術、移民美術等等。因為牽涉到什麼叫作台灣美術的問題時，我一直在思考，究竟是屬於人還是屬於地，還是都有？也就是屬人主義

還是屬地主義。我覺得整個應該叫作「台灣美術史研究」，但是可以再切割為：在台灣做的中國美術史、在台灣做的西洋美術史、在台灣做的跨領域研究、在台灣做的本地美術史等。

廖：不過你點到，過去我們從展覽的現象裡面發現，譬如說：印象派大展到台灣來，我們是追隨歐洲法國印象派的觀點，而不是台灣如何看印象派。那我印象很深刻，我們有幾檔非洲的展覽在歷史博物館展出，可是我們看到的是法國白人、中心主義者如何看待黑人藝術，可是我們自己卻沒有在策展的過程中說明我們怎樣看待非洲藝術。這產生一個很諷刺的狀況，我們變成白人，我們用白人的觀點來看別人的藝術，不是我們用我們自己的觀點來看藝術，所以這有點複雜。

白：我覺得台灣藝術一直都是這樣。第一，我們人才培育夠嗎？我們有那麼多留學生回來，但是所有的學院或學院外的機制，是不是有意識到問題，我們真的需要我們自己的觀點？當然我們必須有足夠的研究者，可以跨越所有外部的觀點，然後提出真正屬於自己的觀點。思考我們該如何做，在培育人才方面，應該要怎麼樣做更多的規劃？要不然我們永遠不會成功。

廖：台灣藝術史和藝術教育有什麼關係？而你現階段的台灣藝術史教學你有什麼看法？還有台灣藝術史課程在地本土化，在傳承上的意義為何？

白：我覺得在教育上面如何讓台灣藝術史更受到重視，應該是把台灣作為我們的核心。

廖：用台灣的架構來看。

白：是的。台灣的思維、台灣的歷程、台灣的架構，我們如何在各級教育裡強調台灣藝術的重要性，我覺得需要系統性的規劃。過去都是升學主義，我們不

要説學生沒上過美術課，美術史的課可能更是被晾在一邊，根本沒有真正積極或是實際去執行台灣美術史的教學。我們的下一代不懂，那是理所當然的。但如果我們的組織單位覺得這很重要的話，比如文化部，他們就要關注如何建構台灣美術史。但是建構完之後，還是要讓社會大眾知道，也必須要把如何教育這個問題提出來，否則形塑台灣文化主體性的理想，最終還是無法落實。

廖：透過教育才能把成果和大家分享。

白：然後跟學校合作，透過學界的重新梳理及規劃，包括學生、老師都已經參與，等到三年、五年後才有成果出來。台灣美術在地化、本土化問題是我們關懷的重點。問題是如何實施？學校連教都不教，怎麼有辦法本土化、在地化？宣揚效果不彰。台灣是我們所有住在這地方的人的共同價值和信念，因此必須展現價值核心，特別在藝術課程、美育推展方面。我覺得我們應該要有基本認識，一直不斷的問、不斷的建構或思維何謂台灣的問題，然後實施到課程設計、活動推廣、教學實踐上面，這樣才有辦法落實在地化、本土化。

廖：其實台灣藝術史的課程，不是提出一個答案，而是不斷地用透過追尋跟提問的方式認識台灣藝術史。

白：我們必須要有這樣的自覺。

廖：第十個問題，從教育部跟文化部政策的角度而言，你覺得台灣藝術史的課程在政策上面你有何期待？

白：我建議從幼稚園開始，你從小就知道什麼是台灣美術史，就容易變成台灣美術的擁護者。比如說讓小孩子看黃土水的〈南國〉，他的水牛群像，這些都

　　是必須透過美術史概念然後再去設計課程。國家推行美術史教育的決策，一定要從下而上、一貫始終，分層規畫，不能做半套或點到為止，因此必須從幼稚園開始，到高中或大學已經太晚，而且經常是陪襯、選修或不考的課程，如何落實？反之，學生一方面可以從小認識我們自己的美術史，隨著課程內容廣度及深度的不斷提升，成為他們建構自身文化主體性的符碼資料庫。我建議教育部、文化部應該要落實台灣美術到各個學年層級。

廖：扎根的的重要性，但現在從小到博物館去看西洋藝術史，台灣人的小朋友心目當中、腦袋瓜裡是西洋藝術觀點。

白：對，就是白種人的腦袋、黃種人的皮膚。另外，我覺得像企業家、投資者需要在這方面再被啟蒙。我們的美術教育裡面，應該也要談藝術收藏史，甚至藝術市場學。從小知道藝術收藏是個好的事情，可以提升自己的藝術修養。甚至自己會開始做金錢上的投資去支持藝術發展。這要從小就建立，包括去看美術館。

廖：藝術參與。

白：國家在制定藝術政策、教育政策過程中缺漏太多，應該要更謙虛地傾聽藝術家或藝術史學者的意見，再轉化到實際課程、活動的規劃及推行上面。

廖：從本土亞洲全球化角度，是以一個類似同心圓或者台灣核心價值的角度來談，你有沒有其他補充？從本土亞洲全球化的角度，台灣的藝術史的定義。

白：很同意同心圓的概念。我覺得台灣藝術史，在台灣有滿多人參與，但是像在亞洲、世界上，還沒有被看到。我們過去對於台灣美術的推動，只是通過以藝術家個人或群體的方式來進行，事實上沒有系統性的力量去宣揚，特別是區域或國際參與。美術的重要性，用學術發表或者其它方式論述，我希望同

心圓可以越畫越大，台灣藝術史可以從自身之全體或亞洲、全球的一部分等不同角度來認識，永遠是我們共同價值的核心。

廖：即便到亞洲去，台灣藝術史的內容是空的，你怎麼跟亞洲溝通？如果缺乏亞洲的視野，又缺乏台灣藝術史的內容，更不用談全球化角度。

白：台灣藝術家怎麼跟亞洲、世界產生對話溝通，這個事實上很少有人去觸及，即便藝術家他們自己可能都沒想過。亦即，海外舉辦展覽不一定等於跨國溝通。最近有一個現象，就是對日本戰後前衛藝術史的熱烈討論。其中，以「具體派」在紐約古根漢美術館被大量探討最為膾炙人口，其後續效應至今仍在蔓延。有趣且奇特的是，台灣有些人突然說，戰後日本前衛藝術有具體派，韓國有單色繪畫，然後台灣也有五月、東方。具體派開始被西方的研究者或是批評家開始關注，我們的戰後抽象繪畫真的可以得到好處，但同時也是一個很弔詭的事，我們並沒有真正好好研究戰後美術的價值、意義及重要性。只想攀附日本或韓國的心態，是相當可議的。

廖：當你講五月、東方，我心裡面就會覺得很擔心西方的學者或者藝術界的想法。五月跟東方在現代藝術運動過程當中，到底有什麼樣的軌跡？跟有什麼樣的價值。不是只有講我們也有五月、東方，其中的內涵也要突顯。第十二個問題，你作為一個台灣藝術史教學的老師，你最憂心的是什麼？有什麼改善之道，還有你有沒有其它相關的看法、建議。

白：我覺得第一個憂心的事情就是，我們沒有足夠的教科書或出版品，大部分都是學者自己關注的議題而已。也許在學術領域裡面是很好的，但對社會大眾卻非如此。越來越多元的研究，學術產出越來越多或者是年輕化，都是我們應該努力的方向。但是對於教學來講，我們如何在學術單位、在學校推廣台

灣美術史的教學，更重要的是落實。比如說在大學部或者通識課程，實行台灣美術史的教學規範。

廖：你講的規範是什麼？

白：就是學校把台灣美術史當成必修、選修，我們可不可以去設計學程或其他彈性課程？必須對台灣美術、台灣音樂等學科做教學設計上的規範，成為學生修課或畢業門檻。此外，比如將來公務人員考試，文化部相關單位、地方政府相關文化事務單位，必須加考台灣美術史相關科目作為基本門檻，成為地方機構、中央機構選才的條件。你要策展，如果你都沒有學過台灣美術史，怎麼去辦？現在很多在美術館負責策展的人，出身可能是博物館學、藝術行政或創作，缺乏學理背景，未來容易造成美術館知識建構能力、體系的弱化、空洞化。

廖：甚至根本都沒有修過策展學，或者是關於策展的課程，只是通過考試進到美術館裡面工作。

白：第一個浪費人才，第二個對美術館沒有好處，所以我覺得應該要去設定修業規範。也就是對未來的專業人才進行美術史能力培養的規範，這樣老師也比較有名目開課。

廖：這確實是現實的需求，有些公務人員對於台灣美術發展的認知，是如此的貧乏。現在政策的制定很凌亂，或者說沒有重點，或者是別人要求誰聲音說的比較大，誰就可以拿到經費。其實在不斷地浪費我們的資源，沒有好好的把每一分錢用在這上面，支持度也不足，導致在文化政策上面浪費，我們大家的民脂民膏，這個其實也有關係。

白：對！我覺得現在台灣幾乎每一個縣市都有美術館，但是就我的接觸經驗，這

些地方美術館有一個很大的問題就是：大部分沒有美術館相關人才的編制。大致上是用文化局底下的一個科去執行，這是非常危險的事。我覺得我們的政府應該更關注人才培育，既然建設這麼多的美術館，就該有完善的配套措施及足夠的人力資源。這樣，我們在相關科系培養出來的學生，才有辦法真正進入到美術館體系。

廖：對學生的未來與職業選擇有幫助。

白：是的。我覺得政府應該要更清楚「供」跟「需」的關係。

廖：這到是非常有意思的看法，從台灣藝術史教學角度而言，我們都說他重要，但是從「供」跟「需」的角度來看，重要性又是另外一層的意義。謝謝白老師接受我們的訪問。

李思賢

李思賢，藝評家、策展人，法國巴黎第四大學藝術史博士候選人，現任東海大學美術學系所副教授、台灣藝術史研究學會理事，以及高雄、桃園、台中等市立美術館典藏委員。授課領域包含台灣現代美術與當代藝術、當代書藝、傳統畫論與當代水墨、藝評與策展。研究專長包括美術批評策展、當代書藝、水墨、比較美術史、公共藝術、視覺傳達、數位內容等面向。主要著作包括《台灣當代美術通鑑（藝術家雜誌40年版）》（2015，合著）、《生命本源與藝術之道—台灣當代藝術家個案研究》（2012）、《當代書藝理論體系——台灣現代書法跨領域評析》（2010）、《台灣當代美術大系：〔議題篇〕觀念．辯證》（2004）等，其中《當代書藝理論體系》獲頒行政院優良出版品「金鼎獎」（2011）。

史觀很重要，台灣美術以史觀作為破題。

廖新田：本次的主題是針對台灣大專院校台灣藝術史課程的調查。李老師也在學校裡教授台灣藝術史課程，想請問你是如何開始接觸台灣藝術史？學習台灣藝術史的過程是什麼？

李思賢：其實我們早些年接受教育時並沒有台灣藝術史的概念，直到我大三、大四 1991、1992 年間，倪再沁老師在《雄獅美術》發表〈西方美術台灣製造〉的系列文章，正好就是在辯證台灣美術的概念到底具有什麼樣的架構與意涵。所以我們的世代等於是跟著台灣美術史挖掘，和整理的過程一起成長。我們當倪老師的學生時，或許沒有藝術史的架構跟敏感度，他可能在講一些相關的文章內容，但我們懵懵懂懂，也不知道那就是後來的台灣美術史。以我自己的經歷來說，我是在高雄出生長大的屏東人。要考大學時到洪根深老師的畫室學畫，所以正好趕上了他們最早高雄市現代畫學會草創的階段，但我也不知道這後來會是台灣藝術史的一部分，而且是很重要的一部分。另外，我在退伍之後要去巴黎留學之前的三個月，我也在高雄幫我同學做《南方藝術》雜誌裡的廣告，我之前服役時在「空總」當過美編，所以用得上。大概是這些歷程，從日治時期、國民政府來台到我們父執輩，一直到現在所謂的當代藝術史，雖然我們的年紀也不是特別長，參與藝術領域的時間也不過二十年左右，卻無意間陪同了台灣藝術史成長。但我不能說我參與，而是我看著它在發生。1987 年解嚴，我當時正在成功嶺受訓，社會在進步，我們也一點一點被推著走，台灣藝術史的概念也就在這種時間的推演下慢慢出現。如果真的要說我接觸台灣藝術史的時間點，我認為是從 1999 年法國留學回來之後，2000 年開始投入藝術界這個職場，透過搞替代空間、藝術交友、評論書寫等等，才切入到藝術史裡面去。事實上我在法國留學的時候並沒有接觸台灣藝術史，因為我本來是美術系，不是美術史的，求學當時也沒有把創作和歷史分開的專業。我原先是畫水墨，雖然可能不是那麼傳

統，但總是建立了相對具體的中國美術史觀念。在法國留學的時候，誤打誤撞進到了大學系統裡，而且我後來才發現我選的課都是美術史。巴黎八大的老師每兩週都會帶我們去羅浮宮上課，也開始學到比較專業的西洋美術研究，但沒有修方法學的課，我自己比較有興趣的是藝術史的比較跟書寫。其實是基於我大學的養成，以及後來到歐洲的經歷，像是印象派的東西很自然地出現在你眼前，你就會突然知道法國人他們在想什麼。同時也因為地域的區隔，也讓我發現中國美術跟別人不一樣地方在哪裡？因此開始進入到「比較」的核心範疇。我並不是在做藝術史的考古，而是對藝術源流方面較感興趣。我的台灣美術史的接觸過程大概是這樣，所以要說真正學習的話，倒是沒有。

廖：你開設台灣藝術史課程的緣由、動機、目的跟意義？以及開設的時間與對象為何？

李：早一點的時候，我在非美術科系的靜宜大學跟彰化師大的通識課程裡有教台灣美術史，我以專題的形式上課，討論人物、風景等。我認為在通識課程裡，沒法用線性的帶狀處理來談台灣美術史，它只能用專題的切片方式來呈現。之後比較完整的上台灣藝術史，大概是距離現在六、七年左右在東海大學美術系。倪再沁老師在大學部有教台灣美術史，研究所有台灣美術專題。當時倪老師因為研究所的課程彈性比較大，把我帶進他的課裡合授，一人上一半，以期中考為劃分，他上戰前、我上戰後，他是用戰前跟戰後在分，這算是我開始進入到台灣美術史相關課程的教學。後來倪老師因病請假，一直到後來離世、我到東海專任，他所有的課程就由我來承擔，其中包含台灣美術史。大學部的則是由國美館的典藏組長薛燕玲，會同徐婉禎兩人一起分著上課，這是倪老師照顧、提攜後進的具體事蹟。但現在大學部沒有台灣美術史的課程，反而是在進修部有開。所以目前就由薛燕玲獨立上台灣美術史，

大學部也可以來跨修，等於兩個學制共用的一門課。可是薛老師的養成是比較屬於日治時期的那一段，日治時期之後究竟怎麼教，其實我並不清楚，而且只有一個學期的課。我自己的課開在研究所和碩士在職專班，隔年互輪，目的是盡量讓日間部跟在職班所有的碩士生都可以上得到，修的學生大約多有十來位，每屆的人數比重上算是還可以。後來我把課名改為「台灣美術專題：現代美術」，下學期則是「台灣美術專題：當代藝術」。我以 1987 的「解嚴」來界分，跟之前用戰前、戰後的分法不同。

廖：我們目前訪問到幾位教授台灣藝術史的老師，觀察到有種「因人設師」的感覺。並不是說因為台灣藝術史課程是固定課程而找人來開設，而是因為某個人剛好有台灣藝術史的專長，學校看起來也需要、也持比較開放的態度，所以才進來，不是一個結構性的需求，不是像中國藝術史或西洋藝術史在美術科系裡面非得開設不可的必修。好像台灣藝術史變成是「選修」，而且是假設我們有老師，我們才開課。如果沒有老師有興趣就可有可無，好像也不是非得要有的架構。

李：專任老師有開課跟調整課程的權利，雖然我接到的是倪老師留下來的學分，但是在我專任之前我就已經在教這些課程了。倪老師在離世之前的一年半，他的課都是我上的，原先是排我們的名字、一起上課，但是他龍體欠安無法授課，所以後來本來與他合授的變成我單獨講授。在我專任之後為了要與史學屬性分開，就直接把課名改了， 最重要的就是去掉了「史」字，並以現代美術跟當代藝術去區分。我做的是台灣美術史的架構，我覺得在東海美術系裡是沒有台灣美術史的；因此倪老師走了之後再由我遞補，如果我不上台灣美術史就可能不會有人上。。所以我必須把自己的專長切割成兩塊：一塊是水墨，另一塊就是台灣美術史。我從接專任開始，台灣美術的題目被我強化地確立，一門課上下學期四學分，我完全沒有更動過。至於其它水墨課

程，在系上在調整課程的時候，我連名字都把它給改了，但台灣美術史完全沒有動到。

廖：中國藝術史跟西洋藝術史可能有很多師資可供選擇，可是要開台灣藝術史的課程時，師資相對選擇少。所以在用人上面，「因人設師」的成分會比較強一點。但或許不是壞處，應該是因「專家」設事。比如說當年蔣勳在東海，就開創出東海特殊的美術風氣，我想這是很正常的事。你如何定義台灣美術／台灣藝術？你認為台灣藝術史應該包含哪些範疇、時期、階段或其它因素？你如何界定什麼叫做「台灣藝術史」？

李：我曾寫過一篇文章有談到分期。有很多人分期過，像是蕭瓊瑞老師、倪老師等前輩都分過，可以用很多方式去分，可是我覺得對於台灣美術史比較關鍵的部分是政治層面的影響。有幾個比較重要的時間點，比如說 1895 年中日馬關條約之後，明清換成日治。五十一年後，1945 年日本人走了，成了民國台灣，復興中華文化、新國語運動等進來，但還不那麼明確。比較明確的時間點是 1949 年國民政府播遷來台之後，張大千等「渡海三家」[註1] 也是那個時候來，接著民國的階段一直到今天雖然都還是民國，但重要的是「台灣本土論述」的出現，最後甚至於檯面化。這個關鍵點是在 1987 年的解嚴，1987 之後到今天，當代藝術其實有階段性的改變，但目前台灣美術史的當代書寫上好像還沒有人去爬梳。就分期上來講，我認為可以以 2000 年做為分界，我有延續前輩他們所留下來的名稱，但是加上做一些自己的改變。以分期而言，1895 年之前第一個階段是明鄭跟清領，這叫「明清台灣」；第二階段就是「日治台灣」；第三個階段是「民國台灣」，它是比較屬於大中國思維，這是在 1987 年之前的脈絡。1987 年之後，有學者稱為叫做「島嶼台灣」，主要是確認台灣不是一個大國而是島國的概念，但這個概念在藝術上到了今天又不完全只是島內的問題，還有雙年展、全球化、後

殖民等現象。所以照我的看法，「島嶼台灣」的後面應該還有一個是千禧年之後、翻轉的比較快一點的「海洋台灣」。比如說「南島當代文化」就不只有台灣的部分可以書寫，還能連結到南太平洋、毛利人，但當然還是以台灣作為主體去延伸到的前所未有的不同部分。因此我劃分的階段是：「明清台灣」、「日治台灣」、「民國台灣」、「島嶼台灣」，以及「海洋台灣」。

廖：分期很清楚，那你如何定義台灣美術／台灣藝術？哪些東西可以包含在台灣藝術的討論範圍？

李：我覺得就像一個箭靶，靶心就是台灣，可是跟台灣所有相關的外圍，其實也都可以被談論。比如說日治時期，大家會以比較主流的日本畫，或者是泛印象派的油畫、從日本歸國的留學生角度去看西洋雕塑作品，但其實像林玉山他們所存留下來的那種特殊的水墨風格也很值得被討論，但卻都被邊緣化，沒有什麼人在關注。到民國台灣之後，大家都在講「渡海三家」的水墨，再來就是五月畫會的劉國松現象，那些還在畫日本畫的畫家也都沒有人再繼續談。因此我認為藝術史的發展像大樹一樣，它到一個時間點之後就會岔出去，但這些東西是並行的，不是線性，而是多軌、並時存在。所以，要說什麼東西能夠涵蓋到台灣美術，還是必須以台灣為主體，並且慢慢擴及到外圈，由不同的角度來認知台灣美術。

廖：有人把這種稱為「同心圓」的方法。

李：在一個文化史的研究裡，總會有地域的限制。像今天我們所讀的中國美術史，其實還是以漢人為中心的同心圓，但是實際上它還有草原美術史、高原美術史、荒漠美術史跟平原美術史等等，之後再以地域去劃分，比如說西南、雲南油畫等，甚至有西夏美術史。它們都是跟漢文化圈平行的藝術狀態，但是我們都會習慣地用簡便的方式去教學。西洋美術史其實也一樣，文藝復興跟達達其實到處都有，但都會以比較方便的以主流地區做為中心，其

他的都選擇性遺棄。所以我覺得我們在認知一個史的概念時，難免會用自己的本位去理解，這點自己要能辨明。

廖：關於教學教材上你是如何安排？譬如說你會選擇哪些要介紹的藝術家或者作品？

李：首先在教法的部分，過去大學部裡面有一門「東西方藝術比較」的專題，裡面有很大部分是台灣美術史。比如說要討論王壯為，我就會擴及到相關時代裡的書法表現，同時也會碰觸到日本，甚至中國大陸後來的藝術表達方式等等。又比如我們討論郭柏川，也會講到他和梅原龍三郎之間的關聯性等等，因此這樣最後就又可以連到巴黎。所以，我的教法是從台灣出發，並連結到不同的外圈，比如說海外的潘玉良可以連到中國美術；趙無極雖然是從中國去巴黎，但是他也有西洋美術的保羅·克利和中國藝術的甲古文的影響，這些內容也都是可以比對的。教材的部分大多是我自己安排，有些是我曾經寫過的、策展過的主題，或是我有興趣的議題但沒有書寫過的。像是民俗進入台灣美術的主題，它可以分成現代美術跟當代藝術兩個階段，這個我就不曾寫出來。這個主題基本上從席德進開始講起，包含鄉土主義，把傳統屋舍、窗框、佛像給畫進去。有些融合得不錯，但也會有「貼皮」的狀態。「貼皮」後還要長根，必須考慮到民俗對於美術的影響，像郭振昌的臉譜系列創作。可是到了 90 年代的當代藝術，民俗圖像直接被貼過來，沒在找根，那就是「獵奇」，產生一種比較新奇的當代藝術視覺，就會淪為表面的直接挪用，當然挪用也是當代藝術的現象之一，但對主題的深化沒有關連。我會用比較史觀的方式去談作品裡可以被閱讀的成分，但在專題課程裡，我可能只談一個主題。比如說什麼是民俗？民俗有什麼元素？民俗裡面有部分叫做民間美術，像是吳昊的剪紙、版畫等，林智信的〈迎媽祖〉也是。在教法的部分，除了研究方法、問題意識之外，也教他們架構和書寫方法。我會告訴學

生為什麼會有這些架構，接著依人數分組，讓每組（或每人）上台來講一堂課。而且必須有做過研究，如果只是書摘，在研究之初我就會駁回。學生的學習模式上，我一方面評論 PPT 製作的視覺狀態，另一方面去看他們的報告架構，學期末他們必須把他們口述的報告內容，在被檢閱批評過之後，按照論文格式修改書寫之後繳交。所以我同步教他們做論文書寫。

廖：我剛才的問題其實隱含著藝術史如何將主要的藝術家分級的問題。在某個階段應該出現哪些不可忽略的藝術家？你的安排是用主題的方式來談作品的代表性，就整個台灣藝術史而言，不論是日治時期、解嚴前後的歷史循環，一定有些藝術家的作品會被討論比較多，或被認為具有代表性的作品比較多。比如說，在 1960 年代哪些藝術家是非得要講的不可？在台灣藝術史的教學是不是已經到了可以列出偉大藝術家來足以代表某個時代性？我們是否已經到了偉大的藝術家跟不可以忽略的作品都建立好了的階段？

李：就現在而言，包括我在內，我們都是單兵作戰地在教台灣藝術史。我們目前其實並沒有一個台灣藝術史的方法學，有真正在談書寫的方式，以及哪一些內容需要重新被考掘的？幾乎沒有。只有你，其實我也有在注意，但我沒寫，你寫了。這是有一點點嚴重的事情，如果我們談論台灣美術史的書寫方法或是研究方法，乃至於你認為哪一些人是某個年代一定要被提及的 A 咖，次之 B 咖、C 咖，他們之所以可以被提及，其實就是認知方法上的問題。但很顯然的，在台灣藝術界裡還沒有被討論，可是它有被我們少數幾個人在想。如果要把它學理化，需要最少通過五年、八年，密集地收集相關的研究方法，也連結歐美的資訊，刺激我們從另外的實戰角度來掌握自己的方法學或是進行比對。

廖：針對非西洋藝術史不談的部分，若從另一個角度來說，一可能是我們資訊不足；第二，從文化認同的角度而言，西洋藝術史本身對於整個國家的文化認

同與形成已經都是非常確定，所以在談論的時候是毋庸置疑的。反觀我們自己，台灣藝術史的形成是多元、多軌的，形體很模糊，我們每個人根據自己的角度跟想法去揣摩它的形體。但最後還是要讓每位做台灣藝術史研究的人凝聚歷史的共識，這個共識當然不是教條，而是成為我們參考的架構，並再繼續演化。

李：我們需要一個輪廓，即便在模糊的狀態它也還是存在，而且這樣才生機蓬勃、有各種可能性，好過於既成的事實。你會發現其實教西洋美術是否只是在談跟書本一樣的東西而已？還是真的有在教藝術史學方法？我自己很懷疑。

廖：我也有一點觀察，西洋藝術史或中國藝術史在台灣的教學有非常清楚的架構和脈絡，但也正因如此，教學上是屬於刻板的狀態，沒有新的內容。反過來看台灣藝術史，就有很大的挑戰。

李：如果今天去問所有教中國美術史的老師，請他們說明什麼是「中國美術」？他們可能會說得千瘡百孔，因為不一定知道高原在做什麼。如果你沒有辦法進到唐卡裡去講藏人的信仰，那就等於你在青銅器的饕餮紋裡看不到東西一樣。

廖：是以漢人為中心的中國美術史，更集中一點的說，根本就是文人藝術史。

李：它的狀態就是死的，而且我們無力去做新的考察、新的發掘，跟台灣藝術史生機勃勃的狀態差很多。我相信你說的二、三十年的停滯，但也許可以成為期勉自己的一個方向——不要這個形狀確認了以後，我們也跟著死了！

廖：你在準備台灣藝術史的教材與教法上有沒有遇到什麼困難？如備課、學生選課、系所排課或者其它的教材等的困難？

李：首先是時數不夠，再來就是希望能可以帶著研究生做台灣美術的田野調查和研究。但因為我們系上課程的架構問題，來修課的同學幾乎就都是以創作為主修，所以要回到做論文時有先天上的困難。此外，也沒有策評組的學生來

上「台灣美術專題」這門課，因為修課架構和畢業條件有高度門檻，所以學生無法自由地去選擇究竟要做研究還是策展。

廖：對我來説，台灣藝術史的教學與課程的開設，或許不是要讓學生在創作，或是相關專業上去做台灣藝術史的研究。台灣藝術史的課程應該讓所有創作以及做任何形式與議題研究的台灣研究生在面臨不同問題的時候，可以有一個台灣本位跟從自身的角度出發之觀點。創作上有史觀，在史觀上找一個自身的創作位置。至於做研究，不論做策展或西洋藝術展，外國進來的相關西洋藝術史內容，總是要用台灣觀點來詮釋，而非照單全收，我想這是台灣藝術史所要扮演的角色。講更深入一點，你身為一個台灣人，或者住在台灣，就要知道台灣事，就像吃東西跟要呼吸一樣地自然。

李：史觀很重要，我上台灣美術專題也都是以史觀作為破題，把剛剛所説的架構用圖表來闡述。我先從他們比較熟悉的西洋美術史切入，因為學生可能十之八九沒有修過台灣美術史；西洋美術史的部分我會在 19、20 世紀做強調，因為它是比較變化多端的年代，也是與台灣美術史疊合較多的年代。之後再納入台灣藝術史的位置，並做一些時代上的呼應，如：日治時期為什麼畫油畫，它跟明治維新有關，再連往西洋美術史，就可以討論到印象派。我希望學生可以接觸到整個歷史的脈絡。之後，我在談每一個專題時，都會先把這個圖表拉出來，找到一個原點並跟著歷史脈絡畫到那裡，這樣學生就會知道這些時代發生了什麼事。跟剛剛所強調的一樣，它是多軌而且與世界息息相關的。台灣美術的發展不可能飄在地球的外面，所以它根本用不著跟世界接軌，我們又沒走掉怎麼可能需要再「接軌」？接軌是因為你認為自己置身於地球之外，這是一個文化自信的問題。在東海上課有些有趣的地方，上學期是現代美術，雖然在美術史裡面是比較老派一點的視覺處理手法，但東海學生比較多是這種路線；做當代藝術、裝置的同學繼續到研究所裡再進修的比

較少。也就是說，上學期課程的時間點離他們比較遠，但他們所見的東西可能熟悉很多；可是下學期恰恰相反，課程談的是當代藝術，時間與我們很近，甚至翻閱藝術雜誌都還看得到。它和我們在時代上雖是同步，但創作的內容和美學品味卻離他們這些學生很遠，因為你完全不在那個情境裡面。尤其是一些年紀比較大一點的在職專班學生，上學期上得津津有味，下學期鴨子聽雷，因為他完全不知道當代藝術的年輕人在做什麼？可是他們卻是生活在當代，他們必須知道這塊土地上發生的事情，以及他在求學時世界藝術的脈動，就如同你剛剛所說的，這是我們學台灣美術史的意義。

廖：台灣藝術史研究學會將台灣一百多所大專院校美術科系過去三年來所開的課程做統計調查，發現全部的課程裡台灣藝術史約占 10%，中國藝術史占 22%，西洋藝術史則是 20%。也就是說，有些系所根本沒有台灣藝術史的課。若從藝術生態的角度而言，你對這樣的比例有什麼看法？

李：其實這個很正常，但也有點不太正常。正常是因為我們延續過去的教法，學生被要求一定要認識西洋藝術跟中國美術。但台灣美術真正長出來的時間並沒有太久，所以會有這樣的結構也是可以理解的。我覺得這是行政主事的問題，如果研究所的所長或者系主任，他有意識的話肯定會開，所以還是你稍早說的「因人設師」啊！總而言之，台灣美術史的重要性不只在於教學或是課程，而是最根本的——認知台灣藝術史是重要的。雖然它只是一門課，但台灣藝術史的重要性可以用「滲透」的方式在不同的地方被顯現。如我剛才提到的「東西方藝術比較」的課程，它可以滲透在裡面，我不是全部都在講台灣美術，但是我認為，這樣的滲透可能比單獨一門台灣藝術史要來得更有意義。時空的進展是平行的，如果要討論巴黎、東京、台北，把三軌併在一起的時所產生的歷史成果，就可以發現這一段台灣美術史非常特別。比如說，如果我們把劉國松拉出來，並再去看同時間的中國大陸，雖然那時的台

灣不是用中華民國這個國名，而是中國，所以劉國松的創作在全球華人的水墨變革上的地位與意義也就跟著突顯出來。講那麼多，要滲透的話，還是要看教學者。

廖：會有兩種方式，第一就是法國的「文化例外」概念，因為認知到自身的法國文化重要，所以不論外面的文化有多強，政府就是主張在交流過程當中可以保留 10%、15%是留給獨有的法國文化去生存。第二的概念就是你剛剛所講的意識問題，就是把它「機構化」，把它變成一門課，或者是要有小組成員，裡面要有人、有專業、有空間去發展討論。但打游擊戰也非常有趣，可是就會比較辛苦，因人設事、因情況設事，甚至因主管而設事！

李：或許，照我們現在這種游擊的方式可能還是效率差一點。如果今天我從東海大學跑去彰師大，可能台灣美術史就被我帶走了。所以比較好的解決方式應該還是在上位者的文化視野，應該透過某一種的機制去發展。

廖：如同現在文言文與白話文之爭，不管我們贊成與否、比例多寡，我們還是必須從政策與機制上去做調整，有效地上行下效，風行草偃。

李：因為它就是政策。今天文化部決議、立法院也通過了，之後行政院頒布所有大專院校全部要開設台灣美術史而且必修，如此幾年下去就會有一番光景。

廖：這會涉及到藝術生態的問題，因為你有了這一門課，就會有專家或是年輕學者認為這是一個市場，願意去鑽研，並繼續傳承給下一代，台灣藝術史的區塊就這樣被框出來。一個最明顯的例子，台灣文學研究或是台灣文化研究在台灣幾乎可以確定它不會消失，為什麼？因為全台灣有兩位數以上的台灣文學或文化研究所。有了人、機制跟預算，就會產生一定的比例，可以穩定地持續運作。但全台灣現在還沒有任何一個台灣藝術史研究所，只有個別的老師在相關的美術系所開課，這中間的差別就在於機構化能保證台灣藝術史的存在。你認為台灣藝術史和我國藝術教育之間的關係是什麼？對大專院校的

師生有無影響？

李：這與「文化對我們有什麼影響？」是同樣的命題。如果我今天住在板橋，但卻不知道板橋過往的歷史，那活在這裡沒有意義。藝術史也是一樣的問題，像是我受邀到南美館進行的策展議題，我認為應該要納入重要且經典的作品，而且我談到的是漢文化，無論展覽或論壇我都想要發展這一塊。從經典的角度來講，也許只南美館最有立場去把林朝英、林覺等人拿來作為開館的起頭。而至於為什麼要放這些人跟作品？因為我要讓台南人知道台南人的文化，以及它在台灣美術史裡面的重要性，接著觀者就會產生一種認同，所以它其實是需要系統性地去規劃、觀眾是需要受教育的。

廖：藝術教育跟美術史之間有很強烈的連帶關係，至少在我的認知裡面，台灣在進行藝術教育的時候，強調是一種美感生活品味，可是很少把史──祖先從哪裡來？他們過怎樣的生活等這些內容根植在我們心中，藝術教育要我們有美感生活品味、要能夠欣賞，但如果沒有根據可以銜接，那個東西是出不來的。

李：在美術系裡面可以直接面對到一線創作的同學，他們的創作也不可能無中生有，或天外飛來一筆。所以我覺得在教創作的時候，可能是我自己的習性或學養，所以在討論或是評圖的時候都會加進美術史的概念，史觀會進來，這其實無形中就是在進行美術史的教育。你首先要有台灣美術史的意識，它才能滲透。如果一個學科要被機制化是相對困難的，有我們剛剛講的因人設事的問題；但如果普遍地以創作角度來講的話，在任何一個評圖的討論狀態都能夠出現，其實也就意味著有更多涉入台灣美術史角度的可能。

廖：我之所以會問這個問題，是因為西洋藝術史對於西洋藝術的發展，或者我們對所謂的西方文化有一些重要的連結，中國藝術史也是。可是台灣藝術史不但具有美術史上的發展意義，它更是我們生活的全部，是存在的意義，是我

們祖先過去怎樣，而現在的我們怎麼樣，甚至未來會怎樣。台灣藝術史雖然是史，但卻是一個全方位的東西。因此在創作的層面也是，它提供的不是史的滋養，而是讓創作者知道說我現在的創作到底有沒有比前人好，有沒有延伸。說不定他自己有受到影響，但連自己都不知道呢！

李：有時在看學生作品時我也會提到某些台灣藝術史裡的重要藝術家，但學生可能不知道，他們就會在上課時就開始查，我們就會開始討論他的創作跟這個藝術家之間的關聯性，讓他們知道你的前輩、你的祖先是誰。

廖：我想這就是藝術、藝術創作存在的價值與意義，它必須是在脈絡裡才能被看出來，而台灣藝術史其實就給我們一個脈絡的架構，如果脈絡消失，你就在太空當中飄浮了。

李：倪再沁老師在二十多年前寫〈西方美術 台灣製造〉跟〈中國美術 台灣趣味〉，其實也就是在連結這些脈絡。但他的結論比較有趣，認為全部人都跟西洋嫁接。他其實也沒有講錯，坦白講或許只是台灣藝術界不認同而已，所以被圍剿。

廖：有可能標題下的太過直接，讓他的立場好像變得非常鮮明，容易造成誤會。

李：他其實是在爬梳脈絡。比如我們談陳景容的超現實，有了解脈絡的人就知道他早年是沿襲莫侯（Gustave Moreau, 1826-1998）的《莎樂美》（Salome）那種象徵主義，我覺得對創作者或學生，很重要的是要知道脈絡的來源。

廖：你對台灣藝術史課程的教育政策，以及相關的文化政策有何期待？假設你有機會跟教育部跟文化部建言、提供想法，你覺得台灣藝術史的課程，或者台灣藝術史，文化部與教育部可以扮演什麼角色？政府可以提供怎樣的政策協助？

李：在畫室裡創作其實就是工廠跟藝術生產的概念，同時需要有展演的平台，這就會需要有商業機制或是相關的協會等等，也就是從生產到市場。我認為教育部就是管理教學跟生產，文化部管整體，也就是台灣美術史在台灣的土地

之上可以做什麼？應該是要分工，因為文化部實際上也管不到大學。

廖：教育部可以管藝術教育，但如何決定西洋藝術史、中國藝術史、台灣藝術史的比例、分量跟內容為何，還是由專家去決定。但專家是誰？有多少台灣藝術史的專家可以進入到決策層裡？

李：人的確是個問題。文化部與教育部各司其職，但在台灣美術史的研究裡，兩者其實沒有交集，甚至沒有共識，我認為應該要有一個跨部會的行政院政務委員來專案整合。以跨部會作為協調，整合文化部與教育部，列出兩者應該發展的方向後再找學者專家進行討論。

廖：文化部現在主張「部部都是文化部」，其實多少有扮演到這個角色，以文化部本身去跟教育部、經濟部談，思考如何在文化事務上用台灣美術、台灣藝術文化的角度來重建台灣形象。我們之前做的全國文化會議就有把教育部的官員還有經濟部部長一起加入對談，有呼應你剛剛所說的角色。但也有困難之處，因為每個部會有自己的本位角色，合作與否需要考量很多條件。

李：會分身乏術，但確實需要一個對更加超然的角色，去做部會之間的整合與協調。

廖：原本要討論台灣本土與亞洲全球的核心概念，但剛才已經有回答到，因此直接進度第十二題：作為一位台灣藝術史教學的老師，你最憂心的為何？有無改善之道？或是其它補充的看法？

李：我的助教是我的學生，昨天我才問他大學部的課程時數、學分數是否都已經滿了？她回答的確是滿的，所以後面我原本要問的問題就吞下去了。我想要在日間大學部開設台灣美術史課程，但它需要分上、下學期來上，還有，我剛從法國回來連續教了五年的東西方藝術比較、論文寫作都想重新開課，在裡面「滲透」台灣美術史。我很想做這件事情，但現實上似乎不太允許。當時我從法國回來開的課充滿了我對藝術文化的理想，可能我上得太認真，所

以跟課的學生人數很多。我們一個年級只有四十多人，但修課的同學快要五十人，有同學去年沒修會再跑回來修課。同學會在我的課後開班會，我很疑惑，結果他們說因為只有我的課同學才會來，聽到覺得很窩心。所以這是我有一點憂心的地方，鐘點數不夠，但其實我很想上。

廖：或者其實不是鐘點數不夠的問題，從老師端來講，所有東西都對學生來說很重要，但在規劃優先順序的時候，我們可能從歷史、理論、創作上去分，如果說都滿了還是只能當作課外學習，但如果是重要的，還是應該把它排進課程裡。

李：我想要努力一下，我不教水墨沒有關係，但是如果我不教台灣藝術史就沒有人會去教了。再回應一下剛剛提到的「滲透」。我自己是頂著倪再沁老師的水墨缺額，所以我在大學部跟進修部有很多課都在水墨，像是「水墨造型」、「水墨創作」；研究所則有「傳統畫論」與「當代水墨」。我會先講台灣，像是蘇孟鴻的〈開到荼蘼〉花鳥畫也是很當代的創作，吳繼濤、姚瑞中也都會用山水來表達，我會討論這些當代藝術家的訴求是什麼、在討論什麼？就是一個當代的台灣美術史，讓學生在學習的過程中理解到台灣美術史不同的段落。

廖：這需要一個心胸開放的老師，認知到台灣教藝術史必須橋接台灣的土地與意識，讓學生更容易進入。但從我們的統計來講，其他課程要做到你所說的「滲透」，看來也是很不容易的。今天謝謝李老師接受我們的訪談。

註1　「渡海三家」指的是隨著國民政府播遷來台的三位傳統水墨畫家：溥心畬、黃君璧與張大千，他們後半生與台灣密切相關，對台灣傳統水墨畫的發展有很大的影響。

林芊宏

林芊宏，現任國立台東大學美術產業學系專任副教授。授課領域為台灣美術史、西洋美術史、插畫、圖畫書、兒童文化。學術專長為台灣美術史、台東美術文獻、西洋美術史。著有《十八世紀的復甦：維多利亞時期的圖畫書與懷舊的年代》等。期刊論文有〈十八世紀的復興：繪畫、時尚與戲劇〉、〈文化懷舊與兒童趣味〉、〈台灣早期美術中的女性意象研究回顧〉、〈亞洲地域：種族、風俗與女性的再現〉、〈蘭亭序〉、〈給小熊的吻〉、〈卑南文物欣賞〉、〈圖畫書創意教學：三隻小豬的真實故事〉、〈閱讀日治時期台灣的兒童文化〉、〈三隻小豬的故事經典童書初探〉、〈早期美術中的女性意象的回顧研究〉、〈邊陲弱勢的吶喊——雅美系列的在地創作〉、〈亞洲地域：種族、風俗與女性的再現〉、〈台灣早期美術女性意象賞析〉、〈台灣人的意象——從日本萬國總圖與人物圖說起〉、〈美勞系思維與寫作教學經驗〉與〈台灣地方風景畫的興起——西洋畫與國家認同之研究〉等。

國家政策百分之百重要，台灣文化才會扎根。

廖新田：首先想要問林老師，你是如何接觸台灣藝術史，你學習台灣藝術史的過程是什麼？

林芊宏：我剛開始是在美國學 19、20 世紀西洋美術，後來才轉台灣美術。因為我的背景在西洋，所以我就選台灣早期的西洋美術。為什麼是日治時期？因為父母親那一代都是講日文，有許多日本的朋友往來。而我研究的主題是台灣早期石川欽一郎的台灣風景，以及其風景概念對台灣作家的影響。我特別感謝倪侯德先生，因為倪先生收藏石川欽一郎的作品，以及他父親早期的風景作品。此外我也感謝鄭世璠先生，他給了我一份台灣早期作家的名單，對我很有幫助。另外，我在學習的過程中，我也感謝台灣大學的顏娟英老師。顏老師在當時主持台灣美術，我有機會在他的課程向她學習並認識她的學生。

廖：可否談談你開設台灣藝術史課程的原由、動機、目的是什麼？

林：台灣美術課程很重要，在台東大學是必修，我一直堅持台灣美術是必修，不可以只有選修。此外在職進修部也有，進修部加強的部分是台東在地課程，大學部的課程內容則比較廣泛。

廖：你如何定義台灣美術或台灣藝術，台灣藝術史應該包含哪些範疇、時期、階段、要素？

林：台灣美術的教學範疇，可以概分為 17 至 19 世紀的台灣，日治時期與戰後的台灣。

廖：時期跟階段怎麼分，比如說我們教台灣美術史或者藝術史不是有階段，妳是怎麼分？

林：剛才已談到，我的台灣美術教學範疇，是日治時期談殖民的文化政策，教育

政策，以及重要的日籍作家與台灣作家。戰後的重點則是談一些議題，比如台灣地方的產業，以及因為在台東，所以學生專題側重在東台灣。

廖：妳如何安排教材內容，如何選擇課程所要介紹的藝術家或作品？以哪一種教學方法為主？在教材跟教法上面，林老師有沒有一些方式？

林：17 至 19 世紀的台灣美術只是概論，新開發的資料不多。日治時期研究成果很多，學生上網可以取得的資料也很多。東台灣部分是課程重要的部分是指導學生專題，必須進行田野調查。

廖：接續這個問題，老師你在準備教材教法上有遇到困難？比如說學生選課，系所安排或者其它問題，在教學上面，碰到的困難有哪些？

林：台東大學美術系學生，主要興趣是在創作，而非理論部分，所以教台灣或其他如中國、西洋美術不容易。要引發學生學習理論課程的知識不容易，要求也不適合太多。

廖：可是作為一個創作者，最後藝術發展的背景跟環境跟歷史了解，不是應該是要有背景知識來創作，會比較好？

林：並非我不認為這個不重要，我也認為很重要。可是學生不這樣認為，是學生的認知，老師不敢太強硬。我覺得安排教材的部分，討論的作家會是一個問題。我原則上會推薦給學生一些作家的名單，不過學生個人的興趣還是很重要。

廖：讓他有一些選擇。

林：原則上，我尊重學生的興趣與決定。台東大學美術系的學生，比較喜歡台灣美術與西洋美術，90%不會有興趣學中國美術。

廖：後面的問題很有意思，聯繫到老師剛剛講的學生對中國美術、西洋美術的興

趣。第六個問題,我們調查大專院校美術科系中台灣、中國、西洋藝術史的課程,統計的結果老師可以看得到,我們在大專院校藝術科系裡面,從 103 年第一學期到 105 年的第二學期,這三年的課程裡面我們發現,美術科系裡面的課程中國藝術史占 22%,西洋藝術史占 20%,台灣藝術史占 10%,換句話說,中國藝術史跟西洋藝術史所占的比例都是台灣藝術史的兩倍。如果按照一般的現實狀況,假設有十所藝術系,這十所藝術系全部都有中國藝術史跟西洋藝術史,但是只有五所會有台灣藝術史,所以這個比例上面,老師覺得目前台灣這樣的生態,你是教台灣藝術史課程的人而言,對我們這個採樣的現象有沒有什麼樣的感受或者反應?

林:我其實很驚訝,因為台東大學美術系的學生對中國美術的興趣非常少。

廖:因為我們是在台北,等於算是都會地區,我們在做這個調查的時候,竟然跟東部的老師的觀察完全相反。因為西部跟北部算是台灣人口比較密集的地方,所以很顯然老師提供一個寶貴的經驗就是說,東部跟北部甚至北部跟南部,在課程上面就學生的反應恐怕會有差異。

林:我並不知道北部的情況。

廖:實際上我們採樣得到的結果卻是這樣,差距非常懸殊。西洋藝術史、中國藝術史的比例很高,台灣藝術史認識跟學習的比例很低。這個其實是回應到我記得十五年前,周美青當時是第一夫人,她曾經寫過一篇小文章,台灣的年輕人說不出台灣的藝術家或者音樂家。根據十五年、二十年前金車教育基金會的統計,那個數字也符合我們這一次自主調查,就是學生認識本土的藝術家很少。然後貝多芬、畢卡索很熟悉,所以那個比例到現在為止,沒什麼大的進展。

林：可是台東的學生對台灣是很有興趣，對西洋也有興趣，可是對中國興趣缺
　　缺。不僅理論課，創作課畢業製作水墨畫的也很少。

廖：你認為台灣藝術史和我國藝術教育之間的關係是什麼？對未來大專學生有
　　沒有影響，影響的層面在哪裡？台灣藝術史跟藝術教育有什麼樣的關係？

林：我認為這是很好的問題，不過我很少去思考這個問題。

廖：對自己身邊的事物或者說身邊土地發生的一些事情，所產生的連接，有故
　　事所以就會有興趣，動機就會非常強。

林：我後來發現多學生沒有這個背景，不需要放棄他們或者覺得他們不夠好，
　　這個絕對不一定，有興趣學就多給他機會。

廖：現階段你觀察台灣藝術史的研究跟教學有什麼看法？

林：我這幾年專注的議題與學校的政策有關。美術產業學系與兒童文學研究所
　　共同開發兒童文化的過程，比如圖畫書，漫畫。因此圖畫書是我這幾年來
　　教學研究的主要課題。

廖：了解。台灣藝術史的課程所謂在地化跟本土化傳承的意義什麼？台灣藝術
　　史跟我們在地化，了解自己這片土地，扮演什麼樣的角色跟意義？

林：台灣文化不一定要藝術，我覺得可以有更廣的討論，不一定在視覺。本土
　　非常的重要，因為你不了解你自己的地方，是不大可能。我知道我小學的
　　時候，老師規定一定要講國語，沒有講國語就要打手心，要不然就要罰
　　錢，所以我的國語講得很標準。小時候的印象認為布袋戲沒意思，要去看
　　歌劇，所以小時候不認識布袋戲會覺得是不是歌劇比較好，所以布袋戲比
　　較不好。然後到了國外，國外的一些文化界人士會說自己的文化是有尊嚴
　　的，是永遠不可以讓人家取代，這是我在國外我接觸到，非常重要的一個

方面，自己的文化永遠無法由其他文化取代。因為無法由其他文化取代，才更有辦法傳承與創新。創新部分很重要。

廖：台灣藝術史的課程教育政策上跟文化政策上，你有什麼期待？因為我們台灣藝術史的教材是在教育體系，那個是教育部要負責，但是台灣藝術史的內容，文化部最近不是推動要建構台灣藝術史嗎？在文化政策與教育政策上是教育部跟文化部。作為一個資深的工作者，有沒有什麼政策上的期待？政府應該扮演什麼樣的角色？

林：我認為政府推動會更有利，而且我發現在很多的方面，政府的政策對台灣的文化是非常重要，百分之百重要，而且它有絕對的影響力，包括人力與資源的分配。像我過去唸的小學，不重視本土文化，所以學生對台灣或在地的原住民認識很少，甚至認識有差誤。我雖然住在台東，其實憑良心說，我對台東原住民的了解還不夠深入。因為國家有台灣政策與經費，就會規劃台灣相關的課程，比如說排灣族的文化、卑南族的文化教學等，還有專門設教室與老師等等。

廖：其實林老師提到的，是機制化鄉土教學。我們給預算有一個制度，有老師、有課程的安排，學生必須要經過這些學習。這機制化所導致的學習成果，本土化的教育才會扎實。

林：國家的政策百分之百重要，在金錢支持、人員、文化上各方面，台灣的文化才會扎根。所以我認為國家政策不管是在教育部或者是文化部，都是百分之百重要。此外它也會刺激民間市場，在社會出現良性的競爭。而且如此一來，更多人就會投入，只有好處沒有壞處，關鍵就是國家的政策要做出改變。

廖：台灣藝術史如何定位跟出發，如果從本土、亞洲與全球化的角度來看，
怎麼樣定位台灣藝術史，這個有點困難，就是如何定位自己？

林：我覺得很難講什麼定位，純粹教學我就會教台灣，但是我不同意只去認
識自己的文化而不去看別的文化。因為從觀看別的文化，你會看出很多
的差異，因為你看出差異，你就會知道每個文化的特質，而且也因此更
看得清楚自己文化的問題。

廖：其實 culture difference，讓我們更回過頭來檢視自己文化的本質，甚至
自己的文化認同，這個需要比較才會產生。

林：而且你會發現同樣的東西在不同的文化、不同的國家，會有不同的現象。
你就會了解跟文化與整個國家都很有關係，所以我認為認識本土文化很
重要，但是也不可以只有看自己。

廖：比如說文化的認識。如果從同心圓的理論來看的話，比如說自己的文化
是圓心，然後接下來隔壁的文化是第二層，然後第三層、第四層，以自
己為核心，像老師這樣的看別人的文化，而自己核心就要有自己內部的
認同。

林：我覺得可以，我是對同心圓這個不是非常的清楚，只是認為本土文化是
百分之百要堅持，然後也要多看看不一樣的。從這個文化上來比較，就
可以看出整個文化上面對的問題，然後在文化上我們應該要注意什麼。

廖：妳有沒有對以上的訪問或者關於你的經驗裡面，有一些補充的看法？

林：我非常感謝你們，讓我們有機會參加你們學會，而且我百分之百支持。
我認為有人站起來組織這個學會，然後肯定這學門的重要，讓這學門相
關的老師、學生有平台，互相能夠學習，在這學門能夠發展，我相信對

台灣藝術史一定有幫助。

廖：感謝林老師的支持。

邱琳婷

邱琳婷，2017-2018年傅爾布萊特獎金訪問學人，現任東吳大學歷史學系兼任助理教授、大同大學媒體設計學系兼任助理教授、輔仁大學藝術與文化創意學士學位學程兼任助理教授。授課領域為東方藝術、台灣美術史。學術專長為台灣美術史、中國藝術史、藝術與設計、藝術與時尚。著有《台灣美術史》、《圖象台灣：多元文化視野下的台灣》、《台灣美術評論全集──謝里法卷》、《The Transition of Traditional Chinese Art into Contemporary Art: The Artistic Realization of overseas Chinese artists in the United States— Study on Prof.I-Hiung Ju.》等。期刊論文有〈流動的視域：八〇年代台灣美術潮流的若干思考〉、〈藝與術：林保堯教授的台灣美 術圖譜〉、〈「君詩臣畫」下的詩畫關係：以清乾隆朝董邦達《居庸疊翠圖》為例〉、〈廚房‧餐桌‧珍饌──張啟華靜物畫的一個觀察〉、〈近代中國「識物」觀念的轉變──以《國粹學報》〈博物圖畫〉為 討論對象〉等。

台灣美術史要在學科裡面找到它的定位。

廖新田：妳是如何開始接觸台灣藝術史，學習台灣藝術史的過程是什麼？

邱琳婷：我很小就開始接觸台灣的藝術。國中的時候常去忠孝東路的阿波羅大廈逛畫廊，本身也是金華國中美術實驗班第一屆的畢業生。從逛畫廊當中，認識了很多當代的畫家跟前輩的畫家。所以我的台灣藝術史應該是從國中時逛畫廊作為啟蒙。

廖：妳在金華實驗美術班的時候，因為畢竟是美術專門學程，是一個比較專業養成的課程。裡面除了創作之外，有沒有談到一些關於藝術史的部分？

邱：沒有。因為是國中，有考高中的升學問題。所以主要訓練的是繪畫技巧。不過因為自己對藝術有興趣，所以也會去買《藝術家》或《雄獅美術》等藝術雜誌來看。那時候謝里法老師的文章也正在連載，有機會去看王白淵的〈台灣美術運動史〉。當時並沒有一個教科書可以給一個大方向。

廖：我們問這個問題的時候，像蕭瓊瑞老師這麼資深的藝術史學者也都說，《藝術家》跟《雄獅美術》雜誌的發行，其實真的帶動了台灣美術，更有系統認識台灣美術的一個很重要的部分。很好玩的就是我們和台灣藝術史的接觸，其實不是來自於教科書或者官方的版本，而是來自於民間的出版，滿有意思的。

邱：再補充一點學習台灣藝術史的過程。當我在北藝大唸碩士時，由於碩論是研究《台灣日日新報》的緣故，所以也去搜集這些報章雜誌的史料。另外因為研究的是日治時期的台灣美術，老畫家還在，就利用這個機會去做一些老畫家的訪談。還有就是當時北藝大林保堯老師開的課，以及經由他建議學校圖書館所購買的相關研究資料，如《台灣日日新報》、《日本百年美術史料資料集成》等，也是我學習台灣美術史的重要過程。

廖：除了報章雜誌以外，比如說妳在研究所階段，像是參加研討會、參觀美術館呢？

邱：我會去逛美術館或者去聽相關的演講；另外，我自己曾多次參與國內外相關的研討會，例如我曾在台灣大學、台北藝術大學、國家圖書館、美國普林斯頓大學、德國海德堡大學、日本長崎大學等地發表與台灣美術相關的論文。再者，我也實際參與策畫了幾個相關的展覽，如由謝里法老師總規畫，在台中文英館舉行的「天地人首部曲」，還有台北文獻會的「台灣先賢書畫展」，北師美術館的「序曲展」等。

廖：談談妳開設台灣藝術史課程的緣由、動機、目的、對象等。

邱：我最早開台灣藝術課程至今快二十年了，當時是在埔里暨南大學。1998 年的「台灣美術」是通識課，因為埔里是一個藝文活動非常蓬勃發展的地方。

廖：我以為妳會講說比較稀少。

邱：在那邊你可能在街上碰到某個人，他可能是就是一個書畫家，或文物收藏家。另外還有牛耳石雕公園。

廖：我知道埔里有很多畫家或書法家。

邱：所以那個時候在通識課開台灣美術的課程，會考慮結合埔里的地方特色。因為時間已經是 1990 年代，所以已經有教科書可以看，像謝里法老師和蕭瓊瑞老師等的相關著作。至於我的授課的對象是大學生，多為二年級到四年級的學生。

廖：現在呢？

邱：大約在 2005 年之後，我在東吳大學開設台灣美術史，東吳大學的歷史系本來就已經有中國藝術史和台灣美術史的授課傳統。在東吳教學的這段期間，我開始著手撰寫《台灣美術史》，此書約有二十餘萬字，2015 年由台北五南出版社出版。

廖：所以他們是歷史系的學生？

邱：對。是歷史系的學生。因為在東吳開台灣美術史已經是 2000 年以後，那時有更多的參考著作可以引用。如顏娟英老師編的《風景心境》是將《台灣日日新報》或是《台灣時報》相關的日治時期的報導翻譯成中文；還有王白淵、謝里法老師的文章及著作，我會請學生做比較。再者像 1980 年代文建會的《明清時代台灣書畫》，它其實又是另外一種，跟王白淵、謝里法不一樣的史觀。來到 1990 年，周婉窈老師的《台灣歷史圖說》則從原住民的角度去看台灣歷史。這些在台灣歷史不同時期研究的轉變，也是我希望我的學生可以去思考這些歷史史觀的不同，以及他們在看台灣美術史的發展時會產生的作用。

廖：所以看起來好像是說隨著時間的演進，出版的資料包括史料與文獻越來越多，就越來越豐富妳在台灣藝術史上的教學。

邱：是的。還有就是畫家家屬的收藏及訪談，像李梅樹美術館、李澤藩美術館、張啟華藝術基金會等。還有北美館從 1983、1984 年開館以後，他們也開始陸續做台灣前輩畫家的專展。如此一來，學生們便有更多的渠道可以去了解台灣美術史的發展。

廖：一方面也是說，像這些展覽，隨時隨地在台灣本土發生，所以每學期開課，然後配著這個課程去看當期的展覽機會就比較高，不是只有在書本上，像西洋藝術史，不可能去看原作。中國藝術史，說實話，除了故宮以外也不多，所以就變成說就只能看圖片。

邱：北美館之前辦的《台灣製造 製造台灣》展覽，我就是帶學生到北美館實地觀看原作，進行討論。

廖：妳如何定義台灣美術或台灣藝術？台灣藝術史應該包含哪些範疇事跡及相關其它因素？就是作為美術老師、作為台灣藝術史的老師，妳如何定義，還有

怎麼樣去看這些因素？

邱：這個問題好大。好，首先就是對於怎麼定義台灣美術或藝術。關於美術，我沿用以前的講法，它是指比較菁英的藝術，而不一定包括了民間的民俗藝術。可是如果我們看，剛剛廖老師也提到，就地緣性來說，我們透過實務來了解藝術史的話，好像也不能只是把它定位在很小的關於菁英的範圍。因此我開始想，台灣美的範疇可不可以再擴大到工藝、民間民俗文化，只要是在台灣發生，對這區域的人有一些影響力，我也會把它視為台灣美術的一部分。

廖：建築會放在裡面嗎？

邱：我覺得建築它自己有一個獨立的系統，所以並有將其納入。那為什麼我們可以把工藝放進來，是因為工藝好像還沒有一個歸屬，所以跟他們最近的就是往台灣美術這邊靠。

廖：其實這個也很有趣，如果妳去看 Gombrich《藝術的故事》，或者所謂西洋藝術通史，會把工藝、建築都放到裡面來。尤其是希臘、羅馬的柱飾。我們只要學過西洋藝術的都知道希臘、羅馬的三柱飾，類似這樣的東西會放進來，很顯然台灣藝術史或台灣美術史的範疇目前還在形塑當中。大家還在調，到底要把什麼東西放進來，哪些東西還沒有進來等等之類的。所以剛剛妳也說，美術 fine art，那我們就不能包括史前，我們也不能包括所謂的民間。所以這個東西好像在界定上有一點困難。

邱：所以在討論台灣美術時，便是要先定義一下所認為的台灣美術是什麼，之後就可以將符合你定義的這些作品放進來。

廖：每一個老師所上課的教材，或者說所包含的內容，都反應了對於台灣美術史的界定。

邱：的確，而這個界定其實還是滿多元的。例如，在我的台灣美術史第一堂課也是談史前的原住民文化與美術。此外，我認為台灣美術史要在一個學科裡面找到它的定位，它還是必須要去回應世界上其它藝術史提問的重點是什麼。也就是說，我理想中的台灣美術史，可以結合本土跟全球的視野。

廖：一般來講分為幾個階段？

邱：因為美術史其實是建立在物品或作品的基礎上來討論，所以我的分期便以此為基礎。因此不論是考古文物也好，視覺作品也好，基本上我會從史前開始談起，因為那個時候有一些考古文物可以讓我們討論。接下來我就不得不跳到 17 世紀了，因為中間沒有實際的文物可以討論。至於 17 世紀物的討論，我看到物品流動的特徵，因此我會去討論 17 世紀在台灣可以看到來自其它地區的瓷器或陶器。這些物品雖然不一定在台灣生產，但因為它們曾經出現在當時的台灣，所以也被我納入台灣美術史的範疇。到了明清時代，便開始討論書畫作品，之後再分日治時期跟 1949 年以後。這樣的分法看似以政權交替為軸線，但在討論的史觀方面，則不一定要以政治論述為主。

廖：就是接受政治分歧來決定美術史的問題。

邱：畢竟這也多少反應出台灣美術史發展的客觀現象。像在日治時期的這個階段，多數學者也同意是日本把美術的觀念帶進來，並在台灣舉辦第一屆官方美術展覽會。當時展覽會的分類，便是以東洋畫跟西洋畫為主。1949 年國民黨來台以後，引進比明清更精緻、更菁英的文人畫；此畫風也在 1950 年到 1970 年對台灣畫壇，造成很大的影響力。之後台灣美術的本土意識崛起，也讓一些素人畫家的作品可以在文化中心展覽。當然還有一些台灣藝術家出國留學，會帶回西方的創作理念，包括錄像藝術等。

廖：現代藝術。

邱：的確，這個也是台灣美術史的一部分。

廖：還有當代藝術。如果一個學期這麼短，妳會放哪些重心在上面？就是說，分期當然不能說史前，然後 17 世紀，就這樣。這麼長的時間，如果說按照史前有三萬年，如果說 17 世紀至少也有三、四百年、四、五百年，那妳會放哪些重心？

邱：基本上我不會特別偏在某一個時期。因為我的台灣美術史教法有一個主要的思考主軸，我是沿著主軸在進行。

廖：妳如何安排教材的內容，如何選擇課程所要介紹的藝術家或作品，比如說以哪些人當做例子，然後妳採取的教學方法是什麼？就是教材跟教法。

邱：安排教材的內容跟選擇哪些藝術家的作品來討論，其實是依據我對台灣美術史所具有的「流動之間的主體性」這個主軸有關。所以無可避免地我會選擇與論述相關的畫家及作品，通過對他們的討論，可以讓我們思考流動之間主體性的不同面向。

廖：就是反應這個主題的藝術家、作品？

邱：是的。上課的方式大概是以老師講授為主，然後再搭配校外教學，可能去美術館或畫廊，最後再讓學生選他們有興趣的題目來做報告。

廖：有時候應該不可避免地會有看一些錄影帶、影片之類的。

邱：對，甚至會請藝術家來課堂跟大家分享。

廖：就是現身說法，邀請學者或者藝術家來演講。第五個問題妳在準備台灣藝術史的教材教法上是否曾碰到困難？包括備課、學生選課、系所排課等其它問題。

邱：照系上的規劃走。東吳歷史系的課程規劃，台灣美術史跟中國藝術史是隔年輪開。

廖：那西洋藝術史呢？

邱：西洋藝術史的情況可能要再查一下，我不太確定。

廖：台灣藝術史研究學會調查各大專院所美術科系中台灣、中國及西洋藝術史的課程，那統計的結果大致上根據三年的統計，台灣藝術史的課程占 10%，中國藝術史 22%、西洋藝術史 20%。是大專院校美術科系，不是一般的科系，也不是通識課。那就這個現象而言，妳覺得樣的藝術生態的分佈有什麼看法？

邱：因為我是在歷史系教台灣美術史，所以不清楚其他科系的情形。

廖：美術系、美術科系，大部分都是所謂的創作系科。

邱：好，我覺得統計結果會讓我想到，你看像藝術史的部分，全部加起來其實跟其它藝術史課程差不多。我不知道這個其它藝術史的課程指的是什麼？我的理解是藝術史是偏歷史的，就有時間序列的，它可能是一段很長的發展軌跡。那其它藝術史課程呢？

廖：我更正一下，應該是其它藝術課程。

邱：原來如此。這樣的話可能我們要去想，是不是這個時代以歷史為主軸的論述，已經不再流行了？大家可能會比較希望是從有主題的或專題的方式來看待藝術課程？

廖：對，比如說當代藝術史、現代藝術史、裝飾藝術，那些主題性的東西。

邱：像《藝術的故事》把建築也放在進來，可是在台灣的部分，好像就獨立出去。

廖：對，藝術史的問題在於，它不像其它的主題藝術，它有史觀的問題，可是它跟其它的課程相比，好像比西洋藝術史就跟中國藝術史正好都是二分之一。妳對於這樣的課程比例，我們為什麼當初要調查美術史所的原因？美術系的

學生基本上他們都是專業的美術科系，主要培養創作者，小部分是理論跟評論。那在這樣的過程當中，我們對這些美術專業學生有什麼樣的想像，就是通過這樣的課程調查。針對這個調查結果，蕭瓊瑞老師一看到這個表他就說，10%沒有很少，覺得 OK，可以接受。有些老師則認為，在台灣教藝術史竟然台灣藝術史會是被減了一半，就是邊緣化，有的人會覺得不 OK 的。但蕭老師剛好相反，他認為中國藝術史因為有五千年之長，西洋藝術史則包括歐美多國。若是把主題打散，其實裡面每一個部分能占的比例有多少呢？所以台灣藝術史也許在百分比上看起來不多，可是按照它的質跟量而言，10%也夠了。這也是另外一種想法吧？有的人則認為說怎麼可以！台灣藝術史應該跟中國藝術史跟西洋藝術史等量齊觀。

邱：可是這就回到剛剛的那個問題，我們藝術史的討論是建立在藝術作品上。首先要問的是，台灣到目前為止我們可以掌握的藝術作品的量有多少？中國藝術史跟西洋藝術史的確像蕭老師講的，已經累積的這些作品的量比我們多太多。但我比較好奇的是，因為剛剛你提到史觀的問題，會不會是換成另外一種名稱然後出現在其它藝術課程裡面？

廖：這倒不會。我們在調查的時候都有經過過濾。意即所有藝術史課程裡面，就算名稱會有一點點差別，比如台灣現代藝術史或者台灣現代藝術，只要掛「台灣」的名字就都放在台灣藝術史裡面。所以其它藝術史的課程是非常確定，比如說是攝影專題、如何欣賞之類的東西。所以在這個狀況底下，會有時間比例上的差別。當然每個人、每個老師就台灣藝術史的角度而言看法不一。蕭瓊瑞老師便說，少沒有關係，但是不能沒有，也因現在很多的大專院校美術科系裡面其實沒有台灣藝術史的課程。

邱：我懂，讓他們選擇的話，就是說像這些也可以開。

廖：還有一些是選修。

邱：所以有可能只選擇開中國藝術史，而不開台灣藝術史？

廖：對。或者甚至我們這樣講說，學生在選擇台灣藝術史、中國藝術史跟西洋藝術史的時候，中國藝術史、西洋藝術史有的會是必修，台灣藝術史是選修。所以這個時候就知道，妳剛剛在教學的時候談到所謂的流動問題、主題性的問題，我們說不管怎麼少，身為台灣人要知道台灣事，住在這片土地上面，不管這片土地的藝術花朵相較於西洋藝術的花朵是否有些較為稀薄的地方，但那畢竟是我們的文化，我們應該有責任去理解它。所以在這個狀況下，就變成課程比例，把它轉化為實際的狀況，在這一百多所美術科系裡面會出現有些系所只有中國藝術史、西洋藝術史，卻沒有台灣藝術史。

邱：可以從兩個層次來看。第一個層次就是像蕭老師講，如果從作品可以被討論的量來看的話，好像中國藝術史跟西洋藝術史它們本來就討論得多。但另一個層次，則不一定從量來看。

廖：理所當然應該量的差異很大。

邱：可是剛剛我聽你的意思，好像你是比較從政策的角度，系所政策角度來看這個問題。

廖：對。我們其實就是看某一個科系，如果有一門台灣藝術史我們就算一堂，然後我們統計出來以後，它有多少課程再去百分比化，所以意思就是說，這個所謂的中國藝術史 10%，不是平均分配，是一百多所的加起來的總量。那如果是這樣的話，就變成說不論上幾個小時，就是只要有一門課就是以一堂課統計，計算結果就變成說台灣藝術史這個 10% 很顯然不是每一個系所都有台灣藝術史。倒推回去，就會發現，很顯然是有些系所，它根本連台灣藝術史都沒有，不再是比例問題，是根本沒有，我們只是做這樣的一個統計。

邱：原來如此。

廖：妳認為台灣藝術史和我國藝術教育之間的關係，影響的層面在哪裡？對大專院校學生有沒有什麼影響？

邱：老實說我不太曉得我們的藝術教育到底是什麼，因為我覺得一直在變動，沒有持續性。所以這一題還真的滿難回答。

廖：我的意思是，我們對大專院校的學生藝術教育重不重要，不管它是什麼東西。藝術教育是否重要，就好像問：哲學重不重要？心理重不重要？歷史科系重不重要？藝術教育毫無疑問扮演了我們所謂美感認知的角色。教育部不是花了很多經費在做美感教育嗎？美感教育其實也是藝術教育的一環。然而我現在談的是台灣藝術史。藝術史對教育藝術有沒有什麼影響？因為我們一般來講都會把它切割開來，就是藝術教育是藝術教育，藝術史是藝術史。可是，藝術教育，尤其是台灣藝術史的教育，我們台灣藝術史的這門課對藝術教育到底有沒有什麼幫助？

邱：我認為還是有幫助的。雖然我覺得現在藝術教育好像比較偏實用、應用，因為一直在講文創。可是問題是要能夠進行創作，前面其實還有一段很長的積累的時間。台灣藝術史就可以在這方面使上力，可以從歷史的角度培養學生的視野，增加學生思考的深度，而不是只能做表面的模仿。我覺得藝術史的目標應該是像你剛剛講的，與審美有關。可是這種審美又不是說我今天告訴你審美的標準是什麼，它必須先經過你自己消化、吸收，然後再轉換出來的。而這其實是藝術史使得上力的地方。

廖：對，我們也可以延伸，要讓學生對空間的美感、設計。比如說有一個主題叫做室內的美感空間，有一個主題叫做插花。那我們很多藝術家他有畫靜物畫。我們台灣美術家裡面畫各種不同靜物畫，用不同方式表達的都有。那我

們可不可以透過這個藝術史的例子來延伸，我們在歷史當中，其實對於這樣的美的描繪是有一定的呼應狀態，所以這個時候的美感教育跟藝術史之間就有一個呼應。比如說我們討論當代婦女、當代女生的穿著，我們立馬就可以想到 1930 年代，陳進她所描寫的摩登女郎，當時怎麼樣穿著。所以這個時候，藝術史跟藝術教育之間立刻出現了歷史的連接，而且這個連接是有趣的，因為它是有歷史深度的。不像我們現在談論插花或設計，就僅僅是那個主題，很平面的。妳沒有辦法進到二十年前、三十年前當時台灣的狀況到底是怎樣，所以我們在美感裡面、教育裡面就沒有歷史的縱深，一直停留在主題上面。

邱：如果是這樣子的話，還滿淺層的。

廖：對。台灣藝術史除了藝術史的教學目的以外，藝術教育的功能在哪裡？比如說妳的學生，經過妳的上課，他們對於台灣藝術史的了解，很顯然在藝術教育上面就有妳剛剛說的有歷史的了解。以後他們看各種不同的畫，或者看到我們生活當中的空間，會用這些歷史的角度去連接，去進行他的美感生活的動作。

邱：我另外也在大同大學兼課，本來想開的是台灣美術史，但系上希望能夠將美術史課程轉換為較實用的部分，如此便能幫助學生，讓學生修課之後，馬上能在創作裡面可以變出新的內容。

廖：對。

邱：所以我在大同開的《東方風尚藝術》，事實上內容便是以相關的藝術史為主。我要在課程的規劃上想辦法把它的關聯性直接告訴學生。所以我在想，有沒有可能藝術史的比例那麼少的原因，可能也與此有關？

廖：有了歷史的縱深以後，我會發現討論問題的方式會穿越時空，然後會更有意

義，會有很多的例子可以旁徵博引，古代的人、我們的前輩也可以跑到我們現代的生活裡面來。那一種的交錯的狀態其實是藝術史。就是說，藝術史的教學至少不是教一個已經過去、逝去的藝術的狀態，那個狀態是死的。不是這樣，所以這個好像跟藝術教育也有一些關係。台灣藝術史的過往，妳有何觀察的軌跡。

邱：的確，就是我剛剛提到的——流動之間的主體性。我覺得這是台灣美術史的特徵。以前我們看台灣美術的發展，會覺得不同時期有不同的文化進來，有人會說這是從所謂的被殖民的歷史來看。但是我比較不那麼悲觀，我覺得在台灣歷史發展軌跡當中，我們看到其實很多時候，都是台灣居民在跟不同的文化之間進行一種交融，不是對抗。然後在這種不同文化的流動之間，慢慢地自己的主體性便形塑出來。

廖：對，在文化研究裡面的概念就是協商。或者是說在社會學裡面有一個叫做「互為主體性」的說法，或者說像 Yuko Kikuchi（菊池裕子）他們在提亞洲現代性的時候，其實是來來回回反射的狀態。所以妳講的沒有錯，只是一個動態的部分。台灣藝術史課程和本土傳承上的意義是什麼？

邱：其實就像我剛才所說的那樣，台灣的本土傳承，經過不同階段的文化交融後，一直在積累。

廖：我們不是一直在強調說：在地與本土、台灣的主體性。我的意思是，台灣藝術史在命題上面扮演什麼樣的功能？如果沒有功能，開台灣藝術史只不過是一個好像嚼之無味的課題而已。

邱：當然有功能了。因為我們生長在這塊土地上，我們當然想要了解這塊土地的藝術史的發展。只不過我們在看本土性，或者是剛剛講的主體性是不是一定要排他？我倒不這麼認為，我覺得主體性當然在建構的過程當中，你必須經

歷排他的過程，這樣你才可以找到你自己的特色。可是那只是一個過程，我覺得到最後其實主體性還是可以用一種比較兼容並蓄的方式呈現。

廖：妳對台灣藝術史課程教育政策、文化政策的期待為何？特別是文化部與教育部。也就是說，這個問題其實問政策上面的層次，教育部、文化部它對於台灣藝術史課程，它們應該負什麼責任，應該做什麼樣政策的規劃？

邱：我認為最重要的是有持續性，並透過累積看到它的成果。

廖：是，所以如果說要持續，自然要有一個遊戲規則或者說有政策能夠確保。各大專院校台灣藝術史的課程裡，或是在各個領域裡面都一定要有的。無論是比例也好，或者一定的課程的出現也好。簡單來講，若沒有政策，那它在傳承上面就會消失。妳說靠民間的力量，民間的力量很少，因為主要就是倚賴文化部的政策跟教育部的教育政策，才能夠確保本土文化可以在全球化的競爭下，還有根被保留下來。不是說我們就不需要「文化例外」了，我的意思是說全球化底下本土被好萊塢消滅。然後台灣美術的東西全部被西方當代藝術消滅。政策上面的認知是有意義的，雖然很小，可是我們要保護它。所以持續性也是很重要的。台灣藝術史如何定位跟出發？剛剛邱老師也已經講過，就是從流動的角度。但是，本土、亞洲跟全球化角度來看台灣藝術史，它應該扮演什麼樣的角色？比如說本土它當然重要，亞洲的話它到底要什麼角色，全球是怎麼樣？

邱：可以從自己出發。像我剛剛提到的，流動之間形成的主體性，就是在這個過程當中，我們可能也接觸到來自亞洲或者是其它全球化的一些影響，這些影響也會加深我們對自己的認識。

廖：就是台灣的？

邱：對。

廖：對，如果用類似同心圓的角度來看台灣美術，從本土出發的台灣美術然後跟亞洲、跟全球的交融。那個圓心不是一個封閉的圓心，是一個開放的圓心，在跟亞洲交流、跟全球化交流以後，它成為一個主體。這個主體是不斷的、可以變遷、可以改變、可以重新再定義的。

廖：作為一位台灣藝術史教學的老師，妳目前最憂心的是什麼，有何改善之道？

邱：剛剛廖老師也講到，統計圖表裡面就是台灣藝術史的授課時間本來就不多，我覺得怎麼確保在這麼不多的授課時間底下它還會存在，而不會慢慢就不見了。

廖：是。所以就是要留下那一條命脈，那一條本土的根來。

邱：的確在討論藝術史時，台灣藝術史不應該被排除在外。

廖：這其實延伸到前面，其實在十年前或者四、五年前，周美青曾經在臉書上寫過一篇文章，某文教基金會調查，70%的年輕人說不出台灣的任何藝術家的名字，包括音樂家、美術家等等加起來有70%的年輕人說不出。那就變得很嚴重，就是說我們的年輕人說不出我們自己周遭的藝術家。

邱：我在上個禮拜上課時，也向學生調查了一下，請他們每人講一個藝術家的名字，中國、西洋、台灣都可以。你猜結果如何？他們講出的藝術家名字，最多的是西洋，接下來是台灣的，中國的認識最少。

廖：有一點變化。

邱：然後剛剛廖老師的那段話讓我想到就是，為什麼像年輕人講不出一個台灣畫家的名字，並不是他們認識太少台灣畫家，我認為可能與他們接受資訊的管道有關。

廖：對，在媒體上面。

邱：所以這樣看起來台灣美術史更有它存在、必須存在的價值。因為年輕人還可

以透過學校的課程來跟台灣的歷史、藝術史做接軌。

廖：對，比如說超級大展，任何一個大型、超過十萬人來參觀的展覽，肯定是西洋藝術史，跟法國最有關係，要不然就是義大利。例如《黃金印象》，一缸子的人。但是，如果我們弄出一個《台灣製造 製造台灣》的展覽，那個人數一定是比所謂的西洋展覽差很多。就是只要西方來的展覽，我們觀眾買票甚至在票價不低的情況下，依舊都蜂擁而至。可是台灣主題的展覽即使做得再好，而且不用錢，其實通常都是門可羅雀。

邱：我覺得這跟台灣人的心態有關，即所謂的「羊群心態」。也就是說大家去看展覽其實是為了能跟朋友有談天的話題。

廖：謝謝邱老師接受我們的訪問，感謝！

徐文琴

徐文琴，前高雄市立空中大學文化藝術學系教授兼系主任，現任國立高雄大學創意設計與建築學系兼任教授。授課領域為古代中國美術史、近代中國美術史與設計美學研究。學術專長為美術史、陶瓷史、繪畫史與文化史。著有《台灣美術史》、《繆斯的牧歌：現代美術及美術館鑑評》、《當下關注——台灣陶的人文新境》、《蕭麗虹的世界》與《鶯歌陶瓷史》等。期刊論文有〈歐洲皇宮、城堡、莊園所見 18 世紀蘇州版畫及其意義探討〉、〈十八世紀歐洲壁飾、壁紙中的中國圖像〉、〈十八世紀蘇州版畫仕女圖與法國時尚版畫〉、〈十八世紀蘇州「洋風版畫」探微——以《全本西廂記》及仕女圖為例〉、〈1930～60 年代台灣碗盤圖繪紋飾之研究——以鶯歌產品為例〉與〈由「情」至「幻」——明刊本《西廂記》版畫插圖探究〉等。

學習台灣藝術史可以了解本土的立體感、色彩和深度。

廖新田：妳如何開始接受台灣藝術史，以及妳學習台灣藝術史的過程是什麼？

徐文琴：學習藝術史（即美術史）跟接觸台灣藝術是兩回事，也可以是相關的事情。有形、無形中我們跟台灣藝術一直都在接觸，這個其實就是我們生活的一部分。我的家庭從小就提供我那樣子的環境。小的時候我跟祖父、祖母住在一起，我們是個大家庭，住在一間台、日、西式綜合的洋房，家裡有些字畫，美麗的東西。後來父親帶我們搬到台北住，當時我們住的是日式的房子。雖然那時候對美術不一定有特別的感覺。

廖：先前妳是住在……

徐：台中。我們本家在台中，後來搬到台北住。我的父親是一個學建築的人，他是個建築師，日治時期到日本留學。

廖：他的大名是？

徐：徐廼欣。我的書《台灣美術史》裡面提到他在日月潭所建的「孔雀園」。我在寫《台灣美術史》的時候一邊在懷念他。他五十歲的時候就過世了。

廖：出書其實有時候反應的是自己過去的歷程。我跟徐老師一樣，我寫的書裡面有很多我自己的影子。

徐：我的父親給我很大的啟發。他從日本讀建築科系畢業回來台灣以後，曾經在台中高工建築科做主任、教書。他可能是第一個教授西洋建築史的台灣人。他常常跟我們講很多事情，也會帶我們出去走走看看，我記得小時候跟他去過鶯歌，當時他需要採買一些建築材料。他跟雕塑家陳夏雨非常要好，兩人是好朋友，陳夏雨曾送我父親一件他的雕塑作品〈水牛〉陳夏雨也是台中人，跟我們大家庭非常熟悉。我也訪問過陳夏雨，寫文章介紹他。如要說起我對台灣藝術史的寫作的話，應該是從我大學畢業開始吧。我大學的時候就對藝術史很有興趣，大四時就寫文章發表。大學畢業後我打算出國讀美術史，沒有出國前我替《綜合月刊》寫文章。我為它們寫的第一篇文章是〈珍

貴的古硯〉，介紹台灣生產在南投縣二水一帶的螺溪石。後來又寫了〈你參加過禪學活動嗎？〉、〈在台灣研究藝術史〉、〈台灣高山族的歷史和文化〉等文章發表。這些都是與台灣社會有關的文化藝術性題材，我到實地採訪、考察，必要的時候雜誌社會派一位攝影師就地協助。其實我在大學裡都沒有接觸台灣美術史的機會，那時我在台大中文系。李霖燦在歷史系開「中國美術史」的課，我去選修了他的課，引起我對美術史的興趣。

廖：我也修過他的課，他在師大開過一門課，也是跟中國美術史有關，我去修了。

徐：對啊，我們都是從那裡開始。他不是很科學的藝術史學者，可是他的教學引起我對美術史的興趣，並且打算進一步出國去學習這個科目。除了開設在人類考古學系，陳奇祿老師的台灣原住民相關課程之外，那階段都沒有正式在學校學過台灣藝術的課，出國後也以中國美術史為主修。不過我出國讀研究所以來，一直都在藝術史的領域，所學得的知識是可以觸類旁通的。我回國後有一段時間在台北市立美術館工作，在那裡接觸大量台灣現代及當代美術，也發表不少文章，其中有一部分收集在專書《現代美術及美術館鑑評》（1997）。1992 到 1993 年之間，我應邀為台北縣政府撰寫《鶯歌陶瓷史》一書，為成立「鶯歌陶瓷博物館」做準備工作。寫那本書的時候充分體會台灣美術資料非常難找，因為大家不看重台灣民藝品的收藏。我必須一邊找資料，一邊把看到的陶瓷買下來（好在不是很貴），書寫好後，我已經是一位鶯歌陶瓷收藏家了。

廖：徐老師在台灣藝術史上融合幾個面向，比如說：繪畫、建築、陶藝等，這些內容其實是隨著研究慢慢擴充而來的？

徐：對，可以這麼講。我在研究所一直在學習藝術史的研究方法，這個方法就可以用來探討台灣藝術史，因為台灣藝術史就是藝術史的一種。藝術史應該要

有實際的作品作為觀摩、學習的對象，如果只是談那些你看不到的，或者是離你的身、心裡都很遙遠的東西，那是很不切實際的。台灣的美術就是離我們最近，與我們最有密切關係的，我們自然應該優先好好的去學習、了解。我在國外住了十五年，再回來台灣。回國後我先在故宮博物院工作，但覺得老是研究中國的東西不是那麼實際，好像與社會脫節，所以有機會就做台灣美術史的研究。

廖：請老師談一談妳開設台灣相關的藝術史的課程、原由，以及目的。

徐：開設台灣藝術史課程是我到了高雄市立空中大學文化藝術學系教書以後的事情。台灣的教育體系中藝術史的課程很少，專門的科系更是沒有（2003年國立台灣藝術大學才成立藝術史系）。因此高市空中大學的文化藝術學系就讓我很感興趣。該校在籌劃階段就定訂了以藝術領域史論、理論、鑑賞為主的文藝系發展方向，完全沒有術科（後來因為學生的要求做了調整），與台灣別的藝術院校課程十分不同。我在文藝系當主任，負責課程的規劃以及教師聘請。我對文藝系的期許就是希望能夠彌補我們台灣藝術教育中比較薄弱的一環，所以規劃了一系列美術史、美術鑑賞、音樂史、音樂鑑賞等這方面的課程。我自己的專長是中國美術史，所以開設了各種類的中國美術相關課程，接著我開了日本美術史。台灣美術最早好像是在「中華文化史」課程中提到。但後來我覺得台灣美術史也應該要有專門的課程，這樣才能將美術與我們的生活環境結合起來，深入了解我們自己的文化藝術根源，以及我們所處的東亞地區藝術史的全貌和發展情況。1999年開始第一次台灣美術史「大面授」課程（用電視教學），以後每隔兩、三年開一次，後來也開「小面授」面對面授課課程。可惜的是台灣美術史只有通史，斷代或專門領域的課程並沒有開設，還沒有發展到那個階段。

廖：徐老師開始這方面課程的動機是非常自然而順理成章的。

徐：對，我覺得教授台灣美術史是我們的責任。當時空中大學「大面授」的課程是電視教學，要先寫腳本，製作教學節目。所以我很認真的寫腳本，一講接著一講。課程結束時，56 講的腳本也都寫完了。接下來，我把它整理起來，一章一章的發表。最後將發表過的文章都收集起來成為《台灣藝術史》這本書。以後上課時就把它當教科書來用。後來我申請升等教授，這本書做參考資料，受到了審查委員們的肯定。

廖：這是十年前非常重要的一本論述，台灣藝術方面很重要的一個出版的記錄。第三個問題是，徐老師如何定義台灣美術，台灣藝術史應該包含哪些範疇，時期階段或其它要素。

徐：1980 和 1990 年代，台灣很多人在討論台灣美術史應該怎麼寫這個問題。討論很多，可是似乎也沒有什麼大的作為。我想這主要是「台灣」這個字眼在國民黨的統治之下，很長一段時期是一個忌諱的字眼，而且大家對於國家的認同觀念很混亂，所以就說不清楚。另外一個重要的原因是藝術史這個專業在台灣並沒有深厚的根基，大家對於藝術史（台灣藝術史是藝術史的一種）的認知與觀念莫衷一是。對我說來這件事情並沒有那麼複雜。藝術史是一種文化史，它的發展雖會受到政治的影響，但並非政治的附庸。講到台灣藝術史那當然就應以台灣這塊土地為基礎， 探討在這塊土地上所產生的美術作品、藝術家、藝術運動、時尚、文化等等。

廖：而且非常特別的就是徐老師把史前時期的一併放到裡面去了。

徐：這是一定的，每一個地方都有史前時期。人類的文化與藝術從史前時期開始衍生，任何地區、國家或文化的美術史都可追溯到史前時期，台灣也沒有例外。以中國美術史的寫作來說，它也是從史前時期開始，接下來是商、周、秦、漢……，是屬於用政治史來劃分階段的美術史。西洋美術史（這裡是指區域而不是國家了）的階段劃分則不一樣，它們用文化史來做標準，史前時

期之後是希臘、羅馬、中世紀、文藝復興、巴洛克、洛可可……。西洋人把政治史和文化史分開來。

廖：所以徐老師是把西方整個藝術史的架構跟規模放在台灣藝術史上？

徐：這樣講並不正確，應該說我是比照、參考西方藝術史學的方法與架構來撰寫台灣藝術史。藝術史學是從西方發展起來的，它在追求的是用科學的方法來研究美術作品，並經由美術作品來了解文化，這種宗旨是放諸四海而皆準的。藝術史研究的對象可以小從一件美術作品到一個國家、一個區域（如東南亞、非洲）或文化（如回教文化、基督教文化）的美術。我最近的研究參考了《廣東美術史》這本書，是中國大陸 1993 年出版的。《香港美術史》2005 年出版，所以我們對台灣美術史的研究也要加油。

廖：是的。從具體的時期階段上，徐老師是怎麼樣去區分台灣藝術史的發展？

徐：我的《台灣美術史》書中的章節及階段劃分是：1. 史前時期。2. 台灣原住民視覺藝術。3. 荷、西以及明鄭統治時期。4. 清領時期。5. 日治時期。6. 戰後。這種劃分法主要以時代先後為主，其中台灣原住民藝術比較特殊，因此另立專節討論。台灣美術從史前時期開始，這是第一個階段，應用考古發現的資料。史前之後是台灣原著民的視覺藝術。因為台灣原著民是目前居住在台灣最早的群體。照道理說史前時期有一大部分是他們的，每一個階段都會有一部分。可是我們對他們的藝術研究不夠，我們對台灣藝術的研究也還不夠，所以還無法將它們融合起來討論，只好另立篇章。我的章節劃分及台灣美術分期法以後可以再做研議的。

廖：斷代也很難，因為資料不足。

徐：對，所以我當初寫書的時候，決定這樣子分篇章。第三章以後都以漢人藝術為主。我把荷、西及明鄭時期放在一起，因為那個階段時間比較短一點，能找到的美術作品也比較少一點，清朝資料很多。日治時期也多了，大家做得

也多，我覺得這些都比較沒有問題。當然以後我們的資料更多了，還可以做補充及修改。

廖：這很正常，從史前然後慢慢發展，資料越來越多，那當然質量就越來越大。

徐：後期的量雖然會比較多，但那並不表示好的作品會比較多。我在寫《台灣美術史》的時候感覺最困難寫的就是「戰後台灣」這一個時期。

廖：怎麼說？

徐：戰後台灣社會非常混亂，由日治到國民黨統治變化非常大，二二八、戒嚴法、白色恐怖連接而來，這期間好像並沒有過渡階段，有的話也很短促。在這種情形之下，有許多資訊及資料被封鎖、銷毀，觀念及價值被扭曲，文化藝術的水準比日治時期更低落，所以人家稱這段時期台灣是文化沙漠。戰後很長一段時間，台灣的社會遭到十分嚴密的控制與操作，不利於藝術創作，因此好的作品很少。當我們要討論某一時期的美術發展的時候，要考慮的是各種題材及項目的作品，而不是特定的少數種類，因此我認為這段時期在很多方面幾乎可以說是空白階段。戰後的肅殺氣氛及對文化人的壓抑，我從小就有切身的感受，因為我父親就是一個活生生的例子。他在日治時期到日本學習建築，戰後在台中高工當建築科主任，同一個科系的還有二、三位也都是到日本留學回台的老師。他們可以說是台灣建築界的前輩，戰後負擔起培養台灣建築界從業人員的責任。但是，幾年後，這個建築科被關閉了，我的父親靠著我祖父的關係，到華南銀行營繕科工作，轉當起公務人員。但是他對公務人員的工作方式並不習慣，常常鬱鬱不樂，以酒消愁，導致英年早逝，我想這是有關係的。他生前喜歡晚上一邊喝一點酒，一邊跟我們談東談西的，所以我了解他，也受到他的影響。2007 年《台灣美術史》出版了以後，我興起替他寫傳記的念頭，於是開始收集有關他的資料。我到他曾任教的台中高工去拜訪，但台中高工於 1950 年代發生了一場大火，日治時期的

木造建築全毀，文獻也全部付之一炬，因而資料都找不到了（我懷疑是人為縱火）。1988年台中高工五十週年校慶出版的特刊中，將戰後建築科第一任主任的名字寫錯了，他被學校遺忘了！好在我的母親把父親的資料都細心的保存起來，因此我把他當年主任的聘書影本寄給校長秘書，希望他們以後能更正錯誤，將台中高工的校史寫得更為正確。從這個例子我們可以知道，戰後台灣的歷史遭到人為的破壞與扭曲的情況，要重建它的真正面貌是十分困難和艱辛的，這也就是我說戰後的台灣美術史最難撰寫的原因之一。

廖：對。我有一陣子對於 culture politics 很有興趣的原因，其實也是部分來自於這裡。

徐：我後來為父親寫了一篇小傳〈台中早期留日建築師徐廼欣〉，發表在《台中鄉土》（2010年12月）。2011年國立台南大學台灣文化研究所的蔡芳梅小姐完成了以我的父親為主題的碩士論文《戰後初期台灣建築專業人員職場之適應——以留日建築專業人員徐廼欣為例》。2013年，當國立成功大學建築研究所碩士生呂姿儀在撰寫論文《台灣近代紡織廠作為產業遺產的保存——以王田毛紡和紡織工廠為例》時，我也提供了父親的資料給她。因為1943年興建台中紡織廠時，他是台灣紡績會社烏日工廠建築工地主任，烏日工廠是當時日本在台灣設置的最大紡織工廠。父親留有一本1943年日記，那年他在日本完成學業並回台就業，其中對於他的工作作了詳細的記錄。我將這本僅存的日記作了翻譯，但一直到現在還沒有時間將它完全整理好。由我父親的例子及資料可以知道，戰後台灣已有受過嚴格而正式教育的建築專業人員，不是要等大陸人士來台以後才有建築。不過受到日本教育的台籍專業人員當時都受到排擠，不被重用。建築是美術史中很重要的一個項目，將台灣的建築史整理清楚，能夠幫助我們對台灣整體美術發展的認識與了解。我們希望台灣的美術史要有全面性及台灣的主體性，站在台灣人民的

立場，從文化的角度去探討它，不要片面化或被政治化。我們要把台灣美術史的資料盡量完整的收集起來，並且客觀的梳理它的來龍去脈與發展。

廖：沒錯。有關教材教法的問題，妳如何安排教材的內容？如何選擇介紹給學生的作品？在教學上是以哪一個教學方法為主，有沒有特殊的安排？

徐：教學的話大概就是根據我自己所熟悉的藝術史的學程來進行。藝術史的內容包括的就是工藝美術、建築、雕刻、繪畫等，每個地區及時期的美術作品內容及特色會有所不同。通史的教學一般就是按時代先後，從古代到現代、當代。藝術史最基本的目的是在了解美術作品，對它們風格的認識及鑑賞等，這些作品有的是由著名藝術家創作的，但工藝美術品及年代久遠的作品有許多並不知道作者。課堂上介紹的美術作品都是在美學上、文化上、歷史上具有比較多的意義和重要性的，台灣美術史的教學也不例外。我上課時都準備PPT，內容以美術作品的圖片為主，加以講解、介紹。我也用影片做教學輔導。每學期讓學生選擇自己最有興趣的題目，期中在課堂上做口頭報告。到了期末，學生必須依據我給他們的建議，繳交修改、整理好後的文章。我希望學生發現自己的興趣，並且在學習過程中獲得進步。除了課堂教學之外，我盡量安排戶外教學活動，通常是去美術館、博物館參觀展覽，或者到附近的名勝古蹟參訪。對於藝術史的學習，這是非常重要的項目，而學習台灣美術，就地利之便，可參訪的地方很多，這是教授台灣美術史的優點，我們更應該善加利用。

廖：我們目前訪問過大概十個台灣藝術史教學的老師，大家都有共同的一個回應，就是說教台灣藝術史，在地的資源最豐富。有許多地方可以實地帶學生去參觀，可是教西洋藝術史的時候有一點困難，想看原作是很困難的。

徐：對。我以前在高雄市立空中大學文化藝術學系當系主任的時候，每學期都安排一次知性之旅，帶領全系的學生到鄰近地區參訪，最遠曾到過台中一帶。

這樣學生對所學可以有實際的體會，也可以培養愛鄉土的情懷。在一般的大學教書，我則盡量安排班上的學生一學期戶外教學一次，但有的學生會無法參加，因時間無法配合，等等原因。我發現一般的大學生，有很多人可能連自己所住城市的名勝古蹟都沒有去過，或不知道，這是很可惜的事情。我建議學校或系應為學生安排知性之旅這類的活動，提升學生對鄉土的認同感，並將知識生活化。

廖：實際的去踏察也可讓學生親眼感受到整個藝術的氛圍。

徐：學生能將所學與他所處的環境及台灣本地人文結合起來，這樣子的學習效果會非常好的，而且也會很有意義。

廖：妳在準備台灣藝術史課程教材上，有沒有曾經碰到什麼困難，包括備課、學生選課系所安排，還有其它問題？

徐：有，我遇到最大的困難就是輔助教材很難找。我上課的時候除了給同學們看幻燈片，講解之外，還會給他們看一些相關的影片，DVD 或什麼的。譬如說中國美術史的話，可以用 Discovery Channel 的「中國藝術大觀」：「陶瓷之謎」、「建築哲學」、「水墨意境」、「絲綢」等。日本美術的話有 Discovery Channel「東方藝術大觀」的「浮世繪」，NHK「禪的世界」等。西方美術史的輔助教學資料最多了，如：從後中古時期（Medieval）到印象派及後印象派時期分成六張光碟的《西洋藝術史》、奇美美術館發行的《西洋藝術大師專輯》、《偉大建築巡禮》，以及 Discovery Channel 和 NHK 製作的各種專題影片等。但在台灣美術史方面適當的輔助教學影片就特別難找。後來我發現可以到網路上找，但也不容易找到合適的，而且製作品質通常不夠理想。譬如今天我講到了台灣的漆器。發現台灣也有很優秀的漆器家，譬如王清霜（1922-），他的作品非常好。可是我找不到任何影片或者是更多的圖片及文字資料來介紹。像這一類的，其實造成教學上很大的困擾。

廖：國美館正在做藝術家資料庫的紀錄片，目前我所知道的就是單個藝術家 30 分鐘的紀錄片。我們在教學上很難去找到適當的教學資源做我們的 backup。

徐：對。這是相關單位需要做更多的，因為現在的教學是多元化的。我們常常用一些 DVD、影片做教學輔導。如果可以有多一些跟台灣美術相關的影片會很有幫助，除了個別藝術家的影片，更重要的是具有專題性的，如台灣的廟宇建築、交趾陶、原住民藝術等。

廖：這個訪談最後，我們會把所有老師對於教育部、文化部的建議統統放在報告裡面，作為我們老師的集體聲音。徐老師這個意見也會呈現出來。

徐：另外，戶外教學部分也會遇到困擾。台灣的美術館舉辦的展覽都以現代、當代的為多，這樣當然很好，但是對於美術史的學習就不是那麼有幫助了。美術史是要了解不同歷史階段的美術及美術發展，像明鄭、清朝、日治，以及史前時期的也都有必要去學習。可是目前學生們能夠看到歷史時期台灣美術作品的機會很少。

廖：徐老師剛剛有特別提到，就是說我們學會調查各大專院校美術科系中的台灣、中國及西洋藝術課程所占比例。統計結果台灣藝術史課程約占藝術史課程的 10%，中國藝術史 22%、西洋藝術史課程 20%，其餘的約占 48%。這個調查結果剛剛老師也跟我討論過，說裡面有一些統計上的問題。這個我們以後想辦法去改進。如果就目前統計結果而言，妳從藝術生態的角度有沒有什麼看法？

徐：當然台灣藝術史課所占的比例是太低了。不過我是感覺到百分之幾這個數字可能不是那麼重要。我認為目前比較重要的是怎樣把這個課程普及、推廣的問題。因為假設我們說一定要把台灣美術史列為最優先，然後一定要在 50% 以上等等。可是實際上台灣美術史的內容並無法與西方的及中國的相

比，要讓學生學什麼？我們學美術史實際上就是在學習何謂美術，學習最具代表性和經典性的作品，提升我們對於美術作品的鑑賞能力，從而了解我們的文化。如果我們沒有讓學生學習最好的美術作品，那就無法達到教授藝術史的目的。

廖：西洋跟中國藝術史的質跟量其實都很高。

徐：對，所以我認為我們無法強求，只能逐漸提升。不過就我所知，中國藝術史的課程好像比以前少了一些，還是研究生少了？所以可能還是會有一個市場機制在那裡。無論如何，回歸藝術史，我們教學的目的是要讓學生了解何謂好的美術作品。如果把好壞作品都混在一起，沒有標準，教學就會得到反效果。

廖：受教了，老師這一點非常非常的振聾發聵。就是說我們不要齊頭式的平等，藝術如果講究齊頭式的平等那就完了。別的文化如果非常的精彩，我們為什麼不給它一點空間呢？

徐：你說得非常好。目前中國美術的比例有這麼多，那是因為台灣特殊的歷史以及學術機制造成的結果。可是中國也真的是一個歷史很悠久的國家，而且它的文化藝術傳統上對周邊地區的影響也是很大的。歷史上日本、韓國都接受中國美術的影響，甚至歐洲 18 世紀也流行中國風，我們不能否認這些實事。

廖：所言甚是。

徐：因為文化的關係，要了解台灣美術史一定也要了解中國美術史。另外也必須要了解日本美術史，因為台灣曾被日本殖民。

廖：當然，一個關係性的考量。

徐：我認為我們必須要累積既有的成就與成果，然後加強我們以前所忽視的，沒有的。台灣的中國美術史研究經過這麼多年的努力與累積，已有一定的成就與地位，貿然放棄非常可惜。台灣美術史這一塊是我們以前忽視的，則必須要加強，可是我們既有的也不應該放棄。我最近才受邀去蘇州參加一個吳門

畫派的國際論壇回來，我是代表台灣的唯一與會者。像這種國際學術場合，我們台灣也不能缺席。另外，從調查結果來說我認為西洋藝術史比例應該提高，應比中國藝術史高。藝術史這種學科是從西方發展出來的，已有一、二百年的歷史，成果豐碩。無論台灣藝術史、中國藝術史都是藝術史大家庭下的項目。藝術史學最為發達、做得最好的當然就是西洋藝術史，所以我們應加強西洋藝術史科目的教學和研習。把藝術史的研究方法學起來後，可以運用自如，觸類旁通，從而提升國內藝術史學的水準。同時我們也要鼓勵公家機關及民間多收藏西洋美術作品，增加學生和民眾接觸西洋美術作品的機會，好像日本一樣。

廖：徐老師提出很重要一點就是說，我們在西洋藝術史教學的量跟質都還不夠。台灣的老師在藝術史不同領域做教學和研究，西洋藝術史的老師在這一塊做得夠不夠？

徐：我認為這是雞跟蛋的問題。我們一方面說，老師做得不夠，另一方面又沒有培養這些師資，也沒有創造這樣的學習和研究環境。譬如說台大的藝術史研究所在台灣可以算是這方面最有權威的，可是從 1971 年成立研究所以來，它們一直都維持大約相同的體制和規模，都以中國美術研究為主，也沒有成立藝術史系，往下扎根，擴大學生的來源，以至於博士班往往招不到學生。其實它們應該稱為「中國藝術史研究所」比較恰當。西方國家發展藝術史學有時也是先從成立研究所開始，然後成立系，擴大招生，並且增加在社會的影響力，可是台灣並沒有往這個方向發展。另一個我要提出來的就是說藝術史是一個人文學科，西方國家把藝術史系放在人文學院。

廖：我是人文學院院長，我們其實一直在爭取，而且很多老師、國外學者也是都認為藝術史系應該是在人文學院裡，可是大家都把它歸到美術學院裡去。

徐：這是台灣的傳統，台灣可能是受到中國、日本的影響。我覺得我們沒有把這

個觀念弄清楚的話，要發展藝術史學是很困難的。

廖：藝術需要有廣泛的人文精神跟涵養及底蘊去支撐。

徐：學習藝術史要讀很多書，還要做研究。藝術學院的學生是創作，對吧？

廖：對，不一樣，目標不同。

徐：我在教學的時候就感受到了，為藝術系學生上課時感覺比較難引起他們的興趣；甚至教通識課程的學生，都會覺得比教美術系的學生要輕鬆一些。美術系的學生大多數對人文、歷史沒有興趣。另一方面，我也遇到過美術科系類學生的藝術史學得非常好，不過這是很少數。

廖：說實話這個也是我們台灣藝術專業養成的一個重大的危機。2010 年到 2013 年我曾經短時間在澳洲國家大學教學，我看到美術系的學生在談他們的創作可以侃侃而談，解釋作品怎麼樣跟人文精神聯繫。可是我們美術系的學生在談自己作品的時候，卻沒有辦法陳述、沒辦法表達。

徐：藝術史的學習與了解對美術科系的學生是必要的，可以使他們創作時更有方向感，作品更有內容，提升水準。可是如果我們希望培養以後做研究的人員的話，就要在人文學院推廣這個課程的教學。

廖：有關台灣藝術史和我國藝術教育之間的關係，老師能不能談一下？

徐：台灣的藝術教育一向偏重術科，學科受到忽視，這種偏差現象應該加以矯正。藝術史是藝術教育中不可或缺的一門課。藝術學院的藝術教育除了教導學生技術（術科）之外，與藝術相關的知識（學科）也要重視，兩者搭配，才會臻於理想。此外，教育應該要生活化，使學生們將所學與日常生活經驗及周遭環境結合，提升學生對本地文化、藝術的了解和熱愛，台灣藝術史正是針對這個目的而設計的課程。除了藝術學院的學生需要學習這門課之外，一般綜合大學文學院的學生也同樣有這個需要，我們應該將它普及於台灣的高等教育學府之中。

廖：關於台灣藝術史的過往有何可觀察的軌跡。現今台灣藝術史研究與教學，妳的看法為何？到目前為止妳覺得我們台灣藝術史教學下一步要怎麼走？

徐：台灣文化的一個很大特色是一直到 17 世紀才進入歷史階段，對於史前時期美術的了解需要靠考古的發現，但那跟人類學是不一樣的。台灣文化的另一個特色是台灣有原住民族群，傳統上視覺藝術對他們的意義及在生活上的角色與漢人是非常不一樣的，我們要如何去了解及鑑賞它？台灣文化上的另一個特色是歷史上被不同的外來政權所統治，缺乏主體性。這是最令我們痛心之處，但是台灣特有的歷史發展軌跡也造成台灣社會的多元化及多樣性。以上種種特色都反映在台灣美術史上，也是這堂課教學時要傳達給學生，與學生共同探討的一些議題。解嚴以後，台灣藝術史的研究越來越受到注意，甚至有「台灣藝術史研究學會」的成立，這是很令人高興的現象，也很值得期待。台灣的美術館舉辦了許多有關台灣美術的展覽，但偏向於現、當代，日治時期的不多，明、清或更早期的就更少了，這種不均衡的現象反映了台灣美術史研究上的偏差。希望隨著台灣藝術史學研究的不斷加強，能夠改變這種現象。台灣藝術史的教學下一步要怎麼走？我想這個問題與台灣社會的變化，以及整體藝術史學的發展是息息相關的。有關於台灣的藝術史教學發展，我自己的經驗是很傷心的。我當主任的時候為文藝系開設了一系列有關美術、音樂、戲劇、電影、舞蹈等科目的歷史、鑑賞、理論等的課程。大多數的學生都學得很開心，拿到藝術學學士文憑的時候覺得很驕傲。也有許多畢業生考上研究所，繼續深造。不過文藝系的課程也要不斷的跟學生妥協。主要是學生中有許多人對創作有興趣，因此要求開設相關課程。不過規劃課程的壓力最後不是來自學生，而是來自校方。後來的校長對文創有興趣，要求朝文創方向規劃課程。外在的壓力太多，我們的社會又很現實，對於學科發展不利，也很困難，這點我有深切的感受。

廖：台灣藝術史課程和在地、本土文化傳承上的意義是什麼？就是說台灣藝術史跟我們在地本土文化有何關係？

徐：我一再提過，藝術史是一種文化史，台灣藝術史就是台灣的文化史。台灣的藝術史前時期已經存在，歷史上雖一再遭遇許多破壞、移植，但也存在許多特色。當我們在建立台灣美術史論述的時候，我們不僅在審查、了解自己的文化，也在肯定它。我們需要建立對自己在地文化的信心，從而追求更大的進步，唯有透過認識與學習，才能達到這樣的目的。透過對於台灣藝術史的學習，可以讓學生了解台灣本土文化藝術的立體感、色彩和深度，從而養成熱愛鄉土和國家的情懷。

廖：如果有機會跟文化部、教育部建議的話，那麼妳對於台灣藝術史課程的教育政策、文化政策妳的期待是什麼？因為我們也很期待這一本報告出來以後，文化部、教育部也能夠聽聽我們這些基層老師的聲音。我們大家累積了好幾十年的經驗，尤其是徐老師首開先例一直做這樣的教學。妳有什麼建議？

徐：我可以提出以下三個建議：1. 建議文化部和教育部鼓勵和贊助相關公、私立機構和團體，製作可作為教學輔助的台灣文化藝術類影片，除了個別藝術家的紀錄片之外，也要有專題性的，具有文化議題的節目。2. 希望教育部、文化部能夠補助與台灣藝術史相關課程，所舉辦戶外參訪及教學所需經費，如交通費、入場卷、停車費及其它雜支。3. 建議教育部、文化部贊助綜合大學在人文學院成立藝術史系。這樣的藝術史系可分為西洋藝術史組、中國藝術史組、台灣藝術史組，使台灣藝術史在這個學門得到充分的重視。擴大藝術史學在台灣社會的影響力和角色，鼓勵年輕人就讀，從而培養未來研究及教授藝術史及台灣藝術史的專業人員和教師。

廖：台灣藝術史要如何定位與出發？如何從本土、亞洲、全球化角度來看它？

徐：我想我們在建構台灣藝術史的時候，還是需把它放在普世公認的藝術史的架

構下來思考和認識它。台灣是國際社會的一分子，所以它的文化藝術也要國際化。台灣藝術史的寫作也應該如此。目前有的人非常民族主義，以為中國藝術史就可以取代西洋藝術史，這是不對的。同樣的，如果有的人過度以台灣為本位，拿着雞毛當令箭，這樣子也是矯杆過正。台灣藝術史應該堅守文化史的本位，並且應該立足本土，胸懷亞洲，放眼全球。所以我說將藝術史的學術深化、普及化是很重要的。我們現在過於偏重中國藝術史教學，未來希望能增加台灣藝術史的比例，同時西洋藝術史的比例也應該增加。台灣應該更加國際化，可以從文化藝術開始。

廖：是，非常重要。事實上我也觀察到，很多人講台灣藝術史的時候，其實有一點狹窄的概念。我們的觀點、視野都要國際化。

徐：如果那一天我們變成只是在講台灣美術史的話，會跟我們現在只研究中國美術史的情況一樣的，都不夠客觀跟國際化。所以我認為我們也應該加強對西洋藝術史的研究（主要是因為它們在這個領域比較先進）。

廖：文化交流應是互相的學習、互相震盪的。就是說作為一位台灣藝術史老師，妳最憂心是什麼，有什麼改善之道，還有妳有沒有補充其它相關的看法跟建議？

徐：我現在最擔心的是師資聘請的問題。由於藝術史這門學科在台灣的根基不夠深厚，也不夠普及，因此台灣藝術史（以及其它藝術史）的課會變成掛羊頭賣狗肉的現象。以我自身的經驗來做例子吧！幾年前我從高雄市立空中大學文化藝術系退休了，因此原來我教的台灣藝術史課學校就找別的老師來教。結果新聘的老師，並不是藝術史家，而是無教師證的藝術系畢業生或美學家之類的。就學校的立場來說，大概是只要有老師上課就好了，並不太在乎是不是專業，再說他們自己也無法分辨是不是專業。如果藝術史這門學科能夠在我們社會普及，建立深厚的基礎，那麼大家對台灣藝術史的認識與尊重也

應該能夠隨之提升吧！

廖：不但是空中大學，在台灣藝術大學跟其它幾個專業的美術科系的大學也會發生這種現象。他們都忽略，而且是明顯的忽略藝術史論的老師在美術系裡面扮演的角色。隨便找人來填充這種課程，認為會畫國畫就可以教中國藝術史，這種事情對中國藝術史的教學傷害很大。

徐：對。我們現在就是希望能夠慢慢改進，如果我們可以改變這種現狀的話，我們就進步了，我們台灣的文化就會更加國際化一點了。最後，我對台灣藝術史研究學會目前的工作有一個建議，你們所做藝術史課程比例的調查，只針對藝術院校，能不能把調查範圍擴大到綜合大學的人文學院，因為人文學院的學生也非常需要這類的課程。如果你們的工作能把一般大學人文學院的課程包括進去，效果一定會更加大，而且也會有更多實質的影響力。

廖：這個剛好就是今天老師給我們的鼓勵和 ending，如果我們能夠好好的把台灣藝術史國際化，深耕人文精神，把握台灣藝術史教學跟研究的專業性，並擴大它的社會影響力，那麼它的內涵與意義就能夠有最大發揮的空間。今天謝謝徐老師接受我們的訪問，知無不言，且花這麼長的時間跟我們分享這方面的經驗，非常感謝老師！

徐：我很高興今天有這個機會。

盛鎧

盛鎧，現任國立聯合大學台灣語文與傳播學系專任副教授兼系主任、國立中央大學藝術學研究所兼任副教授。授課領域為台灣美術史、台灣視覺文化、藝文報導與評論、台灣文學史、文學理論與批評等。學術專長為台灣當代藝術、美學理論與評論、視覺文化研究與美術史。著有《巨岩 豐原 菜火城》、《不完全變態：侯俊明的創作與手稿》與《生命的禮拜天：張義雄百歲回顧展》等。期刊論文有〈叛神之神：解嚴前後台灣美術中的中國神話之變相與解構〉、〈電線桿與兒童：陳澄波和黃土水作品中的現代性、自然性與時間意識〉、〈執著、叛逆和同理心──張義雄的藝術與傳奇〉、〈追尋自由時光：張義雄畫作中的街道與日常生活〉、〈台灣美術中城市街景的現代性與反現代性：從陳澄波到侯俊明〉、〈侯俊明《亞洲人的父親》中的檔案藝術與對話美學〉、〈試探日治時期與 1970 年代鄉土運動的巷弄美學〉，以及一篇探討哪吒在台灣文化中的形象演變的英文論文等。此外，亦撰有多篇藝評。目前進行之研究方向為運用文本生成學的方法，探究藝術家由手稿、圖稿到完成作品過程中的創作演化。

本土認同也是一種天性。

廖新田：請問你是如何開始接觸台灣藝術史，你學習台灣藝術史的過程是什麼？

盛　鎧：一開始是個人興趣，看展覽、看一些書。

廖：沒有修過台灣藝術史？

盛：有，一開始是個人興趣，就先自己看書，包含謝里法的書，然後才開始修課。我大學是唸輔大，那時候賴瑛瑛老師在輔大歷史系開設台灣美術史的課程，我有正式選修她的台灣美術史。後來唸中央的藝術學研究所，當然也有相關。不過中央藝術學所那時候沒有真正的台灣藝術史這類名稱的課，基本上都是西洋美術的課比較多，或是一些美學的課，就是沒有台灣藝術史。

廖：所以整個來講，我們目前是做台灣藝術史的教學跟研究，所以算是台灣藝術史的專業，但是在專業養成過程當中，很大一部分是來自自學或是自己進修。

盛：對，沒錯。

廖：這個我想說其實也是很多台灣美術史課程老師，他們過去在學習階段，應該是共通相類似的軌跡，就是沒有一定的台灣美術史，然後是透過自己進修跟學習，然後得到這方面的興趣跟知識。

盛：是的，沒錯。

廖：可否談談你開設台灣藝術史課程的緣由，譬如說動機、目的、意義，還有你開課的對象、地點等。

盛：我目前是在聯合大學台灣語文與傳播學系，當初進去授課是以文學課程為主，所以還有開一些相關的文學理論的課程。而最早開台灣美術史的課是在聯合大學的通識課程，那堂通識課大概開過兩三年。後來我們系上也開了台灣美術的課，是因為我本身的興趣與專長，所以新開了台灣美術史，現在每年都固定有開台灣美術史的課程。前兩年在中央大學藝術學研究所，我也開始開台灣美術的課程。會想要開台灣美術除了個人興趣，一方面也是想推廣

台灣美術，因為總覺得很多學生雖然明明是生活在台灣，但對於台灣美術都沒有正式接觸的機會，所以想說在通識開。也在我們系開，因為我們系本來就有台灣文化方面的課程，唯獨沒有台灣美術。

廖：大學部跟碩士班？其實 subject 就是台灣文化，但是仍然沒有台灣藝術史的課程。

盛：大學部跟碩士班都有。因為是我的關係，所以才開設這種課程。

廖：那你的對象呢？就是說目前學生來源？

盛：目前學生來源是我們自己科系的大學部，大學部是開台灣美術，研究所我有開一個台灣視覺文化專題，是給研究生的課程，算是一個區別。大學部學生就讓他們對台灣美術有個基本認識，研究所就希望他們針對台灣視覺文化，範圍大一點，一方面也是希望他們用一些理論後設的觀點來看相關的議題。

廖：從第二個問題衍生出來，你發覺學生修你的相關台灣藝術史的課程，他們修課前跟修課後有沒有什麼變化？

盛：我覺得多少有開啟學生的興趣，當然有一些學生會因此比較想逛一些展覽、看美術館，像有一個學生是今年考到北藝大的藝術研究所，算是修了我那堂課，對台灣美術產生興趣。而她在大學階段時，申請科技部大專生的研究計畫，是以台灣美術為主題，然後現在是往這個方向去唸藝術方面的研究所。

廖：所以就是說，開這個課，至少在功能上可以增加學生對台灣美術的興趣，跟相關的知識，因為如果你要有興趣，你要有具備相關的知識做基礎。你如何定義台灣美術與台灣藝術？台灣藝術史應該包含哪些範疇、時期、階段或哪些要素？

盛：定義的話，基本上我個人是比較廣義，就是只要是在台灣，然後各個族群、不同呈現，理論上當然是各類的都算。

廖：如果是這樣，那個範疇是從哪裡來？

盛：實際上在課程上的話，我還是放在近代。如果是說我開在大學部，然後一個學期兩個學分而已的話，不太可能說要從史前開始講，從原住民的、傳統文人書畫這樣子的在講，那樣範疇太大，一個學期講不完那麼多東西，所以基本上還是 focus 在近代日治時期，然後到當代這樣子。

廖：回到這個問題，台灣藝術史，當然你課上是這樣教，那你認為台灣藝術史範圍是廣的嗎？譬如說有哪些階段，包含哪些階段其他要素？你覺得台灣藝術史這個概念裡頭應該要包含哪些？

盛：哪些階段，大概還是日治，然後戰後，戰後當然還有細分哪些時期，大概是這樣子。

廖：你如何安排教材的內容，你怎麼樣選擇藝術家或者作品？有沒有一個特別的教學方式？或者安排，在教材的選擇上或教法上面。

盛：我目前在大學部台灣美術史的課程，我上課方式就是以講解為主，但我比較偏向一堂課一個議題一個階段，然後我會讓學生選擇藝術家來做報告，藝術家是我先列好讓他們去選。如果說給學生報告一個太大的題目，對一個大學生來講好像有點困難，那你就給他一個藝術家，給他一個名字，像楊三郎，而且現在網路又那麼方便，他們去找的話，楊三郎的一些生平資料，或是作品的介紹資料都很容易找、很容易整理。對於大學部來講，他們要組織這樣一個報告，我覺得算是還滿容易，而且做了這個報告之後，起碼他們對於這位藝術家肯定有一些認識。

廖：所以你是比較從案例的角度，藝術家作為案例。

盛：不一定，像有時候就一個階段或一個主題，像有一個禮拜我就講戰後初期。但是那個階段，有時候也談一個議題和那個時代的關聯。譬如說二二八事件前後，對於台灣美術、台灣文化的影響的這樣一個主題。這個時期我可能就

　　列幾個藝術家，像李石樵，我就把他放在這個時候。雖然李石樵他從日治時期到戰後都有創作，但是他那個時期的寫實作品是很特別的，跟其他藝術家來比也是滿特別的，所以我就把李石樵放在那個時期，當週讓學生來做報告。

廖：你在給學生報告的時候，有時候是用時間架構的方式。

盛：大致還是從時間架構這樣子下來，不過有時會用特定議題或媒材。譬如說膠彩畫，我就單獨一個禮拜專講膠彩畫。因為膠彩畫是很特別的創作類型，而且在台灣美術很重要。可是對一般學生來講，他根本不知道膠彩畫是什麼東西，所以我就單獨一個禮拜專門講膠彩畫這個媒材，當然不只是講媒材、講藝術家，也會講膠彩畫在台灣，特別是在戰後被打壓之類的問題。

廖：那看起來好像是說除了時間、斷代的架構以外，有時候用特殊的主題帶出時間架構。

盛：對，沒錯。

廖：那教學方法上你有沒有特殊的安排？是以授課為主，還是什麼？

盛：教學上面還好，不過目前為止，也是有像《台灣美術史綱》，這樣的書出版，但好像也很難說就用一本。

廖：就全部用完。

盛：對。有時候還是需要指定幾個參考書目給學生。像上課就以某一個章節為主，固定一篇教科書這樣。

廖：那你是大班上課，還是分組，有沒有帶學生去看展覽，或是帶學生看錄影帶？

盛：看展覽會，至於影片則會播放比較短的紀錄片，或是只放一部分。現在有滿多藝術家生平相關的紀錄片，但是因為課堂時間關係，不可能整堂都在看影片，大部分是看段落。我會利用這些視頻的材料。

廖：你在準備台灣藝術史教材的時候，是否曾遇到困難？譬如說在備課上面，學生選課，或安排或其他問題？

盛：應該還好，因為像我們系所，就如我剛剛講的，至少在原來就有台灣文化這樣一個架構在，所以當我提出要求，建議說要新開台灣美術史這樣的課程，其他老師也比較沒有意見，因而新增這一門課。

廖：那學生方面呢？學生來修課的。

盛：學生的話，我就是列為選修課，不過其實也還好，大學部的話至少有 20-30 人，所以感覺上學生對台灣美術史也多少有興趣，開了這門課他們也就有機會可以選修。

廖：所以基本上你在你的學校這樣安排台灣美術史的教材教法上，就是還 OK，沒有什麼碰到重大困難，或是特別的困難。

盛：是相對還好。至於通識的話，基本上就是老師想上什麼就上什麼，比較不會有困難。但如果是在美術科系，說不定還會牽涉到創作理論，或者西洋、台灣還有中國藝術的架構，情形又會比較不一樣，可能比較複雜。在台灣文史系所裡面開台灣美術史，好像反而比較不會受到打壓。

廖：就如你所說，反而因為通識課程跟台灣文化的專業底下，開設台灣美術史沒有什麼困難。但我們台灣藝術史研究學會調查大專院校的美術科系安排台灣、中國及西洋藝術史課程，我們統計的結果，請看後面這一頁餅圖統計，台灣藝術史的課程占 10％，西洋藝術史的課程占 20％，中國藝術史占 22％。另外在這三年裡面，大專院校開設課程的變化，台灣藝術史課程一直都是中國藝術史、西洋藝術史的一半。面對這樣的狀況，就台灣藝術生態的角度而言，你有什麼看法？

盛：當然我覺得第一個顯而易見的是，台灣藝術史的比例還是偏低，畢竟我們生活在台灣，可是對自己台灣藝術史的教學，課程的比例竟然只有這樣子的分

量，大概十分之一。

廖：不過我要強調是説，這是過去六個學期三年的課程調查，一百多所學校美術科系的課程調查。

盛：所以這個可能就是牽涉到，譬如我剛才有提到的，在一個美術科系裡面，第一個，可能以創作為主，理論和藝術史它可能比較少了。這個比較少的課裡面，再去分一點點給台灣藝術史，那變成是小餅裡面再分小餅。

廖：不過你到提了一點，就是説因為創作的學生裡頭，大概可以分成西洋創作跟中國書畫吧，所以西洋式的創作當然我們就會想到説西洋藝術史。

盛：對。

廖：書畫呢，中國藝術史。那台灣呢？有沒有相應台灣的創作？很顯然，這裡因為東洋畫不多，所以在這個狀況底下好像確實是因為技法學的不同，而產生這樣子的分梳。這倒是滿有趣的角度，因為大部分我們訪問了其他老師也沒有提到從創作的角度。課程怎麼可以忽視台灣美術藝術史的課程，其實它背後的原因是因為創作的需求所導致的分流，所以台灣藝術史其實是一種對於土地的認知，它在創作上搞不好沒有所謂西洋藝術史、中國藝術史在技法上直接的需求，這個是很有趣的觀點。你認為台灣藝術史跟我國教育間的關係是什麼？對未來大專學生有沒有影響？那影響的層面在哪裡？

盛：如果説一個教學的方案比較強調實務，教學可以跟實務做一些連結。我想台灣美術，譬如將來有些學生是走藝術行政，對於她／他來説，台灣美術一定會有幫助。假如比較了解台灣藝術的生態，了解台灣藝術整個發展脈絡，對台灣藝術史認識比較多的話，一定比較好，如果將來有機會要去策展的話，對台灣美術史也一定要有一些基本認識。

廖：除了學生的未來性，未來的職業發展之外，台灣藝術史跟我們的藝術教育中間的關係是什麼？我們不是強調藝術教育很重要嗎？但是藝術教育裡面當然

有分藝術教育的內容，譬如說美學、概論，但是藝術史在藝術教育裡面的重要在哪裡？台灣藝術史對台灣教育的重要性在哪裡？

盛：以中小學來講，應該要強化台灣藝術的教育。中小學藝術教育不見得是偏創作，而是以藝術欣賞為主。藝術欣賞雖然說對西洋美術、中國美術也要有基本認識，台灣美術當然也是，而且對學生應該更切身、更引發他們興趣。

廖：我倒覺得這樣，大專院校的學生對藝術史的認知，當然會強化他對生活周遭、這塊土地、這個社會這麼息息相關的了解。不了解自己的土地，不了解自己的社會，然後說我是國際人，我是全球化人物，我是後現代主義，是說不通，因為我們是從自己生活的土地出發。第二，或創作者而言，即便是西洋藝術的創作，如果對自己的社會脈絡不了解，創作的題材、創作的目的、創作的價值是什麼？不知道。就是一直畫一直畫，沒有中心思想，沒有核心價值，我們都知道不會成為偉大的藝術家。所以，反倒過來講這個部分，其實不是說對創作不重要，我們講說為誰而戰、為何而戰？為誰而畫、為何而畫？如果沒有歷史的觀點，那不就像是漂浮的浮萍一樣嗎？沒有根。我覺得是這樣的。

盛：而且對於創作者來講，一般只知道說老師教他什麼樣子，但是說如果你有一個台灣藝術脈絡的認知，基本上老師的老師可能是什麼樣子，所以我學到的東西在這發展的脈絡上，可能會在一個什麼樣的定位，就可以幫助創作者尋求突破，得到一些啟發。

廖：所以就是那位置清楚，他就知道要往哪裡走，他方向感是透過藝術史的指針，指出那個方向。台灣藝術史課程，如何在地和本土化傳承上的意義是什麼？

盛：台灣藝術史我覺得很重要，可是好像相對被忽略。我會這樣講是因為，像我們現在有文言文、白話文這樣的爭議，可見就是那種傳統的主流還是滿強的。可是我覺得起碼這個體制有慢慢在變啦，至少台灣文學、當代文學有受

到一定的重視，但我覺得相對的，台灣美術好像反而被忽略，相對於台灣文學來說。雖然台灣文學也是被打壓，可是起碼有在萌芽。

廖：因為它有機構，有研究所，可是台灣美術沒研究所。

盛：沒錯。其實我有想過這一個……

廖：機構化的問題。

盛：想要在最後的部分再說。

廖：台灣藝術史跟中國藝術史、西洋藝術史相比，也許就邊緣化。它重不重要是另外一回事，但是如果說從本土化在地化的命題來談，我們講在地化不是講政治的在地化，而是講一個人在自己的故鄉，認識自己故鄉的人、事、物，是一個再自然也不過的事情。就像認識自己的爸爸、媽媽親人一樣的那個角度。台灣藝術史的重要性，在在地化這個命題上，就比台灣藝術史、中國藝術史、西洋藝術史這個命題上更有意義，因為本土化本來就應該推動。所以剛剛講說白話跟文言文之爭，到最後到底白話文重要？文言文重要？那我們可不可以問一個新的問題，就是從本土化，本土化重不重要？或者在地化重不重要？認識自己的社會重不重要？如果這個重要，我們需要什麼樣的白話文，跟需要什麼樣的文言文？這個就已經不是說白話文重要或是文言文重要的爭論。第三個問題一出來以後，這個問題其實已經不再重要，重點是未來我們要用什麼樣的語言、怎樣的溝通方式來表達我們自己。這時候白話文或文言文的重要性就已經不是在那個爭論上了，因為爭論到最後就會變成統獨爭論，所以從另外的角度來問問題很重要。第十個問題是你對台灣藝術史的教育政策、文化政策的期待是什麼？你是一個教授台灣藝術史課的老師，你期待在政策上面，教育部跟文化部在這方面的政策期待是什麼？

盛：若是從台灣藝術史教育的角度來看的話，我當然希望教育部可以鼓勵相關課程的開設，甚至也可能考慮，剛廖老師有提到的，看能不能真正有一個機構

一個組織，譬如說成立一個台灣藝術史的研究所，或是一個研究機構、研究中心之類的，我覺得對台灣藝術史的教育一定會有幫助。文化部的話，或許，就像我剛講說網路資料很多，可是好像還是比較不夠充分。因為像以前文建會那時候有做台灣大百科，有一些台灣美術史，但資料還是不夠多，或者可以更有組織。而且網路上雖然有一些資料，但可信度還是不那麼嚴謹。像國美館雖然有做台灣美術資料庫，或許可以由文化部主導，做個更有規模，更好的資料庫。

廖：是，就是整個系統，台灣美術史資料庫的系統出來，我們教育者比較好使用。我自己個人覺得我自己在教台灣藝術史的時候，其實那種感覺就是單兵作戰、單打獨鬥，就是各憑本事。沒有一個共通的架構，就我們大家共識台灣藝術史的定位，風格內容是什麼？然後有一些共識，就是那些差異也繼續把它分梳出來。即便是單打獨鬥，你做你的我做我的，要用的教材也想辦法去找。在本土還好，國內是用中文，但是如果在國外，你要教外文，或許更困難，資料尋找就更不容易。這個已經是超越一個老師在課堂上單打獨鬥的層次，要在更高層次得到政策上的支持。台灣藝術史如何定位跟出發，如果從本土亞洲全球化的角度來看，這個我們剛剛已經有談過，你有沒有什麼補充？

盛：我也呼應廖老師講的，從認識本土、認識自己生活周邊、認識自己的歷史，當然是最自然不過的。而且如果從台灣美術延伸到中國美術、西洋美術，我覺得或許脈絡會更清楚一點，譬如說講到台灣前輩畫家印象畫派的風格，然後再講到西洋的印象派，一方面看得出本土化就是呼應全球化的脈絡，一方面也可以看到這種外國的文化，它也是這樣從西方印象畫派經由日本然後再到台灣，如此，這個脈絡會更完整。

廖：本來台灣過去的歷史近現代發展裡面，從 17 世紀就跟全球有很大的聯繫。

那第十二個問題，作為台灣藝術史教學的老師，你最憂心的是什麼？或者你最認為有優勢的是什麼？有什麼改善或者發揚的地方？

盛：我覺得就優勢來講，雖然我們的教育對這種本土化、在地化的強調還不夠，可是本土認同也是一種天性，像是台灣美術的一些風景創作，學生也都會有熟悉感，然後自然就會有認同感，有些東西說不定就是他們家鄉的景象。

廖：有沒有最憂心的地方？

盛：最憂心的話就是看政策能不能發揮效果。

廖：擔心政策。能不能說明白一點？

盛：明白一點的話，或者就聯繫到我剛才所想到的一些看法。

廖：最後補充相關的看法等或建議。

盛：因為我現在是在台灣語文與傳播學系，在教育部的架構下，我們是放在台灣文史相關系所，所以我想到一個問題。譬如說我剛剛有提到，台灣文學跟台灣美術地位的比較的問題，像台灣文學，在高等教育大學這個部分，起碼有一定的組織，譬如像台灣文學的大學部、研究所的話，都已經有滿多的。

廖：不少，應該有十幾家，兩位數字。

盛：一定有啦，像台大、政大、清大。

廖：幾個重要的大學都，比較規模大的大學都有。

盛：然後像師大，還有成大的話，它甚至就是一貫的，大學部、碩士班、博士班都有，這樣對比來看台灣美術，台灣美術不要說大學部，連一個碩士班都沒有。

廖：連一個機構都沒有。

盛：而且以藝術史、藝術評論、藝術理論這種教育來講的話，像我們知道南藝大是有成立大學部，但我不知道他們裡面大學部有沒有台灣美術。

廖：這就要問蔣伯欣老師，我們改天來問他。

盛：對，可能要問南藝大那邊的老師比較清楚，不知道他們會不會面臨什麼樣的問題。不管怎麼說，我覺得有必要成立台灣美術系所，譬如說大學部、碩士班的階段，看能不能成立一個研究所或研究中心。成立研究所在台灣現實上可能有一些困難，目前大學總量管制的狀況下，不太可能有新增系所的空間。

廖：除非就是在研究所裡去拉出一條線，就是分組。

盛：或者學程、學群的概念，看能不能成立一些組織。就目前所知，大概像學群、學程都沒有吧？以台灣藝術史來命名的這種學程、學群都還沒有。

廖：我們調查是沒有，沒有這個學群。

盛：我所知也是沒有，所以我覺得或許可以從這一步開始。也許由國家政策來主導，教育部真的要成立、要給名額的話，那我想這些總量管制都不會是問題了。如果中央部會真的願意主導，要成立一個台灣美術史研究所的話，看哪個大學願意來接收，我想如果真的有新增名額的話，大家應該會搶著要吧。

廖：所以機構化，其實好像基本上可以保障台灣藝術史發展、研究跟未來學生的世代，可以不斷地傳承，不然它就是碰運氣，剛好碰到有人對台灣美術史有研究，然後他就開課，譬如說你是在台灣文化裡面做台灣藝術史，我是在藝術管理與文化政策研究所裡面去做相關的台灣藝術史，那有的人就會在藝術史底下去切出一塊，有的是在亞洲藝術裡面去切出一塊。我們都是居住在一個不是我們真的軀殼裡，然後去勉強地透過我們自己去硬撐台灣藝術史，可是這個不是長久之計。

盛：而且我覺得如果從學生的角度來講，大學部的學生，對台灣美術有興趣，想要唸碩士班，唸研究所，卻找不到一個完全以台灣美術為主的研究所。

廖：所以其實機構跟師資是保障台灣藝術史的一種重要的機制，那當然就是要有員額。我們訪問潘安儀老師，談到台灣現實的狀況，就是台灣美術的課程被邊緣化，他提醒一點，台灣博碩士論文，做台灣藝術史的比例很高，這裡出

現一個落差：我們有很高比例的研究生、博碩士做台灣藝術史的研究，可是我們卻相對上是有為數不多的專業，那也就是說這些學生是誰指導的，如果說我們教台灣藝術史是個專業，那我們全台灣教台灣藝術史的在全台灣一百多個美術院校裡面，大概不到二十幾個人，那這麼多龐大的碩士班學生需求，不會是這二十幾個人指導，因為學校不同，請問他們的論文有什麼專業來指導？這中間就有值得了解的地方，會不會是說做台灣藝術史的人給西洋藝術史的老師來指導？做台灣藝術史的人會不會給中國藝術史的老師來指導？

盛：那很常見。

廖：對，我的意思是說這個做台灣藝術史的學生由非藝術史的老師來指導呢？這三種培養出來的學生，我們講說從專業的角度而言，指導上夠專業嗎？那個 gap 我是很有興趣，如果從現實上你去找案例，你是可以找到台灣藝術史研究，可是指導老師跟口試委員跟台灣藝術史距離很遠的。我舉個例子來講，台大政治所，碩士論文寫台灣藝術史，然後他的指導老師是政治學的老師，他的口試委員也是政治學方面的人，然後來指導一個做台灣美術史的政治面向。中間就有一個東西完全不見，就是台灣藝術史的專業就完全不見，這個是很值得注意。

盛：我的情形則是：我在中央藝研所的時候，我的碩士論文是寫洪通，那時候我們有分美術跟音樂兩個組，美術大部分學生是做西洋的，我是很少數做台灣的。而我的指導老師是宋文里，他是清大社會所的老師，他真正的專業是心理學精神分析。所以我的狀況是，我是做台灣美術的研究，可是我的指導老師是心理學專家。

廖：這個很像我們不是說由不同專業老師來指導可以激盪出不同東西，可是這中間確實出現一個問題，就是說那個台灣美術的專業在研究過程當中，研究生自己必須要具備，然後你要對話的那個對象，其實是空缺的，或者是缺乏的

情況底下所導致的，這個就要回到原來的問題，我們目前的需求跟供應端在研究所專業上面，這兩端其實是有很大的鴻溝。

盛：不過那時候我還好，口試委員有蕭瓊瑞老師。其實我自己寫的時候，也有預設我對話的學術社群基本上是在藝術研究的區域，而不是心理學的那個區域。我想再補充一下有關台灣文學跟台灣美術的比較。若是說台灣文學的出路，我覺得學生畢業的話，如果要去學校，可能只能當鄉土語言老師，或是其他一般科目的老師，沒辦法當國文老師，因為國文老師基本上還是中文系。其實話說文言文、白話文之爭也有這個問題。基本上由於中文系把持這一塊，所以台灣文學的畢業生沒有辦法去當國文老師，他們的出路會限縮。如果說將來有機會台灣美術成立相關系所，我覺得可能要考慮到中小學的教育狀況，如果說讓中小學教育也有台灣美術的空間出來的話，那將來畢業學生會更有出路。

廖：其實你剛剛已經指出一點，從未來就業而言，台灣的美術館或這者策展，或者各個公司，或者說市場的拍賣，一定跟台灣的作品有關。他們不一定就業要在學校，是有管道在我們這個社會上會被使用，只不過因為我們不是很注重專業性，以致於說我們就不培養他，或是培養的時候不是很有系統。

盛：廖老師這點講得沒錯，如果說朱銘美術館應徵人員，假如一個中國美術的學生，相較於一個台灣美術的學生，他們的理論背景差不多的話……

廖：照道理應該是台灣美術的學生應該要上，而不是中國美術的學生上，除非這個博物館本身有一個書畫部門。台灣水墨在博物館裡面，請問收藏是多是少，目前來講是蒐藏中國書畫，現在除了故宮，其他各美術館蒐藏的都是跟台灣有關的書畫，照道理說需要台灣美術的專長來接這個工作會比西洋藝術的專長來得更合適才對。謝謝盛鎧老師接受訪問。

黃冬富

黃冬富，現任台灣藝術史研究學會理事、國立屏東大學視覺藝術學系專任教授、國立高雄師範大學美術學系兼任教授。曾任國立屏東教育大學副校長、曾任台北市立美術館、國立台灣美術館、高雄市立美術館和台南市立美術館之典藏品審查委員。授課領域為中國藝術史、台灣藝術史與書畫理論。學術專長為美術教育史及藝術史，創作以水墨為主。著有《踏實 穩健 韌性：戰後台灣小學美術師資養成教育》、《謙和 兼能 蔡草如》、《內斂 融通 黃朝謨》、《蔡草如〈菜圃景色〉》、《60年來省展國畫部作品與台灣水墨畫界關係之發展》、《中國美術教育史》、《屏東縣美術發展史》、《高雄縣美術發展史》、《呂佛庭繪畫藝術之研究》、《台灣美術地方發展史全集——屏東地區》與《台灣省展國畫部門之研究》等。

能夠把生長的環境轉化成養分的作品才會感動人。

廖新田：謝謝黃冬富教授今天接受我們的訪問，本次針對台灣大專院校台灣藝術
史課程的相關調查，共計十三題。首先，想請問你是如何開始接觸台灣藝術
史？學習台灣藝術史的過程為何？

黃冬富：民國 72 年（1983 年），我把小學工作辭掉到台師大唸美術研究所，當
時希望兩年可以完成碩士論文。我的啟蒙老師呂佛庭本來希望請他的同鄉
好友李霖燦老師當我的指導教授，我當時的題目研究主要是李唐，或者李
成、范寬。很湊巧的，我在台中師專的老師鄭善禧教授當時也在那裡任教，
有時候他還會隨著我們一起去旁聽黃君璧老師的課，下課後我們就邊走邊
聊。鄭老師問我碩士論文準備寫什麼題目，我說了原先的構想後，他認為我
的題目有點老掉牙，很多國內外碩博士論文都在寫這一塊，建議從我跟台灣
有關連的部分來著手。我自己本身畫水墨，當時也常參加省展，鄭師建議我
可以研究台灣山水畫的相關發展，討論到最後，就鎖定在台灣省展國畫部的
研究。但這個題目一出來之後，很多老師認為這樣的方向沒有學術價值，包
含呂老師，劉文潭老師也叫我不要浪費時間，要研究「大家」，也就是一代
的大師。不過導師王秀雄老師知道後倒是滿贊成的，所以我後來還是選定做
台灣省展國畫部的研究。我在班上同學裡面算是最早啟動碩士論文的計畫
的，大概碩一上學期 11、12 月間就已經決定題目，同時也開始收集相關資
料。原本預計要請鄭善禧老師指導論文，但又覺得可以找與省展較有關的前
輩老師，像是黃君璧老師或是林玉山老師。但考量黃老師太忙而認為林老師
比較合適，當時林老師認為自己並不擅長論述，答應幫我看稿子，但無法當
我的指導，後來是在鄭老師的請託下，林老師才答應。但我後來在徵詢林老
師意見下，也找張德文老師，主要幫我看論述的部分。張老師對這個題目也

很感興趣，他認為很有研究價值。而且重點是林老師跟張老師兩位處得很好，在我的論文上互動也很不錯，所以我後來碩士論文就是雙指導。而這個論文題目的後續就是會涉及到很多台灣藝術史相關課題。那時候也透過林老師跟鄭老師的介紹拜訪很多人，包含教育廳主辦省展的林金悔視察，以及許多與省展相關的前輩畫家，不少前輩提供給我非常多珍貴資料。

廖：看起來你接觸台灣藝術史並非從正式課程而來，而是從研究課題開始、自學做田調拓展而來的，一邊做研究，一邊學習進入台灣藝術史。我目前訪問的八、九位老師接觸台灣藝術史的過程，也幾乎都不是從正式課程裡面出來。

黃：因為那時根本就沒有與台灣美術史相關的正式課程，而且戒嚴時期，談到台灣好像有點敏感，所以有些老師會認為這個議題沒有學術價值。

廖：加上當時的政治氛圍，它的價值性還沒有被認定，也只能透過接觸資料來拼湊出一些東西。蕭瓊瑞老師說他本身長期在收集剪報，他有歷史性的背景，當時也有《藝術家》跟《雄師美術》的出刊，這兩條路徑彌補了當時他們在台灣藝術史知識上面的一些需求，具有啟蒙價值。

黃：我記得那時候也會參考《藝術家》跟《雄師美術》，但有的老師認為說這種刊物還不夠學術性。但其實今天再回頭看那些文章，很多寫得非常不錯。

廖：請談談你開設台灣藝術史課程的原因，如動機、目的、意義、時間、地點等，以及對象是誰？

黃：我最早開課的時候已經是二十年前左右，大概民國 83、84 年，高業榮老師當系主任時，開始對課程有一些主導。高老師要選系主任之前他就有跟我說：「你的台灣美術史應該納入課程裡面。」早期我們剛成立美勞教育學系，大概民國 81、82 年的時候，課程只有西洋美術史跟中國藝術史。當時

大家都不願上理論課，西洋、中國都是我來上，後來有從省美館過來的李松泰老師擔任西洋美術史，但不久之後英年早逝，好像我還繼續教過幾年西美史。大概再過一、兩年後就有開了台灣美術史，就全台灣的脈絡來看已經算是非常早。高業榮老師當時在研究原住民藝術，所以他覺得對台灣美術的認識是很重要的。此外，我寫完碩士論文畢業後，就有不少人藝術界的人找我去發表相關的文章，像是洪根深主編的《藝術界》等等。也有人找我撰寫膠彩畫發展的相關論述，甚至還有把我論文的某一個章節連載發表。包括省美館的《台灣美術》，第一卷第三集就有我對省展國畫的分析之專文。後來大概在民國 78、79 年的時候，我受省美館委託以業師呂佛庭為專題的「民國藝林集英」研究案。之後民國 79 年 9 月澎湖文化中心舉辦一個「探討我國近代美術演變及發展歷程」的研討會，蒙文化中心李興揚主任之邀請，我所發表的論文就是談台灣的膠彩畫發展。我印象很深，當時的評論人就是黃才郎，他對我的發表非常肯定，後來論文還被郭繼生收到他主編的《當代台灣繪畫文選》一書中。之後高雄縣立文化中心的朱耀逢組長知道我在做這一塊，邀請我寫一本《高雄縣美術發展史》，於 1992 年由高雄縣立文化中心出版，那本書可以說是台灣較早針對地方美術歷史發展所撰寫的專書。後來屏東文化局文化中心蔡東源主任看到《高雄縣美術發展史》這本書，也委託我寫一本《屏東縣美術發展史》，於 1995 年出版。當時就陸陸續續有這些研究跟委託案，所以高業榮老師知道我有持續在耕耘台灣美術這一塊，他覺得「台灣美術史」這門課有必要開，我記得他在當系主任的時候就有開「台灣美術史」這門課。

廖：當時我記得屏東師專改制成屏東師範學院，那這些課程的對象是誰？

黃：基本都是美勞教育系的大學生，這門課從一開課到現在都是全由我上。後來研究所成立之後，碩班、大學部、進修部都有這門課。

廖：你如何定義台灣美術或台灣藝術，台灣藝術史在你教學中包含哪些範疇或要素？

黃：有些老師其實很反對開史類的課程，尤其當時美勞的老師，他們認為説這個史的課盡量越少越好；大家寧願上實務操作的創作課，至於理論課，大多不願意上。所以我們的各種美術史課大概只有一個學期。但一個學期能夠教的相當有限，再加上當時有關台灣藝術史的專書、相關研究很少。最早看得到謝里法的《台灣美術運動史》，後來蕭瓊瑞的《五月與東方—中國美術現代化運動在戰後台灣之發展（1945-1970）》，以及相關的專書，還有林惺嶽的《台灣美術風雲 40 年》、李欽賢等人，資料仍然很有限。我自身在教學的時候，當時的探討的內容也並沒有很完整，所以我會著重台灣藝術史裡的繪畫、雕刻，尤其以繪畫部分為主。建築的資料相對少，能談的有限。當時我在寫屏東美術史，所以有時會介紹到一些高屏地區的歷史建築。雕刻的資料就比建築還多，從早期明清時代神像、黃土水，到一直到戰後。繪畫的資料最多，所以會以繪畫為主，大概從明清書畫開始，到後來蕭瓊瑞《台灣美術史綱》發行之後，就可以比較全面性的去討論。我目前就以這本當作主要教科書。

廖：關於教授的內容與教材法的問題，比如在規劃課程時，你會選擇介紹哪些藝術家和作品？有什麼特別的教學方法嗎？

黃：早期我都用自己手寫的講義借給同學們影印，在教學大綱中也列一些參考書目，做了很多幻燈片，或是將畫冊以實體投影機教學，嚴格講起來是有點不

方便的。後來有 PPT 之後就可以跟教科書互相輔助。也會帶學生參觀一些比較特殊的展覽，像是高美館、文化中心等等，但一學期頂多一次，也不是每個學期都有。

廖：有些老師表示在台灣教台灣藝術史，相對於中國藝術史或是西洋藝術史有個優勢，因為美術館的展覽有定期的檔次可以配合教學，不用飛到國外去就有現成的素材、真跡可以看。如果是中國藝術史的話，你非得去故宮、歷史博物館不可。不管你是在北部、中部、南部，到處都有不同的主題展覽來反映不同的台灣藝術史面貌。因此在教學上，它就是一個活生生的、在這塊土地裡面長出來的生活方式，在教學上可以直接跟作品對話。

黃：這個問題重點在於可以看到原件，但如果就屏東來說，在藝術資源上相對比較匱乏，前輩藝術家的作品也比較少，這是我在教學上看到屏東師生的限制。但我可以感覺到學生對於台灣藝術史的興趣好像還滿高的，而且還可能超過中國藝術史跟西洋藝術史。甚至我曾聽到有同事抱怨學生好像都比較喜歡台灣的，怕學生不具有國際意識。另外我在高師大也有固定上一學年、上下兩學期的「台灣藝術史」選修課，一年的課程規劃比起半年相對比較完整。而且高雄要去美術館也比屏東的學生方便很多。學生很多，甚至有碩班下修，或是已經畢業在學校任教的中學老師也會來修我這堂課。

廖：這樣聽起來，其實不是說年輕人學生對台灣藝術史沒興趣，而是在課程結構上，沒有給台灣藝術史作為一門課程的機會？如果說讓台灣藝術史跟中國、西洋藝術史的課程的機會均等一點，或許學生就可以有多一點選擇，這其實是整個生態結構的問題。台灣藝術史學會調查過去三年來大專院校相關藝術科系中的台灣、中國及西洋藝術史的課程，其中台灣藝術史的課程占

10%，西洋藝術史占 20%，中國藝術史占 22%，其它藝術課程占 48%（如素描、藝術概論等）。這個比例代表的意思為相對的，如果說有二十個藝術系所，這二十個都有開西洋藝術史，但是其中只有十個有開台灣藝術史，不是一個均分的狀態，而是某一個單位裡面的分配所統計出來的結果。若以此現象去討論藝術生態的相關問題，你有何解讀？

黃：我想不管是西洋、中國還是台灣，研究台灣藝術史的人最好能夠有西洋藝術史跟中國藝術史底子，這樣或許會比較深入。就目前這樣的統計比例看起來好像偏少，在台灣的人卻對台灣美術的發展不了解，這個說不過去。我覺得應該至少讓三者比例是接近的。我聽到曾經有位前輩藝術家的女兒，她留學美國並拿到數學博士，後來到大學裡教數學。我們在聊天的時候，她認為藝術史沒有什麼學術性。甚至有不同領域的兩三位同仁曾經跟我說過：「你有在從事學術研究，為什麼要做藝術史這種比較沒有學術性的東西？藝術史不是跟講故事一樣嗎？」他們以為「史」跟講故事一樣，覺得沒什麼，會有這樣的誤解。

廖：這跟一般我們對於「史」的認知需求，或「史」的重要性有差別。一個人的存在感是來自於「史」的感覺——也就是「史」觀——我是誰？我來自哪裡？我的祖先是什麼？我的文化為何？這些都跟「史」有關。

黃：像唸到理工的博士都會有這麼大的誤解，認為那不過是一個事實的陳述，沒有學術探討的價值，這種偏差的看法，令人很憂心。

廖：如果在別的領域認為藝術史／台灣藝術史不重要還稍微可以理解，可怕的是，我們早期也訪問過其他老師，有老師也反應有其它的藝術前輩直接問：「台灣有藝術史嗎？」、「台灣的藝術家有比歐洲的藝術家偉大嗎？」對我

們這些認為台灣藝術史有價值跟意義的後輩來說，真是當頭棒喝，震撼很大。

黃：不過最近情況比較好，我記得早期上課的同學，大家都知道畢卡索，但卻不知道黃土水。但慢慢的，像是林玉山、郭雪湖、陳進、張大千等等大家都知道了，說是中學的美術課本有介紹。

廖：十幾年前，前第一夫人周美青跟金車藝術基金會合作，調查台灣的年輕人對於台灣藝術家的認識程度有多少，有70％的人不認識任何一個台灣的音樂家、美術家。我們學會其實也有另外一個調查——台灣藝術史、西洋藝術史跟中國藝術史在他們在學習的過程當中，哪一部分比重比較多？並以台北車站跟西門町為主（34：37的路人），做了二百九十七份問卷。結果有60-70％的人認為他們學中國藝術史和西洋藝術史的內容比較多，而認為學到台灣藝術史比較多的只有6％。換句話說，對一般民眾而言，他受的台灣藝術史的教育或曾經有過這樣的接觸是低於10％。這樣的結果可以反應出台灣藝術史的相關教育其實還要再加把勁。因為歷史是以同心圓的方式，先認識自己的地方，再認識亞洲，再認識世界，我們都還需要再加油。

　　第七個問題，你認為台灣藝術史和我國藝術教育之間的關係是什麼？對未來大專學生有何影響？也就是藝術史跟藝術教育之間的關係，因為黃老師是藝術方面的專家，我認為我們在台灣是把藝術教育跟藝術史這兩塊是區隔開來，藝術教育的老師是培養生活中的美學，可是作為教材的內容需不需要有藝術史作為核心架構呢？

黃：我認同你說的，藝術教育也包含創作的部分，因此我們也會跟同學介紹一些藝術風格藝術家，而且必須國內外的都要有。除了介紹西洋畢卡索、馬諦

斯，中國的范寬外，你也要知道台灣的畫家怎麼樣在自己的土地上成長，以及他們如何呈現他們自身對環境感受。同樣的，你也可以透過接觸西方、中國古代的作品瞭解到他們如何去感受自身的土地，並內化形成自我的風格，這樣去結合會更理想。

廖：黃老師是從藝術家養成、藝術教育裡面的創作者養成之角度出發，如果說年輕的藝術家到最後功成名就了，是世界級的藝術家，但不會是一個沒有文化來源的藝術家。比如畢卡索是受西班牙文化的影響，之後到巴黎也受到薰陶。我們會追溯他文化軌跡去認識這個藝術家，如果沒有這種成長背景或是類似這種文化淵源成長的藝術家，其實我們大概幾乎可以確定，他不會成為偉大的藝術家，因為他沒有一些軌跡可以去追尋。

黃：像我在介紹藝術史時我經常會特別講到趙無極、朱德群，他們是以東方文化底蘊的展現在法國成名，鄭善禧老師就以台灣民俗藝術成功的內化而建立畫風特質。能夠把生長土地的環境與因素轉化成自身藝術中的養分，才是踏踏實實扎根在台灣，這樣的藝術家跟作品才會感動人。

廖：如果我們說藝術是精粹的話，沒有土地、泥土的養分，說它會開出花，沒有人相信，畢竟藝術是從生活當中錘鍊出來的花朵。你有沒有觀察到台灣藝術史過往發展的軌跡與特性？現今藝術史在研究跟教學上你有何看法？

黃：以前大部分都是從風格來區分跟研究，有些像藝術社會學角度，從以前比較像是概論的內容慢慢變成專門深入的課題探討，當然目前還有很多議題可以發展探討的空間。台灣藝術史最近十幾年來已經變成顯學，我覺得算是漸入佳境。就我的觀察，我覺得甚至比中國藝術史跟西洋藝術史還要來的蓬勃，台灣的學術界慢慢在轉向。

廖：我們合理的推測，首先是環境使然──作品跟研究資料的取得性，而且在政策面也有鼓勵，畢竟做中國或是西洋藝術史你要取得原先的資料需要花很大工夫。而現在台灣藝術史的課題研究也從傳統的形式分析、藝術家的生命史，都進入到不同多元的討論，尤其是文化社會的面向。

第九個問題，你認為台灣藝術史課程和在地本土文化傳承的意義是什麼？也就是剛剛討論到的，台灣藝術史如何跟我們所生長的土地相連接？

黃：事實上，不管是他們在創作上的論述、對整個藝術歷史的概念，甚至對創作的實作本身都有關係。而且這個關係可能比中國、西洋可能更直接。

廖：以你的經驗而言，對台灣藝術史課程在教育政策，以及文化政策上兩大部分有何諫言？

黃：教育部目前在課程規劃上都是學校自主。

廖：教育部從事教育，但在史的教育，政治介入的情況很嚴重，所以它一直不去表態，如同文言文與白話文的例子。而台灣史在整體歷史教育的部分需要放入多大比例，也是教育部必須處理的問題之一，這個比例的準則是官方、專家學者想像的，還是是根據需求建立的？如果就剛剛的研究結果來看，中國與西洋皆占 20％的話，是否台灣藝術史也要公平 20％？有此一準則才能夠要求課綱裡有一定比例的台灣藝術史課程。因為如果學校沒有這樣的準則，它就可以不開課，也就沒有專門老師進來；反之，有了這門有課，就會有老師有意願教課，學生也就願意進來就讀與修課，帶動整個研究循環。它其實是一個生態鏈，有了課程就有學生，同時產生老師的需求、就業，讓整個機構與機制開始轉變。很可惜，長期以來台灣藝術史沒有專門的研究所，不像台灣文學研究所、台灣文化研究所有穩定的研究發展。因此在教育上，你覺

得有哪些地方可以加強的？或是就政策角度而言？如文化部的角色？

黃：因為大學院校自主，所以我覺得比較沒有辦法使上力。至於中小學的美術教科書台灣藝術史的比重，我認為是老師們可以著力的地方。我在探討台灣藝術教育的歷史發展時，就有注意到民國 57 年開始實施的九年國教的美術教科書中，都還很少談台灣，都以中國、西洋居多。當然像是黃土水、林玉山、廖繼春這些人，大約在解嚴以後才慢慢有出現，但比例可以再做一些微調。這個微調的比例可能跟課綱審議委員之折衝有關。

廖：如果委員會裡面沒有相關藝術史的專家，藝術很容易就變成是一個很抽象的對象。

黃：可能會變成以某些委員的專長下去做審議。比如說可能聘的西洋藝術專長的委員，他們會本位地覺得西洋藝術史比台灣藝術史來得更重要。所以在這方委員遴聘方面也要注意台灣藝術史的區塊，據我所知，大多還是以聘西洋藝術與中國藝術史為主。但如果承辦主管與承辦員沒有這樣的意識與概念，影響會很大，會牽動整個教材的方向、比例與內容。

廖：台灣藝術史在跟幾位老師們討論之下，發現一個機制化的困境——台灣藝術史無法在學術編制上有一定的保障。比如說我們應該要有台灣藝術史研究所，碩士班與博士班來保障定額的老師編制，並吸引有興趣的學生到研究所裡來讀書研究，但目前沒有一個固定的機構。

黃：不過裡面好像有中國藝術研究所（如：台大）跟西洋藝術研究所。台師大早年剛成立博士班的時候，好像也不考慮台灣的；最初就有西洋的內容，接著是中國。現在探討台灣藝術史相關主題的博士學位跟論文也慢慢出來。這當然跟研究所老師的專長有一定的關係，也就是剛剛說的委員會組成的結構問

題。大學的課程與系所發展跟裡面的師資有很大的關係。

廖：最後，請問黃老師對於台灣藝術史還有什麼補充的看法？

黃：如同剛剛我們討論的，台灣藝術史必須著重本土的部分，但也要從其他的角度、吸取其他的養分去關注，這樣台灣藝術史的研究才會更加周延客觀。目前台灣藝術史的研究也像雨後春筍般的出現，我很期待有不同的角度跟聲音去討論台灣藝術史的議題。

廖：其實我也有打算寫我的版本的台灣藝術史，我預計把每一個階段的田調用自己的方式重新整理相關的文本、圖像與田調，當然中間會就牽涉到我的研究方法、價值觀以及理論。不同的學者、研究角度等等，都會讓台灣藝術史的教學研究材料更加豐富。不論是當代史、通史，都可以從台灣的角度切入，成為嶄新的台灣當代美術史跟台灣美術通史。謝謝黃老師今天接受我們的訪談。

廖仁義

廖仁義，1958 年出生於台灣雲林，法國巴黎第十大學美學博士，曾任巴黎台灣文化中心主任、國立台北藝術大學藝術與人文教育研究所所長、財團法人朱銘美術館館長、宜蘭縣立蘭陽博物館館長，目前為國立臺北藝術大學博物館研究所所長。廖仁義投入美學、藝術理論、藝術史與藝術博物館等研究領域三十年，從省察台灣美術史書寫的宏觀反思，到朱為白、廖修平、楊識宏等個別藝術家創作風格的微觀聚焦，長期觀察台灣藝術發展的興衰跌宕；其多次以學者身分擔任策展人的藝壇經驗，將學術觀點和藝術現場相互映照，讓他的美學研究與藝壇脈動緊密結合；同時，曾任美術館館長與博物館館長的教育推廣經驗，讓他的美學論述不僅具有學術深度，也追求最高理解程度的社會教育精神。著有《審美觀點的當代實踐：藝術評論與策展論述》、《天地‧虛實‧朱為白》、《藝術家全集：廖修平》、《在時光走廊遇見巴黎：廖仁義的美學旅行》等。

只會是盲目與單薄的創造力。

沒有反省力，怎麼會有創造力？或者，沒有反省力的創造力，

廖新田：你如何開始接觸台灣藝術史，你個人學習台灣藝術史的過程是什麼？

廖仁義：1970 年代與 1980 年代之間，在我讀大學與碩士班的時候，台灣的大學還沒有台灣藝術史的課程，所以我不曾在當時的求學過程中學習這個領域。我開始接觸台灣藝術史基於兩個原因。第一個原因，我在國外原來唸美學，我的指導教授曾經問我：「你要唸美學，那麼你自己國家有沒有美術史？你了解多少？」當時我回答我不知道唸美學要了解藝術史，她說：「那麼你就是典型的透過哲學去讀美學。我必須告訴你，做美學要把藝術史唸好，特別是自己國家的藝術的歷史，才能讓美學有血有肉。」也正因此，我的美學研究不同於一般哲學背景的人所做的美學。第二個原因，就是因為我已經做了這方面的功課，回國之後能有榮幸派駐歐洲，服務於巴黎台灣文化中心，從事台灣藝術國際行銷的工作。當時，我必須告訴歐洲的朋友，我自己的國家有什麼樣的藝術成就？有什麼樣的歷史脈絡？有什麼樣的民族特色？為了做好這件工作，我便更有計畫地去收集台灣藝術的資料。此後，每當我有機會結識藝術家，我都會趕快收集他們的資料並且進行研究。講得有學問一點，就是說我開始積極做田野，蒐集文獻，建立檔案，然後自己摸索出一個正確的研究方法。然而，讓我更有系統去做台灣藝術史的研究與教學的原因，則是因為我任教學校的美術學院正在逐漸邊緣化藝術史教學，特別是美術史，當然也包含台灣美術史，因為他們只要做當代藝術。他們認為，當代藝術為什麼要認識藝術史？包含台灣藝術史也遭殃。我不能說這裡完全沒有藝術史的課程，但是我必須指出，這些課程往往是由只重視當代藝術的老師在開課。我的教職屬於文化資源學院博物館研究所，我認為博物館研究所的學生取得文憑的過程不應該對於台灣藝術史一無所知，所以，我就在博物館研究所開授台灣藝術史的課程。開授這一門課以來，修課的學生比我想像的多。除了博物館研究所，其它系所的學生也來了，包括美術學院的學生也來了。

原來假設只收十幾個人，現在都擠進了三、四十個，包括推廣教育中心隨班附讀的學生與旁聽的社會人士。有些老師不喜歡人家旁聽，但是我想既然希望更多人重視台灣藝術史，我就讓他們旁聽。

田：廖老師的狀況跟我所任教的台灣藝術大學也有異曲同工之妙，這個「妙」字是比較好玩的描述。我也在我們藝政所開台灣美術思潮研究，但是狀況好像就沒有像廖老師在北藝大一樣。我們修課的學生好像並不怎麼踴躍，外系的學生好像也沒有來旁聽，這個事實上讓人隱憂。像廖老師說的，要做博物館管理、在博物館工作，結果對台灣的美術脈絡都沒有一點點了解，或者是說沒有比較多的了解，未來怎麼樣做呢？難道只不過是管理物件而已嗎？這是一個很大的問題。可不可以談談你開設台灣藝術史課程的緣由。

義：我的教學對象主要是藝術社會學所說的「中介者」(intermediary)，中介者包括博物館研究人員、獨立策展人員、藝術評論人員、藝術行政與管理人員、藝術教育人員。我主持的台灣美術史課程，就是針對這些人員的專業能力去做準備與設計，也就是說，我會教導他們掌握架構與脈絡，然後要他們學習自己理解與詮釋。無法理解就無法詮釋，所以我教他們的時候，不是只把我自己已經懂得的既定觀點教給他們，而是要他們從我的教學方法裡面去學習正確與適當的研究方法。教會他們面對民眾，為民眾提供正確的藝術史知識，而不是讓民眾只是聽到很多人名、很多的作品，聽得很高興就好了。

田：你如何定義台灣美術或者是台灣藝術？台灣藝術史應該包含哪些範疇、時期、階段或者是其它的要素。

義：關於台灣與台灣美術，我從來沒有困擾。我講台灣美術史，一定從史前時代開始。從史前時代一直到南島語族，一直到荷西據台時期、鄭氏王

朝、大清帝國、日本殖民時代，直到戰後民國時期的現代與當代藝術。我認為，台灣美術史應該以人口組成為依據，將各個時期抵台移墾的族群的藝術，透過一種加法的思維，建立歷史脈絡。這個加法思維之中，容納了不同時期各個族群的藝術，以及不同時期藝術的媒材演變與美學演變。也因此，這裡面包含了南島語族部落社會的藝術，清代漢人社會的藝術，也就是說，各種過去被我們稱為「傳統藝術」或「民間藝術」的東西，全部都放進這個歷史脈絡裡面。

田：時期上面有哪些要素？

義：關於時間的脈絡，我把史前時代與南島語族當做第一單元，把荷蘭與西班牙據台當做第二單元，把鄭氏王朝與清領時期當做第三單元。第四單元是日本殖民時期。第五單元則是戰後的現代藝術與當代藝術。現代藝術分成三個階段，當代藝術也是分成三個階段。三週講日本時代，三週講現代藝術，三週講當代藝術。另外，比較特別的是，我會講到 1945 年到 1949 年之間這一時期，台灣曾經短暫出現社會主義寫實主義美術。

田：從要素的角度而言，比如說日本殖民時期有「地方色彩」的概念，1970年代有「鄉土運動」等。你在這個過程當中放入哪一些例子、哪一些概念可以去貫穿整個史觀？

義：我沒有想過一定要找到它們之間的貫穿性，但是，針對政權更迭造成的國族認同的改變而形成的論辯，我會設法收集與整理論辯過程的史料與論點進行釐清，並回到時代脈絡找出原因，再做客觀的評論。例如，假設說有「台展三少年」的事件，我們應該怎麼去看待？另外，戰後的國畫之爭，我也都會回到歷史脈絡之中去釐清，以免受到意識形態的干擾。或者，關於鄉土文學論戰，我也是以歷史事實做為依據去進行詮釋。例如，1950 年代現代藝術與抽象藝術的興起，當時藝術家標榜創作心靈的

自由，但我卻認為需要提醒學生思考：現代藝術誕生時期的台灣社會是自由的嗎？基本上，台灣每一個時代不同的統治者與統治族群，往往會用自己統治族群的價值觀界定藝術的價值。甚至使用這些價值詮釋自己的藝術，也詮釋別人的藝術，因此就會產生這些紛爭。我不會想要找尋貫穿性，我只想讓學生看到很多事「昨是今非」，很多事「昨非今是」，再去進行歷史的反思。

田：你如何安排教材內容，如何選擇課程所要介紹的藝術家或者是作品。那你的教學方法是什麼？有沒有特殊的安排。

義：教材方面，我會能做客觀的文獻羅列，把台灣美術史這個範圍的著作與資料羅列出來。如果是屬於整個這一門課可以共用教材，我第一次上課就會提出。如果屬於不同單元不同時代的教材，我就會建議他們參考書籍。例如，關於日本時代，我會建議參考謝里法的著作，至於戰後的時代，我會建議蕭瓊瑞的著作。我也會使用一些美術史學者在公立美術館或私立美術館所策劃的相關主題的論述來當做文獻，包括你的大作，也一定在我的書單裡面。我會讓他們知道參考書目，但是我會提醒他們必須同時抱持尊敬與反省的態度參考這些書籍或文獻。另一方面，我製作了一份屬於自己的教材，那就是我製作了一個長達上千頁的的 PPT。總共五個單元，每個單元都超過兩百頁，每一週講課大概要用到五十張左右的 PPT，很豐富，我自己覺得很精采也很深入。當然，我也會把藝術家放進他所屬的流派整體講解，然後再做個別的生平與作品介紹與分析。另外，我也會刻意針對被遺忘或者被邊陲化的藝術家，突顯出土研究與重新評價的重要性。

田：它在不斷地擴大版圖，但是我們通常老是聚焦在某些主流藝術或者是主流論述上面，以致於說我們還有更豐富但沒有被討論到的藝術家的作品。

義：我們在面對美術史的時候，很容易把美術家當成他們是為展覽而創作。但事實上，無論西方或東方，藝術家早在還沒有展覽制度以前就已經在創作了，所以，研究藝術史的時候，我會依照不同時代的歷史脈絡與社會條件，特別是制度的產生，去理解藝術潮流的時代背景。因此，我會關注藝術贊助、藝術收藏、藝術教育、藝術展示，透過這些層面去釐清每一個時代的藝術表現與特色。目前，我們所說的藝術家往往都是從學院觀點去定義，這是一個狹隘的觀點，需要調整。尤其，我們在藝術大學教書，必須要讓學生知道，不要只是從學院觀點去認識藝術及其歷史，並且以為藝術家只能依附於學院的創作與評價規範。

田：這句話說得好，藝術的機制如何形塑了藝術家跟作品；反過來，藝術作品跟藝術家也如何形塑了藝術制度。這種相互形塑的可能性，整體來講這就是藝術世界。藝術世界不是只有為了展覽而展覽，或者是為了學院而展覽，其實它的訊息跟可能的組合是非常非常多元，這一點是頗為特別的。第五點，你在準備這些教材或者是教法的時候，是否有碰到什麼樣的困難，包括備課資料、學生的選課、系所安排問題等等之類的？

義：基本上沒有什麼太大的困難，比較辛苦的就是作品圖片資料的收集。因為有的藝術家自己並沒有做電子圖檔，當然有的是自己掃描又不是很清楚。我盡可能去跟藝術家索取，大部分的藝術家都會樂意提供。我告訴他們上課需要使用圖片，大部分都很高興寄圖片來讓我用。但是仍然有一些困擾，我會從網路下載，但是，網路充斥著假資訊。因此，我必須發揮我的鑑識能力，進行作品與史料的真偽分辨。這原本是一件困難的差事，但是我卻把這個困難變成樂趣，也把這個樂趣跟學生分享。我會跟他們說，如果我用這種笨方法都可以做研究，你們不妨也可以試試看。但是，我必須強調，我真的沒有遭遇太大的困難，其實，我還滿感謝敞

校美術學院不重視這一門課，使得我那一門課在學校順利到不行，而且口碑好到包括舞蹈學院、音樂學院的學生都來上課，因為他們都知道，廖老師在講美術史的時候，同時也會講每個時代的其它藝術，例如舞蹈與音樂。排課時間方面，沒有發生什麼困難。我們博物館所的同事們都對「老人」很好，他們都把最好的時間留給我，星期三與星期五早上9點到12點，這是一個不容易跟別人發生排課困擾的時段。開個玩笑，她們都會避免跟我排在相同時間，以免學生發生選課抉擇的難題。

田：我們常常說危機就是轉機。我們不忌諱危機，其實台灣美術教學的危機正是顯示我們台灣美術生態某一種真實的面向，而這不就是解決問題的一個開始嗎？如果我們都沒有去面對危機，也不曉得危機在哪裡，甚至不會覺得有危機感，那哪來的進步跟解決之道？

義：我常跟學生說，我希望他們懂得這一門課的重要性。臭屁一點，我會跟他們說，在台灣只要是好的大學，都會有重量級的老師開授台灣美術史。我會說，國立台灣藝術大學是廖新田，國立臺灣師範大學是白適銘，國立聯合大學是盛鎧，國立台南藝術大學是蔣伯欣，國立成功大學是蕭瓊瑞，更遠的地方，國立屏東大學是黃冬富。而在國立台北藝術大學就是在下敝人也。目前，我們確實已經有一群人在教台灣美術史，我們都看見這件事情的重要性。我們事先並沒有約好，都是各自去做這件事。我們確實是不約而同。只不過，我並不認為，台灣美術史不受到重視是因為過度重視西洋美術史，因為兩者都不受到重視，算是難兄難弟。我認為，問題是整個社會沒有歷史意識，沒有歷史知識，也因此沒有歷史反省。沒有反省力，怎麼會有創造力？或者，沒有反省力的創造力，只會是盲目與單薄的創造力。當然，過去西洋藝術史教育的僵化也是造成藝術史不受重視的原因，也是造成當代藝術不重視藝術史的原因，因為過

去總是把歷史中的藝術家當成死人或者老人來教，因此大家不知道藝術家在他的時代也曾經活著，曾經年輕，曾經想要叛逆前人，曾經是他的時代的當代藝術家。所以，我現在給學生看藝術家資料的時候，也會讓他們看見過去時代的藝術家年輕時候意氣飛揚的模樣。

田：另外一個危機，當我們做台灣當代藝術而排除了所謂藝術史的時候，其實當代藝術會變成缺乏歷史感的事件，沒有被放在脈絡裡面，被孤獨化、被單獨化。

義：我親自經歷到，當代藝術家的研究困難就是他們都沒有為自己留史料。所以，如果想要從 1985 年開始收集台灣當代藝術的資料，我們將會發生很多困難。例如，當我去跟陳愷璜、王俊傑、袁廣鳴這一世代的當代藝術家索取資料的時候，他們會問我說：「你要幹嘛？」我說：「教課用。」他們接著會問：「你教台灣美術史會教到我們？」我說：「台灣的當代藝術已經接近四十歲了，已經進入美術史了，但是如果我們都沒有藝術史的觀念，沒有保存資料，這四十年的努力就會成為空白了。」台灣當代藝術已經走到迫切需要書寫藝術史的時候了，再不重視藝術史的蒐集保存工作，前景堪憂。

田：真的會有危機，這個問題可以慢慢去擴大，確實是一個好的問題的討論方向。台灣藝術史學會調查各大專院校美術台灣中國及西洋藝術的課程，統計的結果，廖老師可以稍微看一下。特別要強調台灣藝術史課程大概占 10％，西洋藝術史課程占 20％，中國藝術史占 20％。意思就是說，在我們所統計的美術科系裡面，如果有十所系所是美術系所，這十個系所全部都有西洋藝術史，全部都有中國藝術史，但是台灣藝術史大概就只有五所，簡單來講，就是一半。我們也曾經訪問三百九十六個路人，到西門町跟到東區去問很簡單的三個問題。在印象當中，學西洋藝術史

比較多還是中國藝術史比較多還是台灣藝術史比較多？答案大致：是學中國藝術史跟西洋藝術史印象中比較多的約占 45%，這是可以複選的，但是學台灣藝術史印象比較多的只有 6%。這個差距是非常非常恐怖的。所以在這個狀況底下，你對這個所謂台灣藝術生態有什麼看法？

義：我是認為，這項研究與調查確實很辛苦，但確實有它的重要性。其實，各個學校生態不同，造成各個學校台灣美術史的重要性與比例消長的因素不一樣。在台灣，無論是西洋藝術史、中國藝術史或台灣藝術史，全部都是弱勢課程，甚至在各個學校的美術學院，都是弱勢課程。面對這個環境，我也只能自己努力。我在博物館研究所另一門課程，美術館與藝術史，我在那一門課講解西洋藝術史與西洋博物館的關係，設法為藝術史教學略盡棉薄之力。

田：你認為台灣藝術史和我國藝術教育之間的關係，針對未來大專學生有沒有影響？我問的問題是藝術史跟藝術教育的關係。

義：目前很多學校的美術系也有藝術教育課程。或者，幾所藝術大學也有藝術教育的系所，但是這一些系所所說的藝術教育，可能不談藝術，只談教育，也就是說，只是重視教育學，卻不重視藝術知識，也不重視藝術對於教育的重要性。今天我們應該要關心，在藝術大學或者藝術科系，當我們有藝術教育這一門課的時候，我們到底要做什麼？我們應該要考慮，藝術教育課程的培養對象是誰？他們可以從事甚麼工作？他們可以從事藝術創作，可以從事藝術理論或藝術史或藝術評論的工作，也可以從事藝術教育工作。基本上，藝術教育的教學對象應該包括這三個領域的工作人員，我們必須教會他們正確的相關的藝術知識，他們才會有能力並且有東西去教別人。但是，現在很嚴重的問題是，藝術教育有可能並不重視藝術史。

田：廖老師是讀哲學的，我不敢在你面前賣弄。我們知道所謂的藝術的意義，「意義」這兩個字當然可以以不同的方式去呈現出。可是其中有一個很明白，非常明顯可以做到的就是透過歷史脈絡的鋪陳，把藝術的意義跟價值突顯出來。這個對學生來講，我們講故事也好，如果缺乏史觀，就好像是西洋藝術史要介紹畢卡索，畢卡索好偉大，他為什麼偉大？為什麼在那個時候偉大？為什麼後來偉大？沒有脈絡，根本沒辦法清楚。

義：我們平心來講，藝術教育這個概念，基本上至少要從兩端來看。既然是藝術教育，一端是藝術，另一端是教育。教育這一端講究教育的方法絕對是對的事，但是當藝術的一端被忽略，那當然不對。藝術知識本來就需要透過教育來傳遞，但藝術知識裡面如果沒有藝術史的知識，那麼我們就會發現，藝術知識將會只是偏重當代與流行。我審查過一些藝術教育的論文，最讓我驚訝的就是它們完全沒有歷史知識地去看待藝術作品，然後只用當代視覺文化研究的觀點去談論藝術作品。因此，無論作品的時代是三百年前、五百年前或者一千年前，對他而言，只不過是一種造型或視覺文化而已。他們忽略藝術作品的歷史意義，這才是問題所在。

田：台灣藝術史課程的在地化、本土化傳承的意義是什麼？

義：這是一個非常重要的問題。除了藝術史教育本身重要之外，我也要從藝術博物館學的角度強調藝術史課程的重要性。第一點，我要強調，藝術史是文化資產的一個重要的面向，因此藝術史教學當然就是從事文化資產的維護。具備正確的藝術史知識與觀念，才不會喜新厭舊，才不會迷失在以為舊就是不好、新就是更好的進步史觀之中。第二點，我也要強調，藝術史教育與藝術博物館的社會教育功能，都在於致力培養文化認同。我們讓學生認識台灣藝術史，就是讓它們認識不同時代各個族群的藝術，他才能看見台灣這塊土地世世代代移墾的先民的智慧與努力的

成果。上一代把他們努力的成果交到我們手上，我們必須再把它們交到下一代的手上。透過文化資產，才能健全文化認同。台灣是一塊擁有多元文化的土地，因此擁有多元的藝術，都是文化認同的內容。

田：所以這個很簡單地講，就是住在哪一個地方，去了解這個地方的事情，這是一個很自然連結，我們講說叫「接地氣」的連結，但是也許過去歷史環境跟政治因素的不同，導致我們過度的以西方藝術的主流化，強調西洋藝術作為一種主流，或者說過度的強調在政治上面做一些中華文化認同。其實就是很 natural 的，台灣有很多各種不同文化進來，那我們很自然地去了解我們這個環境的變化，那這就是很簡單地講認識自己的媽媽，認識自己的母語。你對文化政策的期待是什麼？尤其是特別對文化部或者是教育部政策方面的建言，就是從一個教台灣藝術史的老師這樣的角度來說。

義：固然我希望政府要去鼓勵，但是我並不希望政府去做太多政治介入。回到一個具體的說法，我記得幾次文化部長找我們去開會討論，我都明白地強調，目前最重要的事情就是檔案與史料的收集整理。尤其已經去世的藝術家，目前如果還找得到他們的家屬，就要趕緊去找。也有很多藝術家年紀很大了，我們必須加快腳步。而我們目前只有經由國美館在努力，這是不夠的，因為一支影片只有 25 分鐘，內容很有限。我們可以效法法國，在藝術家已經成名以後，每隔一段時間就為他拍攝紀錄影片。目前，法國的國家檔案中心找得到每一個重要藝術家不同時期拍攝下來的影音資料，並且經常在藝術電視台播放。今天我們的文化部如果真的重視台灣藝術史，可以透過它所管轄的館所，例如史博館、國美館，給它們足夠的資源，讓它們擴充研究人力，讓他們可以進行專業工作。

田：台灣藝術史如何定位跟出發，如果從本土亞洲全球化的角度來看的話，

怎麼樣定位跟出發？就是說這三個角度：本土、亞洲跟全球化的角度，台灣藝術史到底是什麼？

義：既然大家喜歡說台灣是一個海洋國家，那麼，我也就提出一個同心圓的概念。當我們站在這一塊土地上，從這裡出發，走的再遠，其實都是這個同心圓的開展。一個台灣藝術家走得再遠，我們不必擔心它會遺忘他的土地與他的家人，從這一點來說，台灣不必害怕比我們更大的文化。所謂本土文化的茁壯，在於讓本土文化吸收來自它的四周的文化所提供的養分。台灣是一塊由南島語族文化與華夏文化共同衝擊形成的美麗島嶼，包含中國、日本，整個亞洲，遠至美國與歐洲，全部都可以提供我們養分，本土與外來不衝突，自我與他者也不衝突。所以，當我們講台灣美術史的時候，我強調的是加法的觀念。如果一直只是使用減法，一直想要排除掉所謂原本不屬於台灣的東西，那麼，我們將會甚麼都沒剩下，成為一個空心圓。因此，我再次強調，我們應該努力推動一個向外茁壯的同心圓。

田：身為台灣藝術史教學的老師，你最憂心的是什麼？有何改善之道？那你有沒有其它的看法跟建議？

義：這個比較難講，這已經不只是台灣藝術史教育的問題，而是我們整個教育的問題，我們的社會根本不知道要以人類的基本價值做為基礎，確立教育的腳色與功能。如果沒有從這個基礎出發，台灣藝術史的教育也將只是一種叫做課程的東西，也不會對於藝術的價值以及人類的基本價值做出任何貢獻。這些東西，除了叫做知識之外，還能叫做什麼？知識如果沒有成為思想，沒有成為生命的意義，那還只是知識而已。但是，如果能夠首先把藝術知識與藝術史知識有系統地整理起來，也是值得鼓勵。只不過，我們現在連追求知識的正確態度都還沒有建立起來。

田：所以如果連知識都還沒有準備，怎麼去談思想？

義：那就更不用奢言思想、美學、生命。目前，關於建立台灣藝術史知識，我最憂心的，仍然是政治的介入。我擔心政治立場與意識形態干預或指導藝術史的書寫與詮釋，我真的非常害怕。

田：所以其實剛剛我漏了講一點，當我們如果對自己的台灣文化跟台灣藝術的發展有信心，我們就不會害怕跟別人接觸，跟別人一起去激發出新的東西出來。害怕或者有一點像是刻板印象，就是西洋藝術史比較強，人家有 master，我們的 master 在哪裡？我也聽過我們自己的老師說人家畫得那麼好，誰怎麼能比？可是問題是兩個不同的脈絡，你要進行比較的時候，其實是代表什麼？代表我們藝術史的架構是被另外一個架空，所以我們忘記了原來台灣美術史的架構跟歷史脈絡有關係。所以這個時候當然我們開始害怕、沒有信心，因為我們沒有知識，沒有自己的架構，沒有自己的認知。所以我們開始驚慌開始會去跟隨別人，這個就是西化，我想說最極端的例子就是學習別人，把自己全部掏空。現在也許台灣藝術史的教學可以讓我們重新再省思一個哲學問題，做我們今天的結束，廖老師是哲學家，就是 Who am I？我是誰？台灣是誰？意義就開始出現了。

義：為了呼應你，我想提到一個看來跟這個主題無關的親身經驗。我在蘭陽博物館服務期間，曾經有一位阿美族的宜蘭縣議員在議會裡面流著眼淚責備我：「我今天要罵你們，不是我當議員多了不起要罵你們。我的孩子，我的阿美族孩子在你們的博物館裡面看不到自己，你們要叫我怎麼對他們交待？」當時，我也忍不住淚水。會議結束之後，我來到他的座位向他鞠躬並且道歉，承諾他一定會改善。今天我們要教台灣美術史，不就是為了讓我們這個社會每一個人，都能夠在台灣美術史裡面看得到

自己？但是，如果我們的公立美術館一直沒有台灣美術史的常設展，其實也就是讓這個社會的每一個人看不到自己。然而，悲哀的是，我們的社會不曾有人像這位阿美族長者因為孩子看不到自己而流淚。

廖新田

廖新田，現任台灣藝術史研究學會理事長，國立歷史博物館館長，國立台灣藝術大學藝術管理與文化政策研究所專任教授，澳洲國家大學榮譽教授。學術專長為藝術與文化社會學、現代／後現代視覺文化、藝術評論、台灣美術、後殖民視覺文化。著有《台灣美術新思路：框架、批評、美學》、《藝術的張力：台灣美術與文化政治學》、《格藝致知》、《台灣美術四論：蠻荒／文明，自然／文化，認同／差異，純粹／混雜》、《線形·本位·李錫奇》、《符號·跨域·廖修平》、《痕紋·印紀·周瑛》等。

我們不能把全球化、國際化當做不碰觸本土歷史的藉口。

呂筱渝：今天是 2017 年的 9 月 1 日，這裡是台藝大人文學院，我現在要訪問的是廖新田教授。我想請問廖教授幾個問題，有關於全台灣大專院校台灣藝術史課程的研究調查，就.自己的專業來講，您接觸跟學習台灣藝術史的過程。

廖新田：說來話長，我有時候會覺得說我接觸台灣藝術史，把台灣藝術史研究跟教學成為我未來的專業，其實是台灣政治文化變遷下的影響。這一點像是總結觀察、結論。民國 70 年左右我是在屏東師專，有一個大家比較熟悉的就是黃光男老師，他那時候在屏東師專教水墨，所以我的專長是水墨跟書法。1992 年師大美術研究所碩士論文是清代碑學書法研究，後來得到台北市立美術館的學術獎項。之前幾乎沒有接觸過台灣藝術史，因為我的專長是清代碑派書法，加上水墨、書法創作，幾乎都是在中國書畫領域裡面。在師大之後，我因緣際會到台大去讀社會學博士班，它是培養台灣社會運動人才的搖籃。在裡面聽到、學習到很多關於台灣社會與政治的議題。我們藝術人一向都談論美、和諧，那一陣子，徹底地改變了我對台灣整個文化的看法。簡單地講，以前是認為社會文化或者美術的歷史結構就在那裡，就是那個樣子。可是在社會學裡面，我學習到了另外在台灣的藝術研究方法裡面所沒有講過的一個概念叫做「批判」。台大有文化社會學的課程，講後現代主義、現代主義、批判的理論。因為師大體系大概基本上都是談作品的美、意義、價值、藝術家的養成、生命史、藝術發展、西方歐美藝術主流。之後才開始覺得說可以不可以結合我藝術方面的訓練跟社會學重新看台灣藝術史的發展。我還記得我的論文是用這種想法寫出來的，題目是「藝術與色情——台灣社會現象解碼」。從此之後我看台灣美術史的發展就有一點倒過來，跟別人不一樣，就是從跨域或者藝術社會學的角度。這種角度事實上在 1999 年台灣

美術史的討論上是很少的。台大社會學的學習過程結束一段時間以後，我公費到英國學習藝術史。2002 年畢業，博士論文是關於日治時期台灣風景畫中的殖民主義、後殖民主義跟地方認同。1999 年到英國以後，在千禧年的前後是一個非常非常強烈的氛圍，反思英國殖民主義的一些問題。我在英國的金匠學院修了第一門課，記得叫做「文化地理學」，就是後殖民主義跟藝術的關係。從藝術社會學的角度開始，進入後殖民跟殖民主義的角度來觀看台灣美術史的發展。我學習心路歷程上面的兩個轉折點，對我後來的教學跟研究有重大的影響。我記得在我的博士論文序裡面寫了一句話，說我非常慚愧也非常高興在接近四十歲的年齡才真正認識到屬於我身邊的美術史。在這之前我了解西洋跟中國藝術史比台灣來得多。那一句話其實也宣稱或者說對自己有一個期許，從此以後我要用台灣美術史作為我學術上的專業，中國書畫跟西洋的討論已經不再是我的重心。這個是整個我的一個學習過程。

呂：既然有這麼嚴謹的一個背景跟轉折，然後又跨域結合，談一下你開設台灣藝術史的一個緣由，它包括時間點、地點、對象等等。

廖：其實開台灣藝術史的課程是非常非常晚，嚴格說來是這一兩年的事。2002 年回國，2003 年在歷史博物館服務，接下來就在台北藝術大學跟台南藝術大學任教，但是我一直沒有機會把我的專長放在課程裡面。台灣藝術史專長是我個人的研究的主軸，但是很少有機會放在教學裡面，因為我上的課程幾乎都是比較偏理論，譬如說藝術社會學或者殖民主義、視覺文化，系所裡面不是一個純粹專注在藝術史上面。我真正第一次安排台灣藝術史的課程，印象當中非常清楚就是 2008 年 9 月的時候，我申請了「教育部顧問室全球化下的台灣文史藝術與計畫辦公室」計畫，我就在台藝大美術系開了一個課程叫做「台灣美術與文化認同」。那一門課程做了很多各種不同的課程安排，

包括台灣美術歷程跟歷史的發展，殖民時期的地方色彩，還有一個主題叫做戰後初期文化的重建，另外一個主題是美術鄉土主義，接下來是解嚴與現代化的興起，還有談全球化的視野，也就是一個比較具有史觀角度的台灣美術史的課程以「台灣美術與文化認同」呈現出來。一方面在談台灣美術的發展，二方面它在探討文化認同跟台灣美術之間的關係，這個又回到我先前這兩個重要的學術轉折，就是藝術社會學跟後殖民主義、跨文化的結合。還有談到視覺文化、文化認同的方法論在圖像的應用，談本土表現，談主體性，談意識型態。2008 年之後就沒有再開相關課程，因為我所屬的單位是藝術管理與文化政策研究所，我開設一些基礎的理論課程如研究方法論、藝術社會學、視覺文化等。因為畢竟是藝術管理與文化政策專業，開設台灣藝術史好像有一點跟我們這個研究所的主要目標有一點距離。2016 年，我一直在思考我們藝術管理的同學們如果沒有史觀，如何做出一個好的藝術展覽？所以我從去年開始就決定開課。畢竟藝政所成立十年了，我覺得十年來也有相當大的成果，但是我覺得要開始進入一個比較深厚的人文視野。藝術管理的博士生、碩士生，不只是藝術管理專業，不只是文化政策專業，也不是來管理藝術，也不只是在規劃文化政策，而是一定要具有本土文化視野的藝術管理跟文化政策專業。一個沒有史觀的管理者會變成機器人。事實上很慚愧，從去年開始我才決心要在我們藝政所裡面去開「台灣藝文思潮」選修作為藝術管理文化政策專業的輔助課程。

　　所以我的課，其實雖然說我從 2000 年千禧年前就開始做台灣美術研究，可是真正開始知覺到教育的重要是在 2016 年，也就是我們台灣藝術史研究學會成立的時候，我才開始覺得說教育是重要的。我雖然發表論文、出版了很多著作，小小的成果，可是我覺得我十幾年來猛然回頭竟然發現後無

來者。我的意思不是說我多傑出，而是說後面沒有跟隨的人，我開始恐慌，我開始恐慌台灣的美術史研究、世代。如果我的老師是黃光男、王秀雄，下一代是我，我往後一看竟然沒有人。第一個是恐慌，第二個我慚愧。所以在這個狀況底下，我才會覺得開始覺得除了自己的研究以外，教育是重要的，開設這個課程是重要的。一個最近的事就是，因為我們成立台灣藝術史研究學會，第一個自主研究的計畫就是台灣美術科系的課程調查（這個等一下會談到），才發覺整個台灣藝術史研究的版圖或者是教學教育狀況其實是被嚴重地邊緣化。那一種感覺就是恐慌、慚愧，真正現實的層面是嚴重在邊緣化，讓我有一種強烈的使命感想要做一點事兒，大概就是這樣。

呂：這一兩年的台灣文藝思潮選課的狀況還算理想嗎？

廖：不理想，這裡又有一個想法。我們台灣藝術大學有「台灣」這兩個字或者是「台灣藝術」或者是「台灣藝術的大學」，照道理說我們的學生們或者說研究，是大學部、研究所對所謂的藝術史跟思潮的部分是很有興趣的，可是其實不多。就是說系跟系之間的領域是隔閡的，台灣藝文思潮畢竟是在藝政所開的課，有部分藝政所的學生來修課，部分外面的同學。我本來希望能夠讓台灣藝術大學的學生對台灣美術有興趣的人能夠進來。當然這個中間有一些因素，其實修課的狀況並不好。畢竟是藝政所的學生，從各個不同的角度進來，有的是藝術管理的、有的是政治、有的是英語系，有的是讀文學的，各種不同科系，可是他們很少有美術史的背景。所以我們在上課的時候，一方面要強化他們在藝術方面台灣美術發展史的架構，要進入議題並不深入。當然這有一點像是營養品，不是他們的主軸，所以學生的報告或者說學生在互動當中，好像也並不是那麼的深入或者說那麼的活躍。當然在教學技法上面我是有檢討的必要，有改善的空間。

呂：可能還牽涉到滿多的因素，也許也不只是說你剛剛提到的，因為通常有台灣藝術史的根據，或許學生他比較容易去找到相關的資料。第三個問題就是你開設台灣藝術史課程的動機、目的跟意義。

廖：我先前已經講過，第一個是我的專業跟興趣，第二個是因為感覺上世代的斷層非常非常嚴重，那也覺得說如果「台灣藝術大學」沒有台灣藝術史及史觀，我覺得有愧於這六個字。我們台藝大是以創作為主，可是我們都知道全世界偉大的好的創作者，對於全球創作的版圖、樣貌、創作歷史背景的處理事實上都需要花相當多時間了解，所以我們不能因為全球化、國際化當做是理由不碰觸我們本土的歷史。另一方面也是我個人長期關注台灣藝術史學，台灣藝術史的資源分配相對中國藝術史、西洋藝術史是弱勢很多的情況之下，我覺得我不能再獨善其身，我覺得我有責任在我的能力範圍之內去推動，也就是在這樣的角度底下才開始上這一門課。研討會或工作坊都是教育的一部分，但是真正要把這個變成一門課，概念叫做「機構化」。台灣美術史的課程也是我晚近幾年來開始思考的問題，我也這幾年開始在想說除了課程以外，是不是有一個台灣藝術史的研究所成立？因為有台灣文學研究所，所以台灣文學就會維持住；沒有台灣音樂研究所，台灣音樂就會附著在以西洋音樂跟中國音樂裡面，這個附著就會被邊緣化。所以台灣美術史被邊緣化其實是因為沒有機制化的關係。沒有機制化就會出現問題，所以我開設台灣藝術史的課程，說實話多多少少在抵抗跟進行「微革命」。我知道螳臂當車是不可能的，但是這種「微革命」至少我覺得說無愧我心。

呂：你是如何去定義台灣美術或台灣藝術，台灣藝術史應該要包含哪一些範疇、時期、階段？

廖：對任何專業或非專業的人而言都是很難回答的問題，因為這牽涉到國家認

同、文化認同不確定的歷史因果。所以什麼叫做台灣藝術史？包含什麼？早期因為台灣藝術史的書寫是以王白淵、謝里法、顏娟英一路上來，那後來蕭瓊瑞也加入了戰後的討論，所以我們台灣藝術史大概基本上就是討論西洋藝術跟東洋畫，還有普普、歐普等現代藝術在台灣的形成。那很奇怪的就是說反而書畫的部分是不是台灣藝術史的部分變得有一點模糊了。要回答這個問題不困難，我有一個基本的定義就是，發生在這一塊土地上所有關於藝術的現象，都是屬於台灣藝術史。所以膠彩畫、東洋畫當然是台灣藝術史的部分，水墨畫、書法當然是台灣藝術史的一部分，因為是在我們這一塊土地發生。

呂：原住民。

廖：原住民也是，事實上我們都知道說族群權力不均等的情況之下，而且台灣有很強烈的漢人中心主義，事實上對於所謂的原住民文化基本上還是屬於花瓶的角色。所以回過頭來講沒有錯，台灣藝術史要包含中原文化，包含南島語系的文化，要包含西方的文化，還有包含在地產生醞釀出來的文化。加上因為晚近全球化或者說全球移動，東南亞所有這些混合出來的。當然如果說這個只是一個範疇，包括橫切面，比如說性別平權的問題，包括很多各種如身心障礙者的藝術創作問題，統統加進來的話，要去含括很難。所以我都用一個非常簡單的方法：這一塊土地上曾經有過任何發生交流、互動的藝術狀況，我都稱之為「台灣藝術」。

呂：如果就這個問題再繼續追問的話，那些旅美或者是旅法像趙無極，可能有些畫家是一輩子都沒有踏進過台灣，還有香港，那算嗎？

廖：應該是這樣說，我剛剛講說「交流」這兩個字就能夠含括所有的，就是說他曾經這些藝術家在生命的創作歷程當中或長或短或深或淺地跟台灣有一些藝

術的邂逅。

呂：包括場域也是嗎？

廖：都是。但是我講或長或短或深或淺，就要交給藝術史家去判斷，他在台灣美術史裡面的影響的深淺跟廣泛由他們來決定。

呂：但是這部分又要牽涉到話語權的問題。

廖：當然是，就是有書寫能力跟論述能力的來決定，那是另外一個問題。但是你剛剛的問題是什麼是台灣藝術史，就好像我覺得台灣藝術史像一個生命體，我今天到什麼地方去，曾經同某人某些事有過短暫或長的交互，我們講說這是生命當中的緣分。那這種交會的狀況，事實上就變成我們生命當中的一部分。有時候一句話或者一個碰觸，可能形成很重要的漣漪。這種交互的影響是由藝術史家來判斷，但是總的來說什麼是台灣藝術史，就是以台灣為思考核心，跟全世界以一種同心圓的方式來進行台灣藝術史的想像、論述跟建構，這個是我想像當中一個比較能夠具有開放、含納、不排斥的一個台灣藝術史的平台。

呂：在課程方面你是如何安排教材的內容？也就是說譬如你如何去選擇課程中介紹的藝術家和作品。

廖：基本上因為一般所謂的歷史的安排都是按照時間順序，所以我安排台灣歷史或者是台灣藝術史發展過程就是從近現代開始。過去的課程，因為我是談藝術社會學跟視覺文化，而藝術社會學跟視覺文化基本上是跟現代主義的發展有關，基本上殖民主義之前的書畫會稍微提一下，因為那時候是農業時代，而且沒有所謂的主要的美術運動。我必須強調，我缺了所謂的史前或者是南島語系，就是台灣原住民文化，因為我的主題基本上是所謂的現代性的東西，不是通史。我安排台灣明鄭時期的書畫發展作為台灣美術發展的一個基

本鋪陳，然後按照歷史的發展，日本殖民台灣時期，然後戰後。日本殖民台灣時期（1895-1945），聚焦在台展、府展跟台灣第一代藝術家的崛起。還有創作的主題，譬如說跟日本之間的關係，透過日本如何取得歐洲西方的訊息，這樣一路交流下來，光是這一塊其實要談的問題就很複雜。其中我會聚焦在一個滿有趣的議題上面，叫做「地方色彩」。因為地方色彩其實反應出台灣第一個史論的議題。如果我們台灣藝術史到最後要發展出一個比較具有厚度的東西，當然理論很重要。那第二個問題就是王白淵所寫的「台灣美術運動史」也是一個我們講說台灣美術藝術史書寫的一個出發點，那就是所謂史觀的建構。這兩個問題在日本殖民台灣時期是我比較強調的。到了戰後會比較複雜，我通常會分成 50 年代、60 年代、70 年代、80 年代之後就是所謂的解嚴前後，那 50 年代跟 60 年代我會以「正統國畫論爭」來討論，1949 年國民政府移到台灣以後所產生的日本繪畫跟中原繪畫的第二次衝突。這裡就可以看到我一路以來看台灣美術史的發展，不是用平順的方法來說什麼時期，前面的「地方色彩」也是一樣，其實是在談日本的藝術界跟台灣的藝術界怎麼樣對於地方有同床異夢的現象。這個就是衝突，我會從衝突、競爭然後協商的角度來看台灣美術的發展。60 年代以後開始現代主義，受到普普藝術跟歐普藝術的影響，五月、東方兩畫會接受西方的衝擊。接下來就是 70 年代的鄉土運動。80 年代解嚴之前的一些政治、文化的衝突所導致的一種在藝術上的表現，就是用來鋪陳 1987 年解嚴之後整個自由思想開放所導致台灣美術上面一個重大的蛻變，這種蛻變當然就鋪陳了我們在 90 年代以後跟 21 世紀台灣現代美術的發展的一個整個理路。所以解嚴是一個很重要的點，解嚴之後就是所謂的美術館時代，到了雙年展這個全球化國際主義對於台灣的影響。這一路下來基本上是這樣的發展。所以從文化影響就會發

現，最早談中原文化在台灣藝術史的發展，然後接下來是日本文化加入了台灣藝術史發展的陣容，然後是美國文化的加入（因為有美援），我們有一些藝術家像席德進、李錫奇都是接受美國國務院的邀請去訪問，然後帶回一些新的訊息。接下來所謂的中華文化復興、鄉土運動，到 1987 年解嚴以後整個民主自由的思想進來。差不多在 2000 年以後有南島文化，自由開放以後少數民族的權益會開始被考慮到。持續這幾個文化就這樣進來，中原文化、日本文化、美國文化、歐洲文化、南島文化加上現在的東南亞文化，也開始以他們更強烈的聲音在語言文化上面進入台灣藝術文化的場域，所以說「眾聲喧譁」是毫無疑問的。

呂：裡面還包含了一個問題就是如何挑選。

廖：事實上選擇所謂的經典作品是一個相當有難度的事情。我不得不用孫過庭書譜的一句話來說，因為我一開始做書法研究。孫過庭書譜裡面有一句話叫做「一點成一字之規，一字乃終篇之準」，白話文就是說當你書法寫一個點的時候就變成那個字的規矩，寫得很肥很厚那個字就會很肥很厚，你寫的字很輕很靈活，那個字大概就是很輕很靈活的格調。「一行乃終篇之準」的意思就是說當你寫了一行字，定調了局以後，整篇的格局大概就是由那個開始。台灣美術史的書寫事實上因為王白淵是從台展、府展開始，所以日本畫家老師石川欽一郎、鹽月桃甫，東洋畫家「台展三少年」陳進、林玉山、郭雪湖，然後石川欽一郎的眾弟子就變成日本殖民時期的主要人物，那再從裡面去選擇作品。作品的選擇事實上我是根據在那個時代裡面具有主體性相關的，譬如說，我若聚焦在「地方色彩」，我談得是風景畫的問題，就不得不去討論石川欽一郎 1930 年左右的〈福爾摩莎〉那一幅畫，描寫台灣本土。也就不得不去談 1928 年廖繼春那一張入選帝展〈有香蕉樹的院子〉所代表

的南方色彩，那些描寫台灣的風景畫就變成是我的目標。所以藝術家、作品是根據我的主題來做。譬如剛剛講的 1950、1960 年代的「正統國畫論爭」的情況，最經典的作品就是林玉山的〈獻馬圖〉。一個台灣本土的藝術家為什麼在二二八事件以後把這個作品從日本國旗改成國民黨旗？又加上劉國松抨擊這些第一代藝術家，為了呼應劉國松所控訴這些前輩藝術家沒有氣韻生動，所以他們開始嘗試在日本式的繪畫裡面多加一點氣韻生動的技法。所以這個時候就會出現非常非常有趣的議題。我會用郭雪湖的一些水墨的作品來探討它是不是劉國松所說的日本畫，奴化的東西，是偽傳統。那當然正統國畫論爭其實也鋪陳了現代水墨在台灣的生根，這是我們台灣藝術史裡面非常非常重要的，中國很少有產生所謂的抽象水墨。所以我選材是根據主題來做決定的。

呂：那你在準備台灣藝術史課程，教材跟教法上面有沒有遇到什麼樣的困難？包括備課資料的收集或者是行政方面，系所排課還有學生選課等等。

廖：學生選課倒還好，修課的學生不多，這個我剛剛講過。台灣藝術史目前的資料算是相當多，已經有開始不少具有比較通史性的教材出現，譬如說蕭瓊瑞老師寫了一套到兩套台灣藝術史，徐文琴老師也寫了台灣藝術史，李欽賢也寫一些。尋找這些題材並不困難，但是我們現在最大的困難是在於台灣藝術史的教學不像歐美的藝術史教學，基本教學的架構已經成形，教哪些主題，該用哪些斷代，該找哪些人，哪些作品不能忽略過，哪些作品可以有討論空間幾乎是確定的。簡單地講，我們都知道，你絕對不能忽略畢卡索在西班牙藝術史裡面的分量，當然在歐洲藝術史裡面也不能忽略畢卡索，在全世界的藝術史裡面不能忽略他。但是我們如果問台灣藝術史最偉大的藝術家絕對不能忽略的是什麼？陳澄波不能忽略，可是陳澄波是一個特例，因為陳澄波是

二二八受難的英雄，他本身又是藝術家，是一個公眾人物。在文化政治裡，他的藝術家的形象其實本身是很複雜的，所以說拿陳澄波來當做是最主要的目標，好像也對，好像也不對。所以選材上就頗為主觀。我自己選材是什麼？很簡單，就是說作品跟藝術人物具有藝術社會學或者殖民主義或者是視覺文化上意義的，所以這個時候一些作品不見得是所謂大家有共識的作品。那一件作品可以說故事，可以說出一個蕩氣迴腸的故事最好。因為我上課的目的是讓學生認識，不是所謂藝術研究的專業，而是讓學生多元的、多方位地認識台灣藝術史故事不下於西方藝術史。我的目的是這樣，所以作品、藝術家有故事的，我會多採用。沒有故事的我會去挖掘它的故事來印證台灣藝術史在各個面向裡面所碰到的融合、衝突、協商、創新的問題。讓他們有一個故事性，這是我想我選擇人物跟作品最重要的一個原則吧。

呂：行政方面有沒有問題？

廖：一般都還好。但是說到行政就有一點敏感，我自己個人很慨嘆。我從 2006 年到台藝大到目前為止已經十一年，我從來沒有被邀請過去做任何一堂講授台灣藝術史的內容的演講或者是主題的分享，或者是任何被邀請過有任何去上一門台灣藝術史的課。如果在行政上真的有問題，台灣藝術史的課程是不被重視的。我們都說一個國家的歷史是重要的，美術如果重要，則美術史是精神靈魂或者是骨幹骨架。長期以來，我不客氣說，我像隱形人那樣。這個是一種忽略，一個看不到的天花板。我們講說女性在工作職場上經常有一個看不到的天花板，我也隱隱感覺在西洋藝術史跟中國藝術史的夾殺底下，有一層看不見的天花板，不是故意忽略或者是摒棄，而是說根本沒有想到也根本沒有注意到。它不是被關注的，它也不是刻意的忽略，而是一種根本沒有存在感的感覺。我是台灣藝術史的專長，經常被國外或者是被美術館邀請去

做演講，可是我在台藝大其實是一個透明人，是一個不被看見的美術史專業者。

呂：所以或許這就是為什麼台灣藝術史研究學會成立的一個很重要的意義，也許就是從這個學會的發聲之後，會促使或者是激發相關的美術史……

廖：但我是抱持並不是很樂觀的看法。

呂：就拭目以待。

廖：說就行政資源而言，這一次的全國文化會議裡，我是第一次看到重建台灣藝術史在行政、政策上面正式地宣稱。那從長遠來講，這種政策宣稱會不會影響我們學校授課、行政。也許你說得沒有錯，我們台灣藝術史研究學會一直在呼籲文化部去推動學校的課程，可是我們都知道文化部其實不負責教育，那是教育部。所以我們未來第三次的自主計畫研究就是談中小學課程、高中、國中、小學，美術課程中台灣藝術史的比例跟分量，這是我們第三個自主研究的方向。

呂：你剛剛在第三題的時候也有提到，面對中國跟西洋藝術史課程那個比例是偏高，相對台灣藝術史是很被邊緣化的。你還有什麼要補充？

廖：對，這個問題其實很簡單，如果我們不能了解困境跟痛苦，就好像說為什麼女性主管的薪水相對於男性主管？長期以來一直都很低。

呂：後面的結構問題。

廖：結構問題。也就是說當我們問這個問題的時候，其實要問的是說：是什麼樣的結構、什麼樣的意識型態造成，即便我們高喊台灣主體意識，在政大選舉中心每季的調查裡面，台灣文化認同跟台灣人的自我認同近 80％的時候，我們這一塊土地上的台灣藝術史仍然是被邊緣化。所以這裡出現一個所謂的大結構跟小結構的問題，在台灣藝術史裡面結構性的因素根本沒有改變。也

就是説誰掌握資源，掌握資源的人腦子裡面有沒有台灣藝術史的區塊，還是藝術史就要先從西洋藝術史開始。台灣這幾十年來超級大展，只要是印象派展覽排隊幾十萬人，而台灣藝術史的展覽卻門可羅雀。為什麼呢？這個就是結構性的問題，這是一個意識的問題，當我們沒有用一個特定的方式去扭轉，這個意識型態就會繼續存在，我們沒有提醒台灣人即便我們主體意識出現了，慢慢醞釀了，可是結構性的因素還在。我們還認為説所謂的大師作品或者是大師在西洋，台灣沒有大師。甚至美術老師自身都説台灣美術展的那些畫作是大師嗎？為什麼那麼的嚴重？同樣的，我剛剛一開始談性別問題，就是連女人自己本身主管搞不好自己都會説我本來薪水就不應該比男人高，就是已經把這種意識型態內化到靈魂、到細胞裡面。所以為什麼説要有意識的抵抗、要戰鬥、要批判，要根本性的結構去改變的原因就在這裡。

呂：我可能會有一點看法是跟你剛剛提到的那一位老師一樣。你們説的大師在我眼裡看起來，我是會懷疑的。就像説我自己有寫一些評論，其實我也不都是我自己很喜歡的，可能只是因為名氣，當然也是自己主觀的喜歡等等。就是説在看北美館或者是很多像國美或者是國際的西方引進來的，我還是會戴著一副懷疑的眼鏡説這真的就是大師嗎？

廖：「大師」這個概念，其實是一個不太好、有問題的概念。

呂：排它性。

廖：我們知道大師的形成，我們知道傅柯的論述跟權力的概念告訴我們一件事實，就是所謂的大師的形成是透過論述所形成的。換句話説它是人為的產物，它是知識權力下的產物，你要去檢定的是知識權力下的文化政治鬥爭，不是自然形成的。馬克思、黑格爾、左派早就説了，這就是意識型態，而且這個意識型態造成一種「文化霸權」。我們即便説自己沒有大師，我們自己

來造也可以啊，我們有自己的故事啊。回過頭來講，我不大關心誰是大師，因為說實話，作品好不好我們沒有資格現在講。我們可能有一個說法，但是它是歷史決定下的結果，可是我們現在有權力而且我們有義務要為每一張作品跟每一個藝術家說出精彩的故事。講故事是重要的，當故事精彩了，裡面的人物就有可能是大師了。這是我的想法。

呂：你認為台灣藝術史和我國藝術教育之間的關係是怎麼樣？對於未來年輕學子的影響有什麼看法？

廖：我自己認識台灣藝術史的時間是在接近四十歲才有深刻的體悟。用這個方式來看現代的年輕人，還是有一點符合。長期以來所謂的鄉土教育、本土教育裡面缺乏一塊本土美學或者本土藝術史的區塊。我們喊「認識台灣」其實到最後是一個口號，政治上的口號。我們都知道藝術文化其實是最沒有距離、最不具有政治鬥爭或氛圍的，一種心靈的、精神的、認知上的邂逅或者是碰觸。現在的台灣年輕人，我不認為有的，因為我曾經大概在 2007 年寫過一篇文章，提到第一夫人周美青曾經引用金車文教基金會調查，台灣年輕人十個裡面有七個說不出台灣藝術家的名字，如果我沒有記錯那個數字的話，比例很高很高。但是，你要年輕人可以講出西方的藝術家，至少畢卡索、馬諦斯、梵谷最為人熟知。第二，在這個狀況底下，台灣藝術史的課程裡面的編排有沒有一定比例？我們來看文言文的爭議。文言文、白話文的爭議至少我的看法裡面都導向說文言文如果減低比例，我們的語文能力就會降低。過去長久以來從事藝術教育者在進行藝術教育規劃的時候，我用一個提問來挑戰這些藝術教育者在規劃課程時：他們對於藝術教育的區塊裡面有沒有台灣藝術史這一塊？如果沒有，如果腦子裡面只有西洋藝術史或者是所謂的通泛的藝術史，那答案就昭然若揭了。台灣藝術教育裡面，我的判斷是缺乏了台

灣藝術史的教育。藝術史的教育是重要的，因為 DBAE（discipline based art education）裡面談到藝術史，藝術史的內容是什麼呢？有沒有人去檢討藝術史的內容，這個是我們長久以來培養下來自然形成，如果沒有仔細的、刻意的、批判性的、有意識地去檢驗這些區塊的比例，它就一直存在，那個就是意識型態。

呂：可是如果沒有台灣史的存在作為一種對照輔助跟互相援引的話，台灣藝術史的薄弱也是很……。

廖：很自然的事。不過這個很有趣，沒有錯，有台灣史觀，認為台灣史觀重要這件事情確實會帶來台灣美術史有一個好的利基來跟著台灣史觀的論述前進。可是千萬不要以為當台灣史觀成為台灣歷史一個重要區塊的時候，台灣美術史的史觀跟史的比例就會自然而然地進來，沒有的。因為歷史是歷史，美術史是美術史，歷史不會特別為了音樂史、工藝史、設計史去劃出一個區塊出來。我們只能說台灣歷史史觀的開始受到重視，我們可以藉著這個浪潮打開台灣藝術史，但是如果沒有主動地去打開，會有一種盲點就是台灣歷史史觀蓬勃，可是美學、藝術的部分卻仍然停留在過去的原點上，這個是有可能的。

呂：我之所以問這個問題，我會去連結台灣藝術史的存在是跟文化、國家認同是有一些關係的。

廖：有。

呂：所以今天如果在文化認同上年輕學子都已經有問題，他為什麼要去讀台灣藝術史？

廖：沒有錯，這個其實有一點像我個人的心路歷程。我是因為這個解嚴之後，台灣的本土化運動促使我從中國書畫開始轉向台灣藝術的這個轉向，我必須承認這是因為台灣整個政治運動發展歷史演變所產生的我。如果倒過來假設沒

有這一波本土化的運動，我可能還是會繼續走我書畫研究的路線，當然也不是不好。

呂：所以我才想說剛剛我們討論那部分，可以回應到行政或者是教育單位上面，為什麼在台灣藝術史上面給予的比例這麼低，也許就是很多因素在互相的牽扯。

廖：沒有錯。

呂：大家都不時舉辦有關台灣藝術史講座，或者是評論家也是懷有戒心跟懷疑的感覺，這些東西都是互相的層層疊疊交織而成的。

廖：這是結構性的問題，而且這個結構性的問題有複雜的意識型態交錯，在後面盤根錯節。但是我覺得說不管它盤根錯節也好，我認為在這個過程當中提出質疑是最具體的行動。提出對於台灣藝術史被邊緣化的問題，後面有一個數據來支持我們的命題。這個有一點岔題，當我們台灣藝術史學會不斷地呼籲科技部的專題研究，還有課程內容是被邊緣化的時候，我們的做法不只是理論上的推測，而是要具有實證性的事實依據來驗證我們對這件事情，就是台灣美術史被邊緣化感受的一個驗證，它是一個事實。

呂：有根據。

廖：是真實，是事實。

呂：好。接下來要問的是說有一些問題可能你陸陸續續有回答到了，可是我還是重複一次，有哪些重要的藝術家或者是藝術事件可以成為台灣藝術史的必要內容？

廖：如果談明清時期的書畫，裡面描寫台灣本土的圖像，我認為是滿有趣的。比如說畫芭蕉，然後用這個題材去表現文化。在書畫裡面被認為台灣的書畫跟傳統中原的書畫不一樣，這是「閩習」，意思就是閩南的氣息。有一個詮釋

就是「筆霸墨悍」，就是用筆很粗俗很生猛、很霸道，墨很剽悍，這是相對於中原的文人傳統。這不就是台灣本土水墨的第一波的獨特的風格嗎？第二個、日本殖民台灣時期。石川欽一郎跟鹽月桃甫開展下的兩條路，還有台展三少年這些都是必要的作品，正統國畫論爭底下所謂的現代水墨也是一個，接下來 70 年代的鄉土運動當中的朱銘就是不可或缺，五月、東方當然是毫無疑問很重要。因為我這幾年個人因為撰寫跟版畫有關廖修平跟李錫奇的傳記，我才發現台灣版畫是台灣美術現代史的前鋒，他們其實甚至比其它前衛繪畫還更早地用版畫的方式來反應普普、歐普的影響，所以普普、歐普的影響最早是反應在版畫上面。所以五月、東方有很多人是用版畫來做的，不只是油畫、水墨。所以油畫、水墨、版畫，這三塊我認為説版畫這一塊比較少被人家提到，我個人因為接觸這一段歷史，我才發覺説版畫是台灣藝術史發展裡面很重要的、不可或缺的區塊。

呂：現今台灣藝術史研究，你還有什麼看法要補充的？

廖：台灣藝術史研究，我認為現在出現了兩個比較大的問題，第一個就是世代斷層，在我之後做台灣藝術史的其實已經很少。第二個是在方法論上沒有比較好的突破，尤其是跨域方法論。我們台灣藝術史的研究仍然比較保守的聚焦在作品跟人。除了研究台灣藝術史，我認為有一點很重要，研究的成果的觀點是要跟國際藝術史做溝通。今天如果只講台灣藝術史的作品，用傳統的方法，全世界藝術史學界不了解，因為人家關心的是全球流動，談的是社會、文化議題、文化政治學、後殖民、性別，結果我們仍然停留在作品裡面的造型、色彩、顏色，你根本沒辦法跟別人溝通。第三個問題，我認為比較有體系的進行台灣藝術史研究出版還是比較薄弱。我們都比較零散的，政府方面也是出版的都是一些比較通論的書，而機構性的研究比較少。

呂：台灣藝術史課程在在地、本土文化傳承上的意義？

廖：認識台灣歷史文化，建構台灣的美學跟藝術史觀，透過美學跟藝術史觀來強化文化認同。因為任何人對於自己生長的土地的認識天經地義，沒有任何政治意識型態跟政治的強權可以剝奪人跟土地的關係，所以我認為意義就在這裡。

呂：對於台灣藝術課程的教育政策、文化政策，有什麼期待？

廖：簡單地講，在政策上面就要以認識本土文化的意義底下，把台灣藝術獨列出來。很諷刺地說我稱之為「文化例外」，文化例外是對國外對不對？譬如說我們跟國外做文化交流，然後要輸入好萊塢電影，如果院線要播放，一定要留出 10％或者是 20％播放本國電影。在本土談文化例外有一點諷刺，代表什麼？我愛我自己的家鄉，了解我自己家鄉的事，何必例外？因為我們過去歷史充滿了很多意識型態跟文化霸權，使得自己的本土的東西被邊緣化，我們只好「本土例外」。

呂：例如保護政策。

廖：對，就是說你在課程上面要切出一個不要比西洋藝術史、中國藝術史區塊多，但要一樣。照道理說我們應該加倍，應該一定要比中國藝術史、西洋藝術史還多。那如果中國藝術史、西洋藝術史在台灣大專院校的課程裡面占 22％跟 20％，那台灣藝術史為什麼不能 20％？為什麼只有 10％？告訴我一個理由。所以我覺得在教育政策跟文化政策上就要去保護這一塊，保護是好的語詞，例外是一個非常諷刺的說法，就是在自己的家鄉還談例外，那表示什麼？表示身體是台灣人，腦袋跟心靈是域外的東西。

呂：最後一題，就是從本土、亞洲跟全球視野來衡量的話，台灣藝術史應該如何地定位跟出發？

廖：台灣藝術史的史觀的建構跟論述，資料的建立，美術通史的發展結構要不斷地深化、形成共識。我認為從一個同心圓的角度出發，就是以台灣美術史為出發，發展跟中國、日本、南島語系、歐美、國際的關係。那個架構要確立才有辦法去建構出一個清晰、扎實的台灣藝術史基本架構，用來作為研究、論述、書寫跟教育、政策的基本。同心圓的架構是杜正勝當年提出來的台灣歷史同心圓，但是在台灣藝術史的發展裡面，我認為仍然也是一個可行的方法。

呂：這部分需要政府相關單位跟學術民間彼此之間一起去努力。

廖：這中間也牽涉到人才培養的問題，我認為什麼事情都是跟人才培養有關，人才就是我們的智庫，是珍貴的。沒有人才、智庫，怎麼開發、研發、發展、教育？怎麼跟別人交流？所以我認為其實我們現在就是要從根本，不能想到哪裡做到哪裡，隨機補助，要有一個系統。到底有沒有真正地去培養本土藝術論述？我們用我們自己本土納稅人的錢，結果做了一件根本自己都不知道的事情。

潘安儀

潘安儀，任教於美國康乃爾大學美術史及視覺研究學系（the Department of History of Art & Visual Studies）至今。學術專長為現代與當代台灣藝術、水墨、中國雕塑、日本藝術、東亞藝術的跨文化分析、中國藝術的漢學解讀、佛教藝術及中國現代與當代藝術。著有《界：台灣當代藝術展》、《圖繪信仰：李公麟與北宋佛教文化（Painting Faith: Li Gonglin and Northern Song Buddhist Culture）》等。其策劃的展覽包括：2014年於美國康乃爾大學「界：台灣當代藝術」、2006年配合中央研究院所舉辦第三屆亞洲新人文聯網年會之展覽「遊於憶」等。工作之暇亦進行陶藝創作，參與展覽有 2016年於台北國際藝術博覽會「微物論」等。

我們在研究台灣藝術史時應該有比較寬容的態度。

廖新田：首先，老師你是如何接觸台灣藝術史，你學習台灣藝術史的過程是什麼？

潘安儀：接觸台灣藝術史最早應該是謝里法《日據時代台灣美術運動史》這本書。但是那個時候對台灣美術這樣一個概念並沒有任何清楚的了解，只是對台灣美術前輩藝術家感興趣，希望多了解他們的生平、背景與藝術。就這樣開始接觸了台灣美術史，那大概是 70 年代末期、80 年代初期，還在國立藝專（現國立台灣藝術大學）讀書的時候。至於說台灣美術史如何在我的學習過程中變成一個常態的研究對象，應該是我得到博士學位以後，到了康乃爾大學教書以後，當時許下志願對台灣美術當代部分做了解與整理。因為我 1986 年底離開台灣，等於是跟台灣的民主、社會運動、文化變革最感人的時代脫了節。所以當我寫完博士論文開始教書，就決定用一種梳理的方式讓自己重回到這個領域、現場，重新認識台灣美術是怎麼發展的。我研究台灣美術史是從我 2004 年的展覽「正言世代」開始，也就是說從當代回溯到先前的現代台灣美術史。

廖：有沒有一種可能，就是讓你去跟台灣美術史有一些連接的原因，是因為域外的機緣，就是你到國外去，然後那個距離有一種驅動力，我在猜測或者我在想像說，有一種驅動力讓你更想要去知道自己故鄉的那些故事，有沒有這種可能？

潘：沒有錯，它的因素就是剛剛你講的。因為我離開的時候是 1986 年底，台灣正處於風雨前的寧靜的一個狀態。比方說，那個時候我們走在重慶南路的書攤上，還看不到有任何一年以後可以看到的狀態。比如說那時候看不到一些有關大陸的、中共的政治人物的書籍（都還是禁書）。但是我 1987 年中回台灣的時候，我感覺台灣整個都變了。這個變化就是在那一年之間開始的，我看到很多現象都在快速變化，但我已經沒有辦法長期待在台灣觀察那種變

化，所以對台灣美術史的研究就成為彌補我個人缺席的這一段歷史。當時參加這個運動的很多人也是我的朋友，但是我是缺席的。所以回來做台灣美術史研究，等於是對自己有個交待。

廖：我自己也有這個經驗，就是說，我甚至把這個經驗寫在我 2002 年博士論文的序裡面。因為我接觸台灣美術史也很晚，然後把它當作是博士論文的時候，我在我的序言裡面寫下一段，接近四十歲，才以博士論文的方式重新認識自己的母親這片故土，讓我覺得又慚愧又高興。也許是那種經驗。第二個問題是想要請問潘老師，可否談談你跟台灣美術史課程的緣由，還有你開這個課的動機、目的、意義是什麼？然後時間、地點、對象是誰。

潘：以對象來講，因為我教學面對的多半是美國的學生，而且以大學部的學生為主。大學部的通識課程通常是不會教到台灣美術。因為課程是以世界或亞洲為主的大範圍。當我研究台灣當代美術（大概從 1980 年開始一直到 2004 年這個階段）有了階段性的成果以後，我覺得有必要在辦展覽的同時，推出台灣美術史研究的課程（Seminar）。康乃爾大學對當代特別的重視，喜歡當代藝術課程的學生也很多，這是一種學術風氣。所以在那樣的狀況下，我推出台灣當代美術，把它跟「後現代」的全球性變化聯結在一起，很容易讓美國的學生了解到，它雖然是一個區域性的發展，但它也涵蓋了很多全球性的共通因素。

廖：你如何定義台灣美術或台灣藝術，台灣藝術史應該包含哪些範疇、時期、階段或其它因素？

潘：基本上我是持開放的態度。因為台灣美術如果要強訂一個特定的範疇，勢必會產生一些不完備的人工規界與歷史盲點。基本上我認為歷史是具有流動性的，而且它在時間與空間軸上的流動性非常強，不可能把某一些特定的人物或某些特定的風格界定為台灣藝術。我覺得我們在研究台灣藝術史時應該有

比較寬容的態度。台灣的歷史情境不管是殖民時代、或是在清朝、或者是戰後，都是非常複雜的。如果這種歷史情境是限定在某種特定框架裡被研究的話，常常會忽略掉很多非常細節的問題。

廖：如果說開放，那個開放的程度有多大？比方說，我舉個例子來講，徐悲鴻算不算台灣藝術史的部分？這個當然問得有一點笨，但就是說你要怎麼樣去界定台灣美術史的「台灣」兩個字有關聯，如何到那個地步呢，那個多寬？

潘：我覺得還是以人的流動性來講，或者說美術運動史的、概念的流動性來講；只要曾經經過台灣，在台灣發酵過或者產生了一些影響，即便後來離開了都無所謂，在台灣這個地域發生過的人、事、物，都可以把它包含在台灣美術史的範疇內。台灣有時很奇怪、也很矛盾，在某方面過度強調在地性，所以才會出現你現在的命題。但有時候，卻又不分青紅皂白把台灣無限擴大。我有位朋友，是國際知名的小提琴家，他跟台灣其實沒有什麼淵源，是一個在美國出生、成長、美國訓練的傑出音樂家，可是台灣報紙提到他時會用「台灣之光」來形容他。他的父母雖然是從台灣出去的，但他並沒相同的認同。對於「台灣之光」，他只能一笑置之。

廖：如果這樣徐悲鴻應該算是台灣美術史的了。因為確實有很多人受到徐悲鴻的影響，在台灣。我還記得蔣勳還很仔細的寫過徐悲鴻跟寫實主義之間的關係。

潘：是。這就是我前面所說的，人、事、物的流動，曾經影響過台灣的都算。

廖：請問潘老師如何安排教程內容？你怎麼樣選擇要介紹的藝術家或作品？然後你有沒有特別的教學方法跟安排？

潘：通常台灣美術史這堂課是用 seminar 的方式來教。因為大學部的通識課中台灣美術屬於整個亞洲藝術史的一部分，一個小的單元就可帶過。作為一個課程的主題，台灣美術通常是在 seminar 的形式裡頭來教。我教 seminar

的方式基本上是提供給學生一個很完備的一個書單。我在安排課程的時候，通常會以時間為主軸、提供給學生一個清楚的歷史脈絡。每個禮拜會介紹一個主題，利用閱讀跟學生報告的方式營造出課堂裡討論的氣氛。我會再從學生的報告與討論中去梳理這個時代的背景提供給大家。也就是說，他們報告也許沒有全面掌握我希望他們從閱讀裡頭得到那個時代的信息，我會從他們的報告中幫他們梳理，幫他們連接很多他們沒有想到的歷史因素或者社會、文化因素，或者說藝術史的因素。連接了以後，他們不但在本身讀到的資料裡得到知識，也會得到比較廣泛、全面的知識。另外我 seminar 的課通常會有一篇二十五～三十頁的期末報告，我規定學生第四個禮拜就要決定這個學期的報告主題，要在課堂上陳訴這個學期想要研究的主題、希望怎麼做、理論基礎等等。之後，大概在第十個禮拜我會要求他們再做一個進度報告，學期結束前，他們會做 final presentation。這個 final presentation 大概 20 分鐘左右，我再幫他們梳理，提供一些意見。之後他們把所有的整理成他們的 final paper 交給我。

廖：在特別的藝術家或作品，在你課程裡面有沒有特別會用什麼樣台灣的藝術家來當做代表？

潘：這就是每個禮拜的主題。比方說台灣美術我通常是從戰後開始，因為要把台灣美術從最早一直講到當代不太像 seminar，所以我們專注在戰後。戰後，第一個當然就會涉及到戰後的社會現實主義與左翼的影響，當然會有日據時代的左翼和從大陸來的左翼的巧妙連結，主要的藝術家當然就包括朱鳴岡、黃榮燦這些從大陸來的。還有從日據時代承傳下來的像李石樵，洪瑞麟等。但是左翼運動不但面向很廣，也不只是一個藝術上的表現，其實後面有很多非常複雜的文學與文化的社會運動，我會把它們盡量連在一起。

廖：你在準備台灣藝術教材教法上是否曾遇到困難，包括備課、學生選課、科系

所安排或其它問題,有沒有碰到什麼困難?

潘:在美國教東方的文化最困難的不是在收集資料,而是在學生閱讀資料的能力。這個隔閡一直存在,不管我教哪一方面的東方美術。學生閱讀的能力其實是非常難突破的,這牽涉到學生的中文能力。因為大部分是大學部的學生,閱讀中文的能力有限,所以我經常發現自己被侷限在英文的材料。很慶幸的是我的課程裡頭通常會有一些能夠讀中文的學生,我會交待這些學生讀中文資料,在課堂上用英文的方式來報告。不能讀中文的學生也可以得到一些比較不容易得到的信息。

廖:請看一下第二頁跟第三頁,我們台灣藝術史研究學會曾經調查過大專院校美術科系中,美術科系有台灣、中國及西洋藝術史課程,那統計的結果,台灣藝術史課程僅占藝術史課程的 10%。中國藝術史 22%、西洋藝術史 20%,就這三年來調查的一個現象,你覺得從藝術生態的角度有什麼看法?

潘:這個比例使我感到滿驚訝。我覺得從 80 年代開始、特別是從 90 年代的一些教育體制與課綱變化,應該已經把台灣美術史的比例提升到要 30-40%。但這未必是好事;必須注意的是,過度的強調在地性會有非常負面的效果。教育應該是不與政治掛勾的,是要培養下一代有獨立思考、判斷能力的領導者。若是都被牽著鼻子走,這個社會沒有前途。另外一個有趣的現象是從碩博士的論文裡頭台灣美術史研究的比例來看,是完全相反,占大多數的。

廖:那麼多學生在寫台灣美術史的課程,可是我們有那麼少的課程跟那麼少的教課的老師,這中間的差距你怎麼看?

潘:當然這是比較怪異的現象。但我覺得教育應該專注在廣泛提供給學生知識,而不是一味營造統計數字上的比較,這會造成盲點。我在美國教書的這些年看到去歐、美中心化的趨勢,希望提供給學生全球性、包容性(這包括宗教、種族等等)的課程。這樣會有學術稀釋化的趨向,但是可以造就學生宏

觀的視野。我們經常討論這類的問題。美國的族裔複雜性提供了這樣的可能性，台灣不是也強調多元族群嗎？

廖：就是我們要寫碩士論文、博士論文的學生，其實想像中是沒有足夠的、專業的老師們可以指導他們。

潘：那大學美術史教育結構需要重新調整，但我還是強調一定要宏觀，而且獨立於政治。

廖：對。我就是說，其實有趣的是，也許我這樣的比喻不是很雷同或者很合適。就是我們台灣政大的政治選舉中心每四個月做一次的選舉的調查，台灣國族認同是不斷的往上攀爬到80％，可是，我們台灣所謂的在課程上面或現實的狀況上面，其實這中間有一個一定的差距，包括政府的機構組織跟人，跟我們民眾的需求，這中間有一個gap，這個很像我們現在民眾、學生有這個需求，可是我們課程體系跟師資上面好像還有一段距離沒有辦法提供。然後這個是滿有趣的現象。第七點，你認為台灣藝術史跟我國藝術教育之間的關係是什麼，對未來大專學生有沒有影響呢，層面在哪些？就是從藝術教育的角度。

潘：如果把藝術史當做文化史的一部分，它能夠對在地文化提供比現在更容易接觸、更能夠深入了解的課程，當然對學生會有幫助。但是，我還是要強調不能犧牲我們對整體全球文化的了解。尤其是當代社會國民的流動性這麼大，教育的首要任務應該是提供學子們了解各種不同文化的變化的機會。

廖：台灣藝術史的過往有何可以觀察的軌跡或特性，現今台灣藝術史研究、教學，你的看法是什麼？

潘：70、80年代台灣美史的發跡是由本土意識較強烈的藝評家或者畫家開始梳理，形塑出一個以台灣為主體的思路。這條理路配合了當時從中原文化思考改變成海洋文化環節的結構，這彼此是有關係的。這個改變在我們重新探討

台灣美術史發展時提供另一個歷史脈絡的可能性。接下來的像蕭瓊瑞，顏娟英老師他們開始用比較嚴整學術性的方式整理，更鞏固了台灣美術史的基礎。是不是說他們已經做完了呢？我覺得還有很多可以發展的餘地，接下來第三代的台灣美術史書寫者要從更細膩的、微觀的角度去看很多在宏觀歷史裡沒有辦法梳理出來的問題。

廖：很有意思，就是說因為剛剛潘老師用「第三代」。就是說，我們不必擔心所謂的藝術書寫世代，就是每一個時代的人他用自己的方式去發出聲音。然後我們從後面往前看的時候，那個世代的差異性就會出來。然後這個差異性其實也顯示出他們銜接的方式。我其實滿同意，現在的藝術批評是未來的藝術史，過去的藝術批評是現在的藝術史。其實材料的演變就是說我們會一代一代銜接，另外就是，這裡也指出一點，我們不管用什麼方式，我們要說話，要開口說話，要論述，說自己的故事，用什麼方式說，當然我們有自己的愛好、自己的想法，但是開口說話，用筆書寫，其實是重要。也就是說藝術史的書寫或者藝術史的研究那個行動本身其實是重要的。接下來就是請問老師台灣藝術史課程在地和本土文化傳承的意義是什麼，就是台灣藝術史跟本土在地傳承的意義是什麼？

潘：台灣藝術史如果以台灣的主體性來講，它本身涵蓋的範圍很大，但是各個區域的在地性是我們要更加注意平衡梳理的。比方說，台灣的美術運動大部分發展是在北部，以北部為主，研究者是對中部或南部都有一些忽略。以整體來講，在地性可以延伸到很多不同的地方去梳理，而不是以把台灣規範成一種特殊的在地為指標。

廖：對。一方面倒過來講就是說從同心圓的角度來看，台灣的北、中、南、東各地去用自己在地的角度去發展出他們當地的藝術文化民俗，然後從這個在地出發，慢慢去擴展到整個台灣，其實是人生活很自然的方式。第十個的問題

就是你對台灣藝術史課程的教育政策、文化政策的期待是什麼？特別就文化部跟教育部的政策方面，你有沒有什麼期待？

潘：提升或者增加台灣藝術史的比例要從全球化的視野來衡量，不能刻意犧牲某一方面而去增加另一方面，重點在於提供完整的教育與培養，能夠獨立思考、具判斷力，創造潛力的公民。

廖：或者說，有時候假設不當的，或者說過渡的強調台灣美術史本身的歷史，反而把自己的歷史孤絕於亞洲藝術史跟世界藝術史之外了。

潘：沒錯。我兒子剛剛進高中，我看他那世界史的書，應該有七、八公分厚。我翻閱它的內容，真的感到驚訝！美國的教育給學生的資訊竟然是這麼豐富，而且不管是他們的敵人或者是跟他們同盟的國家的文化，它都非常清楚的介紹，而且有非常啟發性的提問，讓學生去深入了解這些不同的文化。我覺得台灣教育也應朝這個方向去走，讓台灣跟世界是平行的。我還記得九一一發生後，美國國防部與教育部提供給學者研究穆斯林宗教、文化、語言的研究金費增加許多，主要目的是為了促進彼此的了解。我系也聘僱了穆斯林與歐洲藝術的學者，是與過去歐美中心主義截然不同的方向。

廖：對。你剛剛提到一點很有意思，就是說不論是相對的文化體或政治體，我們其實都要平等的去對待、了解這些文化發展，因為畢竟全能教育對這個部分很重要。

廖：作為一位台灣藝術史教學的老師，你最憂心的是什麼，有什麼改善？

潘：我並不會憂心什麼，每一個時代會用不同方式處理問題。當然不能說我們這個時代是絕對正確，或我們這一輩人是絕對正確的。基本上，如果能夠用客觀、細膩的方式去梳理，都是好的方向。

廖：我們在設計這個問題的時候也許陷入一個陷阱，我講「也許」就是說也許沒有，說陷入一個陷阱，就是說我們有一種弱勢者的假設跟想像，在現實情況

底下，讓我們覺得我們要憂心了。因為我們調查這些資料顯示我們應該憂心的部分，所以就變成我在問這個問題的時候其實會過度放大，應該問說你應該最憂心或者覺得是最有希望的地方在哪裡，而不是把它陷入一個像我們講說「亞細亞的孤兒」或台灣人的悲哀的那個狀況，悲情意識。

潘：重點在於教育的目的除了知識的傳輸以外，還在於訓練公民有獨立思考、判斷、創造的能力，這樣的社會才有前途。知識是會隨時間產生價值變化的，健全的教育在於造就能在亂世中保有清明之心的公民。培根有句名言：「知識就是力量」，我擔心的是當知識的目的在於為一己之私時，這種力量是邪惡的，反之「致良知」作為學術與知識生產的基礎才足以貢獻社會；這也是我對教育的原則。

廖：最後，潘老師你有沒有其它補充的相關看法跟建議？

潘：我是樂觀主義者，只要自己的信念對，認真做，大都還可以達成目標。

蔣
伯
欣

蔣伯欣，國立台南藝術大學藝術史學系助理教授兼台灣藝術檔案中心主任、《藝術觀點 ACT》主編暨召集人。歷任台灣藝術史學會理事、文化部古物審議委員、國家文藝獎評審、台新藝術獎國際決審團主席、台北市立美術館諮詢委員與典藏委員、高雄市立美術館典藏委員等。自 1990 年代起發表台灣藝術史論文，曾策劃「檔案轉向：東亞當代藝術與台灣（1960-1989）國際學術研討會」（北美館）、「共再生的記憶：重建台灣藝術史學術研討會」（國美館）等，現正主持文化部「國家藝術檔案與資源體系」等研究計畫。

台灣藝術史在台灣，應作為所有藝術史的基礎。

本研究主要想了解你在貴校開設的台灣藝術史課程的背景、觀察與看法等，以及你在課程教材的配置與安排上的經驗之談；又或若在全球化的今日，台灣藝術史應具有何種角色和任務等等相關問題。（以下筆談）

提問一：可否談談你開設台灣藝術史課程的緣由？（例如：時間、地點對象等等）

答：最早我是在 2002 年左右，於輔仁大學和台藝大兼課時，開設了台灣藝術史的課程。目前我任教的國立台南藝術大學，在 1996 年成立「藝術史與藝術評論研究所」，2003 年成立「藝術史學系」，創系以來規劃有台灣美術史課程。我於 2006 年起，任教藝術史與藝術評論研究所，並支援藝術史學系開授這門台灣美術史及相關課程。2010 年，藝術史學系與「藝術史與藝術評論研究所」合併，由課程委員會決議兩度更改課程名稱，先改為「台灣美術史：水墨、膠彩畫與複合媒材」，又改為「20 世紀藝術專題一：水墨、膠彩畫與複合媒材」。名稱都是由系上其他老師所決定的，授課對象是大二學生。自 2008 年開始，我開設「東亞近現代美術史」、「東亞前衛藝術專題」等課程，今年我則在碩士班開設「臺灣藝術史理論」課程。

提問二：你如何定義「台灣美術」（或稱「台灣藝術」）？台灣藝術史應包含哪些範疇、時期、階段？

答：就你提問的「時期」或「階段」而言，基本上是以線性發展來看。目前學界現有研究成果，可概分為三個主要時期，包含明清時代、日殖時期及戰後至今。三個時期內，再按重要事件轉捩點，或創作媒材蘊含的時代課題，細分為以下幾個範疇：

（1）史前時期與大航海時代

（2）明清時代書畫：浙派、閩習與狂野風格

（3）殖民體制與美術運動：台府展的成立、文化啟蒙與視覺現代性

（4）戰爭期前後：版畫、設計與視覺文化

（5）從畫意派到新興攝影

（6）新藝術運動與現代藝術運動：省展與正統國畫之爭

　（7）複合藝術：戰後新前衛

　（8）鄉土寫實與古蹟保存運動

　（9）美術館時代與替代空間：低限、材質與場域

　（10）當代藝術：裝置、行為藝術、錄像藝術、藝術行動。

提問三：你如何安排教材的內容？你如何選擇課程中介紹的藝術家或作品？

答：以一學期共十八週來說，課程一開始先從文化史與藝術史的視角，對學生導論台灣美術史的學術概況。接著上述九個授課範疇，將視其中涉及的議題複雜度，安排一至三週不等的教材內容。藝術家和作品的選擇，參考自蕭瓊瑞、劉益昌等人著《台灣美術史綱》、蕭瓊瑞《戰後台灣美術史》，以及其他具參考價值的相關期刊論文，或公共電視台發行的 DVD《解放前衛》、《以藝術之名》等。

提問四：台灣藝術史研究學會統整各大專院校台灣、中國及西洋藝術史課程中，統計的結果為台灣藝術史課程僅約占藝術史課程中的 10％，中國藝術史課程 22％、西洋藝術史課程 20％，就這一現象而言，你有什麼看法？

答：此種中西二元論的結構，承襲自清末，已不符當前環境所需。在全球藝術世界（global art world）下的世界藝術史（world art history），更重視各地的在地藝術與全球的連結，因此，台灣藝術史在台灣，應作為所有藝術史的基礎。由於諸多因素，現階段台灣藝術史的人才培育不足，國內美術館亦缺乏適才任用的機制。

提問五：你認為台灣藝術史和我國藝術教育之間的關係？對未來年輕學子的影響？

答：我國的國民基礎教育一直以來「重智育、輕美育」。近期，藝能科老師發起聯署終結「科目歧視」，反映了美術科老師因授課時數過多，長期「疲憊循環」之下不能充足備課，無法提供新穎課程內容的現象，正是缺乏台灣藝術史素養的結果之一。

提問六：有哪些重要的藝術家或藝術事件可以成為台灣藝術史的必要內容？台灣藝術史的過往，有何可觀察的軌跡或特性？現今台灣藝術史研究，你的看法

為何？

答：有許多重要的藝術家仍值得進一步重新詮釋。2014 年，我在《藝術觀點 ACT》第 60 期發表文章中曾提問：台灣藝術史的當代性是什麼？過去我們習稱戰後台灣美術受到美國的強大影響，實際上 80 年代以前台灣透過與戰後日、韓的互動，想像出西方的當代，而非直接、全面的「西化」。因此，台灣最早接觸西方當代藝術的藝術家，都值得我們以亞洲國家作為參照點，勾勒出東亞共同面對的當代性面向。

提問七：台灣藝術史課程和在地／本土文化傳承上的意義為何？

答：50 年代中期，《台北文物》登載王白淵〈台灣美術運動史〉，人類學者陳奇祿於《台大考古人類學刊》發表數篇台灣原住民藝術研究，這兩個例子可視為台灣藝術史研究的發軔。但台灣本地的創作者被陸續發掘，要到 70 年代末《雄獅美術》推出前輩藝術家專輯之時。直到 80 年代末期，才有蕭瓊瑞、黃冬富、顏娟英等學院內的學者，陸續從事台灣藝術史的研究，也開始了藝術史課程在地文化的傳承。

提問八：你對台灣藝術史課程之教育政策、文化政策的期待為何？特別是對於文化部與教育部的政策方面。

答：台灣藝術史研究須進行更多「基礎建設」：從基礎的藝術檔案做起，文化部可設置國家級的藝術檔案中心，可整合修復的需求，建立全國藝術家資料庫。教育部也可在設有台灣藝術史課程專業的藝術大學，成立台灣藝術史研究中心，提供課程所需的基礎研究，培育人才。

提問九：從本土、亞洲與全球視野衡量之，台灣藝術史如何定位與出發？

答：目前學界對戰後台灣藝術作品的敘事，多以形式主義的書寫方法為主，較難形成具有當代性與在地性理論效力的知識體系。如前所述，我在《藝術觀點 ACT》第 60 期嘗試從戰後日本接受西方當代藝術的概念，作為台灣當代藝術歷史的起點與連結之一，來探討當代性在台灣最初的形態與徵候。以此為例，本土、亞洲與全球，都可以是台灣藝術史的一部分。

蕭瓊瑞

蕭瓊瑞，台灣美術史研究者，對台灣美術史整體架構的建立，頗具貢獻，尤善於課題的開發，重要著作有《五月與東方》、《島民‧風俗‧畫》、《圖說台灣美術史》、《台灣美術史綱》、《戰後台灣美術史》、《近代台灣雕塑史》等；作為台灣重要的美術史研究者，蕭瓊瑞向來以嚴謹的史實考證、優美的文筆，和敏銳的圖像解讀能力而知名學界；同時在文化行政、公共藝術、博物館學，以及古物鑑定等方面，均具聲名。曾任台南市文化局首任局長，現任國立成功大學歷史系所教授；開授：「台灣美術史」、「台灣文化與美學」、「藝術史與藝術批評」等課程。曾兼任國立台灣師範大學、國立台北師範學院、國立台南藝術大學、國立台南大學等校。

台灣的藝術史最後要變成自我建構的重要媒介。

廖新田：首先，蕭老師你是如何開始接觸台灣藝術史？你學習台灣藝術史的過程是什麼？

蕭瓊瑞：在我們成長的年代沒有「台灣藝術史」的名稱，只能説我們開始學藝術，接觸藝術史。以我自己對藝術開始有理解，其實是我進入師範學校的那一年，我遇到了王家誠老師，他是一位非常好的老師，影響我一生非常深刻。王老師是一位傳統的讀書人，也曾經在藝專當過助教。我從鄉下地方來，第二年才考進師專，也是那時候開始受王家誠老師的影響。我們師專前幾年都是一般的課程，但他教美術，開始讓我感覺到一個老師他不是在教你畫畫，而是在教你「藝術」。其實當時很多的同仁反對他，認為師專不是培養藝術家，而是要培養一個美術老師，但王老師講了一句非常好的話：「不是一個藝術家怎麼教好美術？沒有一顆藝術家的心靈，怎麼當好一個美術老師？」所以我非常感念他。王老師當初為了逃難，從遼寧跟著爸爸來到台灣，進入台灣師大藝術系。後來與心理系的趙雲老師結婚。趙雲也是我的老師，他們兩位在我求學時代扮演了很重要的角色。王老師帶領我接觸藝術，他從來不教你怎麼畫畫，而是教你怎麼「看畫」。他告訴你印象派怎麼看一棵樹？野獸派、立體派怎麼看？同學有人就問王老師：「我們怎麼畫？」，他説：「那是你的事。」

廖：你怎麼樣從「藝術」接觸到「台灣藝術史」的領域？

蕭：如同前面所提，我們當時沒有「台灣藝術史」的名稱，其實是從西方藝術史的角度開始切入，而且最後還是關心自己該怎麼表現、怎麼去畫。我對台灣藝術史開始有比較明確的認知，是到了師專二、三年級的時候。民國 60 年我進入師範學校，這一年也是《雄獅美術》創刊，「新潮文庫」開始發行，

所以我是跟著《雄獅美術》和「新潮文庫」一起長大的。

　　「新潮文庫」從《羅素論文選》，到佛洛依德的《夢的解析》等一路上來，再加上我是基督徒，透過《聖經》對西方接觸相對比較多。到了二、三年級剛好是台灣現代繪畫運動收尾的時間點，很多東西都開始出來，像是劉國松、莊喆也已經到達鳴金擊鼓、重新反省的階段。我讀了他們的文集，心中有些疑問，不管是「中國現代畫」或者「現代中國畫」等等，感覺都講不清楚？它應該是可以被講得更清楚一些才是，我便有了整理他們的思想的念頭。

廖：當時就有在思考這些事情為什麼講不清楚？

蕭：我那時還沒有所謂的「研究」，只是一些想法，在我們的年代，還有五四的餘韻，存有一種對新文化、或是對中國文化復興的憧憬。但我覺得那個自認是文化復興的時代所產生的言論，對我來說還很模糊，我覺得我應該可以把它講得更清楚。於是我就開始蒐集相關資料，後來也選了美勞組，並成為《雄獅美術》的永久訂戶。我當時並沒有特別關注台灣藝術，但是《雄獅美術》的創刊其實就是本土藝術落實的開始。我記得我拿到的時候非常珍惜，第一期是一本淺綠色的封面，主角是維納斯。但是後來覺得一期一期的收藏沒有用，我應該把它歸類，所以就把它拆開、整理。這個「歸類」的動作，也許就是研究的開端吧！

廖：我也回想到我在師專的時候，每一個寢室都會訂兩份報紙，對藝術有興趣，找藝術的剪報；而對文學有興趣的，會搶文學的剪報。我那時候也是剪貼成一本一本的，其實就是類似「分類」的動作。

蕭：但我後來為了「歸類」付出很大的代價，因為我們受到剪報觀念的影響，只

172

知道要把同類的放在一起，卻沒有註明是第幾期。所以最後要用的時候，還要花費很大心力去查文章到底是第幾期？哪一年的？那時比較沒有研究的概念。後來到了四、五年級的時候，大家開始會去關心什麼叫做「有特色的現代中國畫」。但不久我就畢業了。畢業後當兵是另一回事，我其實也非常喜愛文學，所以寫了很多的詩，但始終還沒有想到要寫一篇藝術的論文。等到我當兵結束回到澎湖，那是我的故鄉，當時有一個地方報社「建國日報社」，辦了一個民初以來的國畫大師的系列展覽，包含張大千、黃君璧、溥心畬等，我就開始為他們每個人寫簡介，並連載在《建國日報》上，這應是我最早的一批藝術文字。在澎湖教書的日子，我做了兩件事情，一是先把一些單篇 的文章分類，貼在大張的月曆紙上。之所以要這樣做是因為要去剪的小小 的，再貼在一本裡會很厚。而且貼在一起後會很難分開，貼的時候好像很有順序，但是如果想要把某篇移到其他地方時就會很不方便。第二件事情，我用一本本子開始做年表，以年做單位，還有月、日，就像「歷史上的今天」。現在回想起來，對我來說還有點意思。我紀錄的都是跟美術較有關的，經過整理，就可以看到一些事件與事件、甚至人物跟人物之間的關係。那時候我還沒有學歷史，但我好像有點研究開端的意味，雖然那時我也不知道什麼叫「研究方法」。這些都可以算是我開始接觸藝術研究的過程，開始有收集跟書寫的動作。我說當時沒有台灣藝術史的概念，但是針對張大千這些創作者，我那時確實是從一個比較中國的概念開始撰寫藝術相關的文章。我進入師範的時間是 1971 年，《雄獅美術》創刊，1976 年畢業，畢業前一年，《藝術家》也創刊了。所以我生命裡頭跟台灣藝術史似乎還是有點緣分。我們雖然沒有經歷真正文藝復興的時代，但是我們經歷由本土企業支

持的《雄獅美術》。到了《藝術家》創刊，謝里法開始連載《日據時代台灣美術運動史》，集結出版則是 1978 年。這當中，所謂的「台灣藝術史」相關歷史事件的建構，已經開始了。這段時間，剛好是我從校門出來，先是當兵然後回到澎湖，我覺得彼此的情況都有所連結。謝老師的貢獻很大，也是我們真正接觸台灣藝術史的過程。

廖：雖然當時「台灣藝術史」沒有很明顯的定義，可是對於那時的年輕人來講，一份藝術刊物的發行就可以是啟發，或者說奠定後來「台灣藝術史」的發展。所以它其實不止是一份藝術刊物，它是藝術的連載，是一個啟發點。

蕭：藝術刊物幾乎是另外一個學校，我後來做陳澄波的研究，才發現他是東京美術學校畢業固然是重要，但是只有東美培養不出一個陳澄波，而是東京的社會培養出了陳澄波。那麼多的展覽、雜誌，而且他還收集最完整的帝展的畫卡，因為他當時還買不起畫冊呢！後來有日本的學者說：「怎麼會有台灣的人收集這麼完整的畫卡！」收集畫卡就是當時陳澄波學習的過程跟管道。

廖：你開設台灣藝術史課程的動機、目的跟意義，以及對象是誰？什麼時候開始開的？

蕭：我自己在小學教了幾年，在澎湖兩年，娶了太太後就回到台南。在這之前我熱心於兒童美術，我還記得我有參與板橋研習營國小教材教法的編寫，我製作的「阿古叔叔的遊戲屋」還得過全國第一名！現在上網都還有資料留存。會做這個的原因是因為我不相信美術設計或是室內設計，一個人搬進新的房子，一定有很多老家具，怎麼全部都是新家具？所以我就去做了很多家具，提供一個空間由小朋友去擺設。我的想法是你必須把某個既定的元素帶入。

廖：這種想法很先進！

蕭：兒童美術是我當時最關心的領域。兩年之後，我到南師附小，我非常感謝當年的老師甘夢龍，當時他在附小當校長。他想發展兒童美術，於是排除很多難關，特別聘我到附小。校長很愛護我，我在那邊也過得非常愉快，我們結合南部七縣市做了很多教學觀摩性質的展覽。對我來說，兒童美術是台灣美術的一部分，我曾經是最關心這一塊的人。而且我不相信自由創作，我相信創作要不自由才會發生。你叫小朋友自由創作，他創作不來，但我如果給你一些條件：小朋友，你選出五個你最討厭的色彩。他一定選咖啡色、藍色、黑色等，再叫他用這些最討厭的色彩去畫一個你最喜歡的人。我覺得就會有創意！有時候，我也會規定小朋友：你畫一個人，不可以先畫他的頭形，要先畫他的鼻子，由內往外畫，順序顛倒，就會有意想不到的效果。自己覺得那時候還真是偉大呢！把自由創作的意義重新解構！因為自由畫教學是受到日本的影響，但其實很多很有意思的兒童畫都是假造出來的，都是指導過度的，我稱這些是「兒童趣味畫」，誇大兒童可能的想法。我不喜歡這樣，比較喜歡自己的創造。另外，因為我們是實驗小學，常常有人來參觀我的教學，所以那時我就想：一定要寫一本關於兒童美術教材的書，但到現在還沒寫出來。是因為有一天我到台北參觀，發現有一些人也是這樣的教法，我就覺得自己不偉大了，也就不想做了。後來我進入成大夜間部進修，開始讀歷史系，才發現怎麼會有這麼偉大的學問！它讓我把以前認為混亂的、沒有邏輯的東西，變得有條理。我開始知道歷史不是一門固定的知識，而是一種處理知識的方法！開始交報告後，不管是哪一個課程，我都是選美術。宋史我就寫宋代畫院；文藝復興，我就寫文藝復興的藝術；清史就寫清代的宮廷繪畫。搞到最後，全成大歷史系的老師都知道上到美術，就可以叫蕭瓊瑞來

教，所以到最後我就真的留在成大歷史系教學了。

廖：歷史系裡面的繪畫史專家。

蕭：反正是藝術史就找我。其實每一個課程都會跟藝術扯上關係，因為每個時代一定會有藝術，而且沒有辦法把它脫離出來講。我們學美術的，只要有歷史的背景知識就可以有好的瞭解與討論。後來我想考研究所，但我媽媽非常擔心，她認為安安穩穩當老師就好，而且也娶妻生子了。之後，又發現我可以以同等學歷去考台大的研究所，因為台大歷史研究所設有一個藝術史組，跟故宮合作，一年招考兩個名額。當時我想：應該沒有人考得過我，因為讀歷史的人，美術拼不過我；讀美術的人歷史拼不過我，所以我一定考得上！

廖：有道理啊！

蕭：其實你也可以倒過來說：讀歷史，我拼不過歷史系，讀美術，拼不過美術系。但因為我的歷史，每學期都是第一名，就會自認說我贏你們，不會有人有像我這樣的背景，想想還真幼稚。我後來就以同等學歷報考台大，結果我的成績比最低錄取分數還高 25 分。當初我媽媽不希望我考上，但她又祈禱我能夠考上，我就說一切交給上帝。沒想到我的成績比最低錄取分數（就是第二名）還高 25 分，卻不被錄取。因為以同等學歷報考者，要加考一科「史學與史料」，全文學院只有我一個考生，只要 40 分就通過，但不計入總分，結果我只得了 28 分，而我的中國藝術史是 92 分。上帝的安排，真是奇妙。母親一則高興，一則失望。我只好安慰她：說不定明年成大就設一個研究所讓我唸。成大文學院之前是沒有研究所的，但第二年就真的增設歷史語言研究所，所以我就把教職辭掉，準備去當一個專業的研究生。沒想到我 7 月辭掉小學教職，8 月成大就希望我去當助教，持續到今天。所以談到

美術史的開設，是我從學生時代就準備要做的事情，之後讀了研究所繼續鑽研。我那時關心一個議題──利瑪竇怎樣把「寫實」的概念帶到中國？我寫過一篇文章叫〈利瑪竇來華傳教策略考〉。但是後來我們院長兼所長的黃永武教授反對，他認為這個不是學問，而且沒有人能夠指導我。就這樣子拖了大概一年多。有一天楚戈來學校演講，他和黃院長是好朋友，黃院長很高興的對我說：楚戈，也就是袁德星老師可以指導我。就這樣，我成了楚戈老師的指導生。另一位指導則是專長中國藝術史的莊申老師。等到論文快完成的時候，我也就很快地從助教升為講師了，也開始開設台灣美術史課程。

廖：你如何定義台灣美術／台灣藝術？台灣藝術史應該包含哪些範疇、時期、階段或其它要素？

蕭：這些東西一定是越到最後越清楚。在我開始做的時候是以「五月」、「東方」兩畫會為主軸，也因此，有些人把我認定為統派的，認為我的研究都只關注外省人。但因為我當時研究的標題是──中國美術現代化運動在戰後台灣的發展，也關注民國以來美術學校的興起等議題。我是想要解釋「五月」、「東方」之所以成立，是因為台灣沒有專門的美術學校，而中國大陸有，所以中國的新興藝術思潮是透過專業的美術學校來推動，而傳統的文人畫家，則組成聯誼性的畫會。但台灣剛好倒反，從日據時期以來，台灣沒有專業的美術學校，而是以畫會為主導。一直到戰後還是沒有專業美術學校，師大不算，它是師範學校。所以戰後才會出現「五月」、「東方」，這些以畫會為推動革新思想的團體。在我研究戰後美術的同時，我也回頭寫了很多日據時代前輩畫家，更開始進行一些民間藝術的瞭解，像是我很早就開始從事門神彩繪匠師的調查。我的研究看似分歧，但其實我是刻意擴大我關注的議題，

因為我從一開始就有意體系性地建構一套台灣美術史。像我就很喜歡胡適，看起來好像沒什麼學問。他被發表為中央研究院院長的時候，胡秋原等人還公開批評他既不懂得中國，也不懂得西方。但胡適的偉大就是「但開風氣不為師」！我當時希望可以設計一個架構，討論不同面向的藝術議題，「五月」、「東方」只是其中一個脈絡。後來林瑞明老師給了我幾張「台灣番社采風圖」，也都成為我升等研究的論文。此外，我也涉及考古文物和原住民。基本上我希望先把研究的範圍擴大，之後再納入歷史的進程。我們學歷史的人，經常是在找歷史的變點，在當中形成一個研究者所認知的「變」的脈絡。

廖：看得出來蕭老師在思考台灣藝術史的時候，不是緊守於什麼叫做藝術，而是問：「哪些可能是藝術？」像是加法一樣地慢慢加進來、擴大。像我們有時候在定義藝術的時候，反而好像會把某些東西給排除掉。

蕭：像傳統藝術，稱畫大教堂的米開朗基羅是偉大的藝術家，但畫廟宇的人卻說他是畫工，其實是很不公平的。有的時候我們已經對藝術有某種定義，像早期對藝評也有某種定義，而認為我們沒有藝評。我記得有一次跟 John Clark（姜苦樂）一起參加座談會，某位老師拿了一本法國藝評史，陳述藝評總共可分成幾種。John Clark 問了一句很有趣的話：「你們一直在說法國人怎麼做批評，你們台灣人到底怎麼批評？」我們應該要有自己批評的方法嘛！楚戈老師跟我講，他有時候受迫寫很多文章，但可能作品實在是畫得不怎麼樣，所以他就從五千年前的水墨談起，談到創作者時剛好結束。當然不批評也是一種批評。所以其實你講得很對，教育是一種傳承，並不僅限於學校之內。

廖：請問蕭老師如何安排教材的內容？怎麼樣選擇你要介紹的藝術家作品？在教法上有沒有特殊的設計？

蕭：我的課程分上、下學期各兩小時，每學期十八週。第一個學期，我會先讓他們了解台灣美術的整體概念，上學期講到明清，日據時代以後到當代則是下學期。就明清以前的部分，我會分做幾個階段，一個是史前考古跟原住民，另一個階段就是明清的文人與民間，像是書畫、剛剛提到的〈八景圖〉、〈采風圖〉等。之後我會請學生分組報告，並要求他們做統合、整體的分析，像是明清的生活工藝或是宗教藝術這些比較大的題目。我上課的時候，不會特別談單一的畫家，而是去談每個時代段落跟特點。下學期開始討論新美術運動，從雕塑的黃土水，到新美術運動中的西洋畫、東洋畫等，基本上都由我來講課。等到戰後的階段，我將它分作九個主題讓學生去報告，像是社會寫實主義等等，他們要去了解什麼叫社會寫實主義？什麼是左翼畫家？台灣如何從聖戰美術轉為社會關懷等等。而且我會規定一個組裡面同一個系的不可以超過三個，學生們透過自我學習、不同科系的碰撞，報告起來都很精彩，有時候連我都被感動。後來我發現每個學生學的最多、印象最深的，其實就是他參與報告的那一組題目。但其他組可能就沒事幹，所以我規定學生只要發言就加兩分，大家就拼命發言。我在師範求學的階段，曾經讀到一篇文章，說：很會上課的老師就是要少講話。所以我知道讓學生來說，這會激起其他學生思考——他講的是真的嗎？這樣的效果會比較好。有懷疑就會去思辨，不然學生全部都被我說服了，反而沒有收穫。另外，我還認為一定要有教科書，不能什麼都沒有。我考試也很簡單，就考圖片。我有幾百張的圖片一直播放，看誰寫得最多，你只要告訴我這張圖片是什麼？有什麼意

義？學生要有辨別圖像的能力，這些圖片都會在課本裡面。

廖：這個很有意思，因為畢竟藝術史是視覺、圖像的歷史，所以也要訓練學生有圖像辨別的能力。用眼睛、視覺去看更多的事情。

蕭：另外我每年一定會有兩次的校外教學，教書將近四十年了，但到現在都還是這樣。例如第一學期談史前，我們就去台東史前博物館跟卑南的史前公園去體會，還有瑪家文化園區看台灣原住民的舞蹈、文物等。下學期則是北台之旅：國美館、三義木雕博物館、台北當代館、北美館、鶯歌陶瓷館，或是歷史博物館和故宮。每次出去都會兩天。

廖：其實教台灣藝術史最大的好處就是在它在這一塊土地上，我們可以看到最現成的東西。但如果要講西洋藝術史，就只能打幻燈片，有看不到原作的缺點。

蕭：所以他們本來只在書上讀到，之後帶到國美館看原作，感動會很大。再來想談一下教材的問題，因為它牽涉到課本，也就是《台灣美術史綱》的問題了。我寫《台灣美術史綱》是非常早的，這跟張振宇有一點點關係。他當年任北美館館長，策了一個「台灣主體性」的展覽，但那時候其實並沒有找我，他們原本是找另一位老師，想要架構一套台灣美術史的「系譜與檔案」的展覽。等到只剩一個月要開展了，張振宇卻下台了；同時，大家決定不了要放誰的作品。因為要放誰、不放誰都不對，就要開天窗了，只好打電話給我。我也不去計較說為什麼一開始不找我，因為這就是我一直想做的事。當天我就把資料準備好，第二天馬上到台北，請美術館開闢一間研究室。先找來做考古學的臧振華院士，請他幫忙劃定史前的歷史階段，並開始找圖片，從史前一路講起。因為當時美術館都從日據時代講起，頂多三百年，等到我

把時空拉到一定程度的時候，所有的人物就不見了，只剩下事件跟階段。所以每個階段都有一些圖片，全部不展原作，用電腦輸出。電腦在那時還很粗糙，或許很多人看了沒什麼感覺，只有陸蓉之問我：「用土地做中心是對的嗎？」但是有一個人很感動，那個人就是何政廣，他說想要出版這些東西。

廖：你當時這一檔「系譜與檔案」的展覽，恐怕是台灣最早將台灣藝術史納入史前、原住民還有考古的階段。

蕭：以往不管是謝里法老師或林惺嶽老師，其實他們都沒有特別納進來，但他們是開拓者。我會想到要講考古，是因為我出身歷史系，而且很早就已經是用這樣的方式在上課了，這個展覽只是第一次公開展示。之後，何政廣希望可以出版，但因為這是北美館的展覽，所以我又再另外規劃了一套《台灣美術史綱》給他，還拿去申請文建會，並通過補助。我本來希望我能從頭寫到尾，但文建會希望能大家分段寫。可見他們沒讀過錢穆的書，錢穆的《國史大綱》是中國的第一部通史，以前只有二十五史、二十二史、朝代史、國別史。錢穆後來被請到北京大學教書，他發現沒有人可以教一整部通史，所以以斷代的方式來上，像是先秦史、中古史之類的。他說：「你們上了『歷史』，但沒有上到『通史』」。通者，一以貫之，是一個人從頭講到尾。因此我就覺得應該全部都由我來寫。最後，至少大綱是由我來列的，全書三分之二是由我寫，史前找劉益昌，原住民另找高業榮，近代建築則找傅朝卿，逐步把每一章節給完成。後來文建會某位副主委只問了一句話：「中華民國不出版中國美術史，出版什麼台灣美術史？」這個計畫就這麼卡住了。之後政權轉換，陳郁秀主委還開了記者會提到這個出版計畫，不過，一拖再拖，一直到 2009 年，才正式出版。

廖：所以當我們講到歷史或通史的時候，文字表面的意思是通通有。但是其實從蕭老師的觀點來看──是一以貫之，因而決定架構應是如何？

蕭：「吾道一以貫之」，通史就是要有一個大的架構，但背後所隱含的是對於歷史材料的篩選、價值的選擇、方向的確定等等，就是「史觀」。我寫五月、東方時很多人不能理解，甚至有人說你都是材料的堆積，但其實要選哪一項材料是由我來決定。

廖：「選擇」其實就是歷史學家很重要的一環。

蕭：所以最後看不到歷史學家，但是歷史學家卻創造出了歷史。

廖：其實我們現在有很多年輕學者，或是藝術書寫的人，他們會比較注重一些詮釋詞、形容詞，還有一些花俏的語詞來建立論述，但他忘了說歷史的事實，歷史事實跟自身詮釋兩邊要有一個平衡點。

蕭：它是一個對話的關係。

廖：我們台灣藝術史研究學會曾經做過一個統計，發現在過去三年中台灣大專院校美術科系裡關於藝術史的課程，台灣藝術史只占 10%，中國藝術史占 22%，西洋藝術史占 20%。如果從藝術生態的角度而言，這樣的統計結果你有什麼看法？

蕭：當然這看起來並不正常。我們歷史系也面對這個問題，我們早期的課程結構是中國史占最多，再來是西洋史。西洋史的意義是很廣泛的，包括東南亞史、東北亞史，其實就是外國史，最後才出現台灣史。我個人不談這個問題，我回頭談另外一個問題──如果沒有西洋美術史或是中國美術史的背景或理解，也是無法談台灣美術史的。我個人是贊成有不同的課程，至於占多少分量？就是課程規劃的智慧了。因為台灣就算從史前再怎麼講三到五萬

年，是不是真的已經累積足夠的內容或論題可以去發展？也是可以討論的，因此。我認為在初期不一定要到達完全均衡，但是一定要有。我認為對西洋美術史中的現代藝術相關概念的了解，其實就是一把打開台灣藝術詮釋很重要的鑰匙。就好像學中醫的人，沒有西醫的基礎，你就無法把中醫科學讀好。所以我在訓練我的學生時，討論原住民時，你不要一直跟我說這是卑南、或是他的編法如何？這些在人類學或是物質文化裡重要，但我只問：這件文物看起來怎麼樣？你要用現代的美學眼光、形式的角度去看，你就會看到他當中造型的美感特色。這個如果沒有，美術史無法繼續往下談。

廖：蕭老師的想法開啟一個新的觀點——即便台灣藝術史占的比例不高，但是西洋藝術史與中國、台灣一樣，包含所有西方，美國、歐洲等各個地方，其實都是小小的一部分。中國歷史也是，也是台灣歷史的一部分。所以說，台灣藝術史的比例雖然不高，且量也沒有那麼大的情況之下，台灣藝術史還是有發展的空間？

蕭：上課的方法有效比較重要，而不是只討論占的比例有多少。

廖：但是至少要有，沒有的話連談都沒得談。

蕭：當然，以現在的比例來說還是太少，但是我更關懷它的效率——上課的人到底上對了還是沒上對？

廖：就是專業者——專業教師跟專業教材教法的安排比較重要。

蕭：這的確是最重要的。我從歷史來講，中國光一個宰相制度就是一個專史。但是台灣在台灣史的本身，目前都還沒有累積出這種制度上的討論，所以我們不能只計較比例的問題。

廖：剛剛蕭老師提到西洋藝術史、中國藝術史是開啟台灣藝術史的一把必要的鑰

匙。是從一個外面的角度來談，也就是在跟西洋藝術史、中國藝術史彼此了解的情況之下，台灣藝術史才能夠變得重要。你認為台灣藝術史和我國藝術教育之間的關係，對未來我們大專學生有沒有什麼影響？

蕭：影響當然非常大！我常年演講做推廣，但我更重視寫作。我現在每年有機會去跟準備要出國門的年輕外交領事人員講台灣美術史。台灣的藝術史最後要變成自我建構的重要媒介，我希望可以培養他們一個信念──大哉台灣，你如果知道黃土水、陳澄波，出去就不會覺得矮人一截，知道自己在為誰而戰？非常重要。前一陣子將藝術課程改成人文與藝術的方向是對的，但誰能夠來教人文藝術呢？很多美術老師根本沒有人文思考，沒有辦法教，還把音樂搞在一起，很荒謬。沒有人文思考，藝術就枯掉、窄化掉，甚至僵化了，徒具形式。藝術當然重要，但前提是要掛在人文的中軸線上，沒有人文，藝術只有功利的目的。像是〈蒙娜麗莎〉為什麼微笑？我發覺幾乎沒有人可以講清楚。為什麼？因為人類文明當中，蒙娜麗莎的微笑是第一個深入到人的內心，把握住情緒要發未發之際的臨界點之上的人文思維。大笑是一種表情，微笑則是一種情緒。

廖：我覺得蕭老師在台灣藝術史或藝術史的教學重點，是讓藝術重回到人的生命與生活經驗裡，強調藝術跟我們作為「人」是很有關係的。

蕭：藝術跟你的存在、你的主體是密切相關的。

廖：你對台灣藝術史課程的教育政策、文化政策有沒有期待？特別是對文化部、教育部的政策方面？

蕭：我從來不管人家的政策。因為與其去管教育部怎麼樣，不如我先把它做好。但老實說，如果教育部或是文化部願意來面對這件事情，可能也做不好。因

為藝術只要一被體制化，就失去生命。我現在期待的是民間能有一股強大的力量，激發藝術的落實。台灣的民主能夠走到今天，也不是政府的功勞啊！

廖：民間的力量與功勞，中產階級的力量很重要。

蕭：最重要的還是有很多團體去關懷、推動。政府當然不是不需要存在，有時我甚至開玩笑，其實教育部是可以廢掉，你知道嗎？像是美國就沒有教育部。教育部要知道自己的本分在哪裡。像是之前五大核心課程，美學是其中一塊，很多委員都搞不清楚怎麼去實施，竟然還叫全國的大學都去提案，但最後打掉很多提案又不給人獎助，浪費很多人力。其實可以不用搞成這樣，我們用五年的時間扎扎實實地來做一個美學的落實，才是真的。

廖：也許在文化政策上面必須要有「臂距原則」，政府的角色就是給出你得不到的資源，但不要去介入專業。不過經常會出現一種狀況──我掌握資源，同時掌握方向。

蕭：像我就是不申請國科會，才能做台灣美術史啊！幾年前我做台灣美術史，他們把我看成笑話。但我為什麼研究還要你先同意？我希望教育部要越來越知道自己的極限在哪裡，在體制上去做加分的動作。但教育部現在的功能好像就是在監督而已，而非信任。如果我這麼看重政策，我今天就不會做台灣美術史了，因為配合政策就好，因為配合政策就好。現在回頭看，我們做的這個東西，事實上證明它是重要的。教育部不能說官方認為重要才開始來重視，要檢討過去的機制到底發生了什麼問題？從運作模式開始去做反省，而不是只有政策的內容而已。否則明天再換個政黨執政，全部又重來一次，這樣豈不完蛋了嗎？

廖：除了政治權力的角逐以外，背後還有一個更大的運作模式問題──我們台灣

的文化，台灣的價值，台灣的美學到底是什麼？這個或許多多少少可以超越黨派的。第十一個問題，台灣藝術史如果從本土亞洲與全球化角度來看，如何定位跟出發？剛剛蕭老師已經有談到比例、內容等其實不必多，但是必須精且有效是比較好的。

蕭：有效率是重要的，就好像我們有多少的必修課，有沒有真正達到必修的價值？不管是美術甚至是整個國家，我們都太在意去爭取人家的認同。事實上，首先把自己的架構建立起來，本土建立了，才有全球化的條件。我們長期討論全球化的議題，當然有它一定的意義，但是捨本逐末太多的時候，都是白談的。如果連自己的家、有多少寶貝都不認識，而老講說別人有多少，是很諷刺的狀況。

廖：作為一位台灣藝術史教學的老師，你最憂心的是什麼？你認為最有希望的是什麼？有沒有可以改善或者覺得可以期待的地方？

蕭：作為一個台灣藝術史的教學者，我最擔心有一天我的熱忱不見了。我教了四十年的書，上學期是有史以來第一次一個學生也沒有被當掉。我因此反省：是不是我比較老了？變成 all past 的老師了？後來我發現：應是我越來越認真教學了！因為我擔心我沒有教好，所以我還在考慮下學期開始，我除了提前半小時過去，我要不要站在教室門口，跟每一個來的同學握手，跟他們說：「謝謝你修我的課」，但又怕給他們太大的壓力。有人說：現在的學生都不讀書了。這當然，因為他們都在打電腦啊！打電腦會輸給讀書嗎？有的時代打電腦，有的時代讀書，有的時代還打仗呢！所以不用太為學生煩惱。回到老師身上，我們太多老師對學生不尊重，對他們沒有真正的愛心。很多人說：蕭老師是名嘴，但我說我不是名嘴，我是老師。名嘴可以自己講

得很高興，但老師看到你睡覺，就會過來把你叫醒；因為你修了我的課，我不可以讓你睡覺，免得我對不起你。

廖：這讓我想到，當一個老師，假設學生學習狀況不良，不能一味地歸因在學生身上，而忘了是不是老師因教學不好導致學生學習不佳？

蕭：很多人就覺得他的學問很好，只是不會教書。那他就應該到中研院去，教書是讓你領鐘點費很重要的條件，你不會教書還敢講出來？羞恥都來不及啊！

廖：連解惑的能力都沒有。最後一個問題，你有沒有什麼補充其它相關的看法跟建議？

蕭：沒有補充，但是我要感謝你們給我這個機會，不是訪問而已，還會有逐字稿。我一輩子沒有機會把我的想法用聊天的方式講出來，還有人幫我記錄、整理出來，我覺得這是我的榮幸。所有老師教的東西一定是他所信仰的。如果是你信仰的，請做出成績，學生才會尊敬你，你才能覺得對得起自己。我不相信有一個能夠教得很好的老師，他是沒有學問的。因為老實講，很多名嘴就是這樣，表面上看起來講的很有內容，但整理出來沒有內容。我尊重名嘴，但不要誤把名嘴當學者，這是兩回事。所以我痛恨人家說蕭老師你口才很好，我喜歡人家說：「蕭老師我覺得你講得滿好的，因為你很有思想。」一句話講得讓你有感動，是因為他邏輯好、具有啟發性，而不是講得很流利，我又不是在繞口令。

廖：背後的 passion 才是重點。今天謝謝蕭老師接受我們的訪談，我覺得內容相當豐富、有啟發性。

賴明珠

賴明珠，現任台灣藝術史研究學會理事。曾任國立台灣藝術大學美術學系及中原大學室內設計系兼任副教授。研究專長為台灣美術史、視覺圖像學、台灣原住民藝術與台灣女性藝術。著有《流轉的符號女性：戰前台灣女性圖像藝術》、《日治時期台灣東洋畫壇的麒麟兒——大溪畫家呂鐵州》與《日治時期桃園地區的美術發展》等。期刊論文有〈十九世紀至二十世紀前葉竹塹地區的藝術鑑賞與贊助活動——以鄭、林兩家為分析中心〉、〈近代日本關西畫壇與台灣美術家——一九一〇至四〇年代〉、〈林占梅的書畫藝術世界——以「潛園琴餘草」為主要分析依據〉、〈日治時期的「地方色彩」理念——以鹽月桃甫及石川欽一郎對「地方色彩」理念的詮釋為例〉、〈閨秀畫家筆下的圖像意涵〉與〈女性藝術家的角色定位與社會限制——談三、四〇年代台灣樹林黃氏姊妹的繪畫活動〉等。

要改變整個台灣藝術史生態圈，應該從基礎教育就要開始。

廖新田：我們這一次主題是台灣大專院校藝術史課程的調查，主要的目的是希望
能夠透過在大學裡面開設的相關台灣藝術史課程老師的經驗，來了解一些關
於台灣藝術史課程在大學裡面的情況。首先請問賴老師是如何開始接觸台灣
藝術史，妳學習台灣藝術史的過程是什麼？

賴明珠：我想我最早接觸應該說是中國藝術史，因為在以前大學的時候，那時候
李霖燦老師，在台大有開中國藝術賞析的課。後來去報考國家博物館人員考
試的時候，那時候也要求要看的都是中國藝術史，器物史，繪畫史之類的。
開始接觸台灣藝術史應該是因為進入台北市立美術館工作的時候。那時，因
為美術館開館時也辦過台灣前輩藝術家展覽，同時館內也鼓勵公務人員自行
撰寫關於台灣前輩藝術家的報告，可以提報給市政府。我記得寫了兩個，一
個是陳德旺，一個是金潤作，去家屬那邊做訪談。寫小篇的台灣美術史文
章，應該說是這樣子開始自我練習。

　　真正把台灣藝術史當做一個學術論文來做研究，是因為到英國愛丁堡大
學留學，那時候碩論的題目訂為「日治時期東洋繪畫的發展」。為什麼會選
這個題目？因為我離開美術館的前半年，有接觸郭雪湖家屬，當時館方幫他
籌辦回顧展。由於這樣的機緣，所以就有機會接觸關於台灣東洋畫家們的創
作。那時候選擇論文題目，就是以日治時期東洋畫發展作研究。大致上我學
習台灣藝術史的過程就是這樣子的。

廖：從美術館裡面的實際經驗、接觸發展中來？

賴：對。應該說是美術館給我一個實際去跟藝術家家屬接觸，學習怎麼用田野調
查的方式去研究個別藝術家的生命史，就這樣子開始。

廖：這個也很有趣的，我們訪問過幾位老師，他們進入台灣藝術史教學跟研究的

路徑都很不一樣。比如蕭瓊瑞老師是從報章雜誌，還有藝術家跟《雄獅美術》開始。有的人到國外去尋找題目，像賴老師其實就是通過在美術館的經驗，把這個經驗轉換成學習。所以很多其實大部分接觸台灣藝術史，或者説進入藝術史這個課程這個領域，跟進入中國藝術史西洋藝術史的理念很不一樣，後兩者通常都是有一個正式的課程，然後有學位。可是我們進入台灣藝術史的研究，每個人的路徑跟方式其實相對於這兩者主流是非常不正式的。

賴：學校的課程並沒有這方面課程。

廖：可否請妳談談開設台灣藝術史課程的原由，還有動機、目的跟意義，也順便談一下時間、地點，開課的對象是誰？

賴：我記得我是 1989 年跟我先生到愛丁堡大學，然後我後來大概是從 1991 年開始進愛丁堡大學的東亞研究所唸學位。我在 1993 年夏天回來台灣，1994 年開始在中原大學室內設計系，開授台灣藝術史相關的課程。因為中原大學的規定，上、下學期的課程名稱要不同，所以我原本想開台灣藝術史的課程，上、下學期連貫起來，可是因為學校規定不行。我上學期是開「台灣美術賞析」，下學期開「台灣藝術社會與文化」，反正就是把名稱區別開來，可是內容還是有連貫性。2008 年到台藝大美術系開「台灣藝術史」的課。我把課程設定上學期教三度立體藝術，包括原住民手工藝、傳統工藝及現代雕塑，下學期是平面繪畫方面，上、下學期分開作一個區別。之後，我又慢慢調整，統一以年代順序來教，沒有再把它分成立體的跟平面的兩個項目來授課。會開台灣藝術史相關的課程，就是因為自己的碩士論文研究的題目是關於日治時期的東洋畫。回到台灣之後慢慢又開始有其它的機會，比如説去做日治時期台灣女性藝術的研究，範圍也逐步擴大。因為要上課，而上課的

內容當然也就不會只限制在自己的研究，會把它變成比較像是一個台灣藝術史有時代順序、有各種不同面向的課程安排跟設計。中原的時候因為上學期是在室內設計系，所以是以室內設計系的學生為主，下學期被放到通識課程，通識課程向全校開放，包括理工學院、設計學院的學生都有。到了台藝大來教因為是必修，所以它主要是以美術系學生為主，不過也有少數幾位是外系來選修。

廖：妳怎麼樣定義什麼是台灣美術和台灣藝術？妳覺得如果要開一門台灣藝術史的課程，或者台灣藝術史，應該包含哪些範疇，時期、階段或者其它要素才稱之為叫做「台灣藝術史」？

賴：我從在中原教台灣美術課程的時候，就考慮到台灣是一個多元族群，多元文化融合的美術發展歷史。所以我的課程結構，就設計成包括原住民藝術、清朝時期漢人藝術、日治時期藝術，以及戰後藝術。分成四個範疇，當然就有四個時期研究及介紹的內容。比如說像原住民藝術部分，因為原住民，當代原著名的藝術還在發展當中，所以我在介紹原住民藝術的時候，除了介紹傳統原住民的藝術，也會把當代原住民的藝術帶進來，甚至也會帶學生去參觀原住民藝術家的工作室。

廖：在教學的時候台灣藝術史裡面應該包含哪些要素？

賴：主要是從更廣泛的意義來定義的話，藝術史包含很多。比如說在中原室內設計系，設計學院裡面也有建築系，基本上我會認為，建築史是很專門的一個學科，建築史部分所教學，建築系那邊有在教。我教美術史畢竟跟建築史有滿大區分的，所以我不會涉入那個部分。我主要還是偏重視覺藝術、工藝或攝影藝術等的介紹。雕塑的部分，屬於立體的也都會包含進來。

廖：一般來講其實還是屬於所謂的藝術創作，就是有創作者，有特定的風格。如果時間時期的話，按照主題來分，因為每個主題有不同的風格。

賴：你剛剛提到史前，史前跟原住民的藝術還是不一樣。因為史前的藝術是考古學他們所挖掘出來的，人類死前留下來的屬於人工創造出來的工藝品，那個部分其實我在台藝大教的時候，後來也把它納進來。可是學生反應好像不是那麼的喜歡，因為他們是當代藝術創作者，未來的創作者，他們對於那麼遙遠的史前藝術興趣並不高。雖然我極想要介紹，因為史前藝術有很多精彩的，比如説像玉，那一類的東西都很有意思，不過就是通常課程就一堂課就帶過去，就沒有辦法，那個真的要介紹起來的話其實可以變成專門的一門學科。

廖：史前藝術它畢竟已經不存在，所以它的文化型態，藝術存在的型態有點像是沉滯的，死的。就是它已經定在那裡，但是原住民藝術有它的後代。不斷的在傳承過去先人的東西。所以比如説古調的傳唱，衣服的服飾，所以它有點像 living art。第四個問題，妳如何安排教材的內容，比如説要如何選擇課程所要介紹的藝術家或作品，有沒有哪一種教學方法為主，優先安排？

賴：台灣藝術史以前是屬於邊緣，不是主流研究的範疇，其實很多資料，或者説很多藝術家出來，有點像出土一樣，慢慢被挖掘，慢慢被論述才浮上檯面來。當然我們在教學的時候，就是會選擇每個時期的藝術家，經過歲月的錘鍊沉澱之後。一定有相當代表性的，可以代表那個時代的藝術家，我們在課堂裡面，在藝術史裡面就會去介紹她們／他們，所以説課程的安排還是會以時代的脈絡，這個藝術家是不是足以代表時代，足以在這個時代變成是一個典範的藝術家，這樣子來做的作品及生平的介紹。

教學的方法當然除了課堂上配合 PPT，配合編的講義教材給學生看之外，當然也會安排一些課外的活動，帶學生實際上去看展覽，或者說去藝術家的工作室，讓他們實際上看到。比如說像膠彩畫這種創作的媒材對他們多數的學生來說都很陌生。我就會帶學生去畫家的工作室去參觀，然後請畫家實際的示範，讓他們有接觸，讓他們產生比較深刻的印象，對你的上課的內容會比較容易知道講的是些什麼東西。

廖：我們教台灣藝術史，是屬於這塊土地所發生的藝術大小事件，所以每一年博物館、美術館甚至畫廊、國家機關，學校都會有各種各式各樣不同的展覽，開台灣藝術史相對的，讓他們能夠見證活生生的藝術品跟藝術家，和看作品的機會相對比較多。有的老師會表示說，這個課開起來其實就是會比較不是說只有書本上。比如說，我們要講中國藝術史，故宮是唯一一個可以直接去的，但是講西洋藝術史，除非運氣很好有辦大展，作品才能夠進來，所以妳要看西洋藝術史，沒有機會到法國看到原作真跡，就是在書本上面去想像。開台灣藝術史有一個比較好的環境支持。第五個問題，為妳在準備台灣藝術史教材教法上是否有碰到困難？

賴：我想要開始去涉略史前藝術的時候，想要把它納入課程的時候，剛開始安排大概是兩堂課去介紹。學生反應不好的時候，最後就把它縮減，變成只有一堂課來教，還是想把台灣的藝術文化發展面貌讓學生都知道。因為學生的創作，台藝大美術系的學生取向是創作型的，所以他們對於跟他關係不是那麼密切的東西顯然興趣並不高，像這樣子的問題的話在教學的過程上是有碰到過。因為中原大學附近的膠彩畫家我很熟，那邊復興鄉附近的原住民藝術家工作室，我因為曾做過田野研究，所以有進去過。所以在中原教學的時候，

我可以安排租一輛車，學生也都願意去，一車四十幾個人，這樣子出去一天，可以讓他們比較深入地去體會與接觸藝術。到台藝大來教的時候這樣的機會就很少，想帶他們出去都很難，因為他們都會說需要打工，假日還有其它的選修課等等理由。到台藝大來教之後這樣的機會就很少，帶整班的學生去比較遠的地方去做這種校外教學，似乎比登天還難。最後，我只能選擇台北市內的，剛好跟台灣藝術史相關的展覽，進行校外教學。到台北來教的時候，反而受限較多，比較活潑的上課型態反而受到限制。

廖：備課材料有沒有什麼困難？

賴：備課材料方面還好，你想要上原住民藝術，或者你想要上史前的話，事前我自己都會花時間去把這些材料找出來，經過整理、歸納後再上課。所以說備課上面基本上不太會有什麼樣的問題。

廖：我們藝術史研究學會在去年調查大專院校美術科系台灣中國西洋藝術史的課程，台灣藝術史的課程安排 10%，西洋藝術史課程 20%，中國藝術史課程 22%，其它藝術課程是 48%。我們發現有這樣的課程的比例，就這個現象而言有什麼看法？

賴：台灣美術史被列入大專院校相關科系，包括美術系或者設計學院來授課，應該說，就是相對比較晚才成立台灣美術史課程。也就是說，你從藝術生態的角度來看，後來者往往資源較少，而且是結構中的邊緣者，除非說校方或者系所方，他們有努力想要改變這樣的生態。否則，因為前面兩個，西洋藝術史跟中國藝術史，在系所裡面很早就占有一定的地位。課程結構已經有了，實質結構也已經都定下來。後來者本來就是居於劣勢。我以前在中原的時候，藝術史的課程有西洋藝術、中國藝術，跟我後來開的美術史的課程，都

是選修，三樣都是選修，所以就相安無事。到台藝大來教的時候，最初台灣藝術史是設為必修，它跟西洋藝術史及中國藝術史同樣都是必修。當然不能否認，三種藝術史發展的年代，西洋藝術史跟中國藝術史它發展的很久，它有很多大家都比較熟知的，所謂「偉大的藝術家」。所以説一般美術系學生，他們一定也比較會認同這兩門藝術的授課。然而新興的台灣藝術史中知名的藝術家，對學生來説，熟悉度反而不是那麼大。在教學的時候，雖然我們會介紹我們挑選過的、熟悉的、知名度也夠的台灣藝術家來介紹，可是美術系學生多數對她/他們的認識，還是很有限的。所以三種課程在教的時候，就一個學生的角度來看，他會覺得西洋跟中國藝術史材料感覺比較熟悉，內容比較豐富，各個都是「偉大的藝術家」。他們往往心理覺得，台灣藝術家，相形之下，無法與西洋及中國藝術家相提而論。這是我們美術教育結構與心態長期以來的弊端，無形中也影響未來美術家的偏頗心態。後來，我在台藝大的課，我也不知道，其實我是在未被告知的情況下，必修的課被改成選修，學生人數就直降。因為它把三種課程都放在大一，兩個是必修，一個是選修，學生當然一定把必修修完，選修就不會去選。事實上，一年級排了三門藝術史的課，其實是相當重。

廖：其實應該分別，比如大一、大二、大三，或者大一跟大二兩年讓他自己去調配。

賴：課程不應該三個藝術史全部放在一年級。而當課程結構更動了，中國及西洋藝術史兩門仍然是必修，而台灣藝術史改為選修，後者要生存下去，顯然很難。

廖：當身為台灣人，不知台灣事。妳住在台灣，可是對台灣這塊島嶼上發生的美

術的事情其實所知有限，我們卻對遙遠的西方，跟一個比較時間上距離比較遠的中國了解的更多，不是由近而遠的去了解，而是由遠而近講到自身家裡面故事的時候，好像就說我沒有什麼，也不知道，反正我們有陳澄波。知識邏輯遠近剛好相反的，這個又牽扯到身為台灣人要不要知道台灣的事，這件事情重不重要。恐怕已經不是所謂文化認同的問題，而是說價值的問題。

賴：這個其實是滿複雜的問題，掌控教育、文化者，如果本身沒有這樣的台灣認同，他們就一直會認為，西洋藝術史偉大的藝術家學生一定要認識，中國藝術史是中國文化的核心，學生也一定要知道。上層的人心裡想的是這樣的一件事，自然也形成一個牢不可破的權力結構。而掌控教育、文化權力者，視西洋藝術史和中國藝術史為核心課程，這兩塊大餅如果不願意挪出空間來的話，台灣藝術史永遠都得靠邊站，要進入課程結構本來就很難。

廖：這真的是有必要重新去思考我們的核心價值到底是在哪裡的問題。確實是沒有錯，它其實是相當複雜，但是我覺得事情非常簡單，雖然說有結構性的問題，根深蒂固，可是我們回過頭來講，很多事情可以用非常簡單的角度去看待：我們住在這塊土地、生活在台灣的社會，我們需不需要了解我們台灣的人、事、物？第七個問題是，妳認為台灣藝術史和我國藝術教育之間關係，對未來大專學生有沒有影響？

賴：我覺得台灣藝術的教育應該要從基本開始，如果能在前面的部分，她／他們還沒有成為大學生之前，對台灣藝術認識是那麼淺薄，沒有那種親密感，你到了大學的時候，其實他依舊只認識西洋藝術家，認識中國藝術家。想要改變整個台灣藝術史生態圈，應該在小學的時候就要開始讓學生們多多認識台灣藝術史。如果他們在小學、國中、高中都沒有機會去認識，到了大學才來

認識這些台灣藝術，其實就已經有點晚了。我覺得應該在之前，基礎教育的時候，就應該把台灣藝術史教材，或者說台灣藝術賞析的課程，落實到課程及教材中。從課程的變更開始做起，慢慢變成是學生的內在意識或潛意識。台灣的學生應該從小就要對台灣的藝術家有所認識，基礎課程應該將台灣藝術史編進去，而不是到了大學時才來教台灣藝術史。整個教育的結構，教育的系統，都應該把台灣藝術史逐步、漸進式地納入台灣學生的學習範疇中。

廖：從執行力的角度而言，教育其實是知識、情感跟意識這三個層面，我們叫做知情意，在教育理論裡面都講到。情感的部分越小他能夠越進到裡面去，妳剛才講到的親密感就會出來，就會有興趣。接下來，台灣藝術史的過往有何可觀察的軌跡和特性？

賴：像我們剛剛強調，台灣藝術史不應該只是到了大學階段才開始來讓學生接觸，應該基礎時期，小學時候就開始，不同階段的時候，藝術史的傳授也會隨小朋友的成長經驗一起變化，比如說小時候是家附近，再大一點範圍一定會變大，本土文化就可以依據這樣子設計她／他的藝術史知識的認識內涵。台灣藝術史的課程應強調在地化或本土化，我們可以根據學生的成長年齡、生活範圍，空間經驗等，去做一些課程的設計跟結合來推動。

廖：在台灣藝術史課程的教育政策跟文化政策的期待是什麼？如果從政策的角度，教育部、文化部應該為台灣藝術做什麼事？

賴：新的文化部鄭部長對於建構台灣藝術史、台灣美術史其實是有滿深的使命感。其實她本身，我沒有記錯的話，早期也做過台灣藝術家的研究，像侯錦郎。她對於台灣美術史的建構概念還滿清晰的，推動的意志力也滿強的，她也指示國美館配合本土政策進行台灣美術史的深耕計畫。所以我覺得在文化

部長的繼續推動下，會對台灣藝術史的發展大有幫助的。除了政策方面，在教育方面，我們剛剛談到基礎教育、中學教育、大學教育及高等教育，都應該將台灣藝術史納入課綱範疇。台灣的學生都應該透過這些課程的設計去了解台灣藝術的發展歷史，這個部分很重要，教育課程結構的重整應該好好落實去做。

廖：類似課綱或者教育裡面，如果在教育部裡面能夠有這個意識，本土文化或在地的社會知識內容，歷史內容是重要的，而且把它放到課綱裡面去，有一定的要求，就會跟著呼應。如果說我們放任讓他自生自滅，我們剛剛討論過，一般認為主流的想法就是西洋跟中國。

賴：就會被邊緣化。現在課綱裡面大家都在討論歷史、地理、語文。白話文、古文、文言文的爭論，其實台灣藝術史也應該被納入課綱裡面。目前台灣藝術史的介紹，往往被歸入「認識台灣」的選修課程中，這一類課程並沒有被納入課綱，因而在升學制度下，通常就會被犧牲掉，改上考試科目。

廖：當我們講到賞析或者認識台灣的時候，因為它是一個非常入門性的東西，所以我們不會覺得它是主要課程。

賴：不是一個正式的課程。

廖：要很認真的面對它。譬如說是美國學生上美國史，或者美國藝術史，他們會用一種正面的、嚴肅的態度規劃課程。如此深入度才夠，才能讓美國人未來的年輕人認識自己的文化跟自己的歷史，不然的話就會變成可有可無。

賴：目前還是處於知識點綴性，並不是課綱裡面列入必須要去修的課程。

廖：妳認為台灣藝術史如何定位跟出發？

賴：現在學術界包括國外學術界，國內學術界也都開始有這種認識，在地全球

化,全球地方化這樣子的一個概念。無非就是在談說,全球化以後把所有的在地性都磨滅掉了,只要是這樣子的話,很多在地性的,特殊性的東西就會不見,應該是要挖掘在地的東西,這些東西突顯它之後,你在全球化的過程中你還保有自己的文化和藝術的特色。所以我想,我們台灣藝術史的話不需要自卑,或者覺得說自己是邊緣。我在做台灣藝術史研究的時候,我也不時的想要去做一些比較。因為台灣在同樣時期的時候,其他國家其他地區他們有什麼樣的發展,你可以去做一種比較、比對,你會發現台灣有它的特色。你要全球在地化,地方的特色還是不應該在這樣全球化的潮流下被忽略或被排除掉,因為在地的東西是可以豐富全球性的發展。

廖：如果台灣藝術史有所謂的自卑,其實是外在環境構成下,促成那種無形的自卑感出來。一方面我們都知道人文科學強調的是質而不是量,質的意思不是說中國藝術史西洋藝術史量大,它有很多豐富的歷史,它有很多偉大的藝術家。我們偶爾也聽到台灣有藝術史、台灣有偉大的藝術家的質疑,怎麼可以跟巴黎印象派的大師比較,怎麼可以跟莫內、馬奈比較呢?直接活生生的拿西方的架構來評比。

賴：再補充一下,其實可能就是從不同的研究看這件事情,因為你從傳統的藝術史研究方法的時候,你就會想要做風格分析,你就會偏向於尋找偉大的藝術家。可是我們現在做藝術史的研究,已經進入一種所謂的視覺文化的研究,我會比較傾向於探討視覺藝術跟你生活的社會文化之間的關係,這樣子的研究趨向就不會強調藝術家一定要偉大,而是強調藝術家的創作跟這個社會、土地之間的關係是結合的。我想,研究者、閱讀者的觀點改變了,就不會侷限以前那樣子,一定要是偉大的藝術家。

廖：是，「偉大」的概念是一種絕對觀點，那種絕對觀點就是說那要很偉大我才要認識他，可以我們如果改變藝術其實來自於生活跟我們土地跟人之間的關係，這樣定義的話，這個時候剛剛賴老師說的，立刻就反轉了我們對藝術的觀點，這個是滿有意思的，這個也是想法的改變。作為一位藝術史教學的老師，妳最憂心的是什麼，有何改善之道，或者最樂觀的是什麼？另外，有沒有其它相關的看法跟建議？

賴：做藝術史研究這麼多年以來，當然了，你會看到藝術史的研究其實相當受到政治的影響。當政治的趨勢，比如說民進黨時期跟國民黨時期的時候，很顯然對台灣的關切，對台灣藝術史系脈建構的認識強跟弱，很明顯的是不一樣。改朝換代，從以前民進黨執政過，後來國民黨又重拿回政權，這個過程當中我就看到身邊有一些年輕輩的，研究台灣藝術史的年輕研究者，也覺得說他的研究成果很好，可是因為這樣子第二次改了以後他就轉向了。我想一方面因為年輕研究者會考慮到未來的發展性，所以他們會做一些轉折，也是無可厚非的。當然，又回到民進黨執政時期，文化部很明顯的，又把台灣藝術史放回到文化政策的核心，希望這樣的情況，也能對長期以來的藝術生態結構起改變作用。目前看起來，我抱持樂觀的態度，畢竟到了我們的年齡，一定程度還是會憂慮接棒的問題。

廖：台灣藝術史不是台灣當代藝術，藝術史其實是一個處理歷史議題，對台灣當代藝術年輕世代，我們並不憂心，因為很多人投入，可是真正投入藝術史的研究其實相對比較少。

賴：你要做這個研究，當然留學拿了一個藝術史博士學位回來，或者在國內拿到藝術史博士學位，當然希望進到學校裡面任教。台灣藝術史的課程沒有這樣

子的系所，專門做台灣藝術史的研究，未來的發展機率相對很小，就會影響
到年輕一輩研究者投入的意願。我最憂心的，還是年輕一輩投入台灣藝術史
研究的未來狀況，是否可在這個世紀改善一些。

廖：今天非常謝謝賴老師接受我們的訪問。

簡瑞榮

簡瑞榮，現任國立嘉義大學視覺藝術學系專任教授。授課領域為台灣藝術史、中國藝術史、西洋藝術史、美學、藝術行政與管理、藝術教育、藝術批評、數位美學及現代與當代藝術。學術專長為數位藝術、文化政策、美學、藝術行政與藝術教育。著有《簡瑞榮 2009 數位風景攝影集》、《簡瑞榮 2008 數位風景攝影集》、《學院數位藝術教學之研究——以國立嘉義大學與吳鳳技術學院 MAYA 3 D 動畫教學為例》、《嘉義市志藝術文化志》與《藝術爭議探析及其對文化行政與藝術教育的啟示》等。期刊論文有〈大學校院初階 3D MAYA 動畫教學之行動研究〉、〈Clark 與 Zimmerman 藝術鑑賞與美術資優教學之觀察研究〉與〈從「台灣文化研究課程發展」計畫談教育科技的應用〉等。

立足於這片土地，對地方不了解是很奇怪的事情。

呂筱瑜：你是如何開始接觸台灣藝術史的？然後你學習台灣藝術史的過程是怎麼樣子的？可否給我們講一下。

簡瑞榮：我是台師大藝術系、藝術研究所畢業，當時我們在學的過程中，沒有開台灣藝術史的課程，因為台灣研究是一個敏感課題。當時我們有西洋美術史、中國美術史，確實沒有台灣藝術史的課。接觸到台灣藝術史基本上是後來回到台灣，在嘉義大學藝術系備課，也是有西洋美術史與中國美術史，卻沒有台灣藝術史。對學生來講，知道很遠的西方，知道比較近的中國，可是生活的土地上面的一些藝術活動，更應該去了解。所以開台灣藝術史的課程是天經地義的事情。為了開這堂課，我們只好去找相關的書，包括林惺嶽老師的《台灣美術風雲 40 年》，謝里法老師的《台灣美術運動史》。剛好那個時候蕭瓊瑞教授有出版《台灣美術史綱》，後來好像也出版了《戰後台灣美術史》，所以我們就去找了那些相關的資料。我那個時候也幫忙寫嘉義市的藝術文化誌的一些部分，查到一些陳澄波先生的一些相關資料。當我看到陳澄波先生被槍殺在嘉義市火車站前面的照片時，我自己也很震撼，因為他是台灣藝術界的先進，可是繪畫成就與造詣如何，我們一無所知。如同我常講的，我們生活在我們自己的土地上，對於我們這個土地以前所謂的偉大的藝術家、藝術作品更應該去了解。剛講的台灣藝術史接觸歷程，基本上是從相關的一些文獻裡面看到這些資料。

呂：哪一年大概是你唸大學的時候？

簡：我唸大學是 1986 年，那時候尚未解嚴。1987 年才解嚴，所以那個時候台師大也還沒有台灣藝術史的課程，台獨還是很敏感的議題。還好，我是覺得說站在學術中立的原則，不要太去涉獵到所謂政治的敏感性，學生該懂的就應該要了解，但是我們不站在台獨或者是統一的爭議上面的去思考這個問題。

呂：請你談談開設台灣藝術史的緣由，動機，目的跟意義。

簡：那是我們系上整個課程規劃的問題，我們認為學生在整個理論的學習過程當中，你除了藝術帶入美學之外，相關藝術史的了解也相當重要。我們藝術史的理論課比較多，所以有西洋藝術史、中國美術史，也開了台灣藝術史。這個不是我個人開設的課程，而是由我們系上所有老師共同決定，這個本來就是一個很重要的課。以動機、目的，意義來看，我身為我們這裡老師的一分子，我覺得學藝術的人，尤其是台灣的藝術家，一定要了解這台灣藝術的發展的脈絡。透過蕭瓊瑞老師編的那一本藝術史，從台灣的整個所謂史前時代，一直到當代，這整個的發展過程，是一個藝術科系學生，必備的一些基本知識。

呂：確實比較基於教育的原則。

簡：當然，因為你立足於這個土地，你對這個地方不了解，這是很奇怪的事情。我再強調一遍，我們不設定在特殊的政治訴求或怎麼樣，因為有些學者會對這個特別有興趣。但是我們認為，站在學術自由的角度來看，學生必須懂台灣藝術史。無論是出去社會工作，或者是說去髮廊，或者是當公務員，或者是當藝術家，你對台灣的東西本來就應該要了解，那不了解台灣藝術史是很奇怪的事情。

呂：你是如何去定義台灣美術和台灣藝術？台灣藝術史應該包含哪些範疇、時期、階段或者是其它的要素，或者是其它你覺得應該放進去。

簡：我常常和學生說，我們是藝術系，可是現在心胸要放寬一點，意味著從遠古時代的一些所謂的舊石器，新石器，時代的整個演變，你都要了解。所謂的工藝美術、民俗美術、地方性的民間藝術，再加上一些比較屬於精緻藝術，甚至所謂的靜態美術之外，像台灣的戲劇，文學。這些比較廣義的美術這些東西，能夠多元了解當然更好。所以我剛才講的，從遠古到當代，廣闊的部分，從比較細膩的，包括陳澄波、林玉山、蒲添生，這些藝術家作品之外。

慢慢擴散到剛講的，工藝、民間藝術、民俗藝術，這些好好的了解，對一個藝術科系的學生來講，是更深、更廣、更好的。

呂：也都是算是台灣的藝術史的一部分，而且有助於學生去了解這些個脈絡。

簡：當然，其實台灣的藝術與近代來講，早期是受中國影響，後來受日本影響，後來又受到美國、歐洲各地影響。這其實在整個藝術史的發展過程當中，也能看出它受政治影響很大，所以這也是必須去了解的一個事實。

呂：那你是如何安排教材的內容？

簡：基本上我是以蕭瓊瑞的《台灣美術史綱》作為基礎，然後參考林惺嶽老師，謝里法老師的一些著作，還有其它幾本新的資料。然後我還有網路上的一些教材，包括國美館，當時有辦一個台灣美術三百年回顧展的一些相關資料，大概是以這些東西去整理出所謂的教學的內容。

呂：所以在那個介紹藝術家或作品的選擇上。

簡：基本上我都是以書的內容為主，然後談到陳澄波我們就 google 一下，相關的資料很多。課程基本上是先重作品，因為我常跟學生講，藝術史先看作品，因為藝術史基本上是從作品上去歸納出一些理論。若是只是背誦那些抽象的文字，可能方向上有些錯誤，多看一些作品，從作品去歸納出風格，藝術家受到誰影響，並影響誰。從這個台灣的角度去跟所謂的中國、西洋比較，因為早期受中國影響，後來受日本影響，日本又受歐洲影響，後來很多人到國外去留學。留學美國的，歐洲的，各種不同的派別，是很複雜的一些因素，能夠從作品去掌握藝術史的來龍去脈。

呂：沒有說什麼特別的一個安排嗎？

簡：我們基本上就是以蕭瓊瑞老師編的《台灣美術史綱》作為上課主要教材，然後再把其它的東西整理在一起。

呂：你在準備台灣藝術史的教材，教法上有沒有什麼困難，有沒有什麼覺得資料

不足，或者是學生接受度不夠？

簡：首先，由於台灣早期的考古資料非常缺乏，尤其是有些特殊的名詞，比如說牛罵頭、牛稠子、十三行、大坌坑。第二，我們在大學的時候，基本上沒有接觸過這些資料，所以像平埔族、原著民的，或者是一些早期的一些資料，對我們來講是比較生疏的。但我告訴學生，如果去高考，那些文化人類學的東西，還是要了解。但是我如同剛剛講的，這些資料一些專有名詞，對我們而言是十分生疏，每一個名詞都要去從網路上查，會很累，比如說圓山文化遺址、芝山岩遺址，還有很多是古的名詞。這些我覺得是比較難的部分。那至於近代的藝術家，還有風格，那就比較接近，倒是還好。

呂：台灣藝術史研究學會調查各個大專院校的美術系中，台灣、中國、西洋藝術史的課程，統計的結果台灣藝術史只有 10％而已，然後中國有 22％，西洋有 20％。這個現象，老師你有沒有什麼看法？

簡：我認為台灣的藝術科系因為受台師大很大的影響，我們很多大專院校老師都是台師大出來的，所以基本上我們的課程設計很多基本上也是根據台師大那個系統。

呂：那會是什麼樣的系統？

簡：由於台師大是師資培育的單位，因此系統是以藝術教育的觀點來構成，理論跟創作基本上是各半。理論課程中，基本上藝術概論、藝術史、藝術批評，也都占有相當的比例。其中藝術史的這個課程，你要了解藝術史，除了基本西洋的、中國的、台灣的，甚至有更細中西藝術比較，印度藝術史、日本藝術史，或者是伊斯蘭這些部分。因此在現在課程緊縮的情況下，課程比例大約固定，如果台灣美術史要增加，那可能其它的創作課或者是理論課會被拿掉一些。所以除非說你這個系是台灣藝術史系或專攻，他的比重才會增加。但是我們會考量學生就業的問題，作為一個藝術科系的學生，西洋藝術與中

國藝術都是必要知識。因為這是一個東方，一個西方，你台灣在東方跟西方影響之下，他的特色是什麼？這我們也一定要了解。像有些私立學校的科系，較重視術科，較不重視理論，藝術史就兩學分包括中國、西洋與台灣。那我們則有西洋藝術史、中國美術史、台灣美術史，還有現代與當代美術藝術，一共8學分，占整體學分相當重的比例。因此有時候會聽到學生的抱怨，認為術科的時間不足，所以在學分數與時數的安排，會受經費與開課比例影響。那你開了這個課，就會排擠到其它的課，所以這是一個現實，沒有辦法，所以除非說有特殊的考量，要不然其實這樣的比例已經是不錯的。

呂：除非是說，剛剛老師有提到了，成立一個專門台灣藝術史系所。

簡：比如說設有台灣文學系、台灣文學研究所，那麼台灣藝術系就當然可設，因為其特殊性，所以可以在開課比例上做調整。如果沒有辦法有專門系所，則整個開課的需求就是這樣，沒有辦法有太多的彈性空間。

呂：還有就業的問題。

簡：對。

呂：你認為台灣藝術史和我國藝術教育之間的關係，你怎麼看他？然後對於未來大專學生有沒有影響，如果有的話是什麼樣的影響？

簡：台灣藝術史當然在藝術教育裡面是不可或缺的一個部分，如我剛才所說，以藝術教育的觀念來講，早期是以兒童為中心的，注重創作而不重理論。後來DBAE（學科本位的藝術教育），認為術科跟理論要並重，那理論的部分則需在美學、藝術史、藝術批評平均發展，甚至是各個中西藝術史的比較，都十分重要。所以我認為一個藝術科系大專學生，沒有修台灣藝術史當然是不好，但是修太多學分，大概也沒有那個開課的空間，所以剛講的會顧慮到他們的就業需求，去思考整個問題。所以我們整個課程與學分各方面，其實都是經過細算，仔細的安排跟思考。更進一步，如果要做非常專業的台灣藝術研究，

則會牽扯到師資的問題，這又是另一個專業領域，該從哪邊去培養師資，也是一個問題。

呂：在台灣藝術史的過往裡面，有什麼可觀察的軌跡或特性？

簡：台灣藝術史的過往基本上受政治的影響太大。早期台灣藝術的發展，基本受明清我們的祖先從大陸過來的影響。整個風格都是浙江、福建，所謂浙派、閩習的風格，也是比較偏向於所謂的文人畫的這些傳統。後來 1895 年日本占據台灣之後，日本用文展、帝展、府展、台展的標準來判斷台灣藝術家作品的好壞，所以政治很明顯的就影響到台灣藝術的發展。日本人戰敗回歸日本之後，國民政府來了，他又把中國的那一套審美的標準，又強加在所謂的國展、省展這些評審上面，所以政治的影響也很大。台灣藝術史的研究跟教學，我覺得目前相關的研究還沒有很受到重視。這個是事實，早期在解嚴之前，是一個敏感的議題，解嚴開放後，確實有一段的風潮是在藝術創作上，在學術的領域上則是有做一些相關的創作跟研究。要成為顯學，可能還要再花一些時間。當然這個跟政府執政有關係，國民黨比較屬於大中原主義，重視國畫或是水墨；民進黨執政則比較強調於所謂的地方文史的研究，尤其是台灣藝術史是一個大的範圍，各地方的文史資源其實都還有很多探討空間，比如嘉義地區的一些藝術家。其實陳澄波、林玉山、蒲添生都是嘉義人，可是受二二八事件影響，或是嘉義地區的文化中心成立拖延太久，因此很多藝術家沒有教學或展覽的出路，只好到台北發展。這也是事實，整個藝術的發展跟大環境很有關係。早期在日據時期，因為嘉義是畫都。嘉義在經濟上有很大的發展，藝術的花朵是開在經濟基礎上面，所以相對在藝術發展上不錯，可是等到台北的經濟發展起飛，然後嘉義又因展覽場地或經濟的發展比較落後，所以相對的沒有一個比較好的大專院校在這裡，好的藝術家像林玉山也到台北的台師大去了，而陳澄波因為二二八事件影響，他的學生、親朋

好友都因白色恐怖跑光。這對嘉義的藝術發展有極大的傷害。諸如前面所談，藝術史的研究，除了一般性的東西，地方比較特殊的東西，也還有深入研究的空間。

呂：這個就跟下一個問題有關，台灣藝術史課程的傳承意義。

簡：剛剛講的比較大的方向，因為這個台灣藝術史綱是從一個比較大的一個面向來看，從史前，一直到當代，也可以是地方的文化特色，其實尚有許多可以去挖掘的部分，包括民間藝術、民俗藝術這些比較特殊的主題。可是學生花太多時間在這個地方，對他的就業能有多少幫助？他是藝術方面的專家，但我們也看到很多鄉土規劃師，或者是地方文化工作者，他們其實生活不夠有保障，這個也是現實的問題。所以有時迫於現實，在研究或推廣上面也將有一些限制。藝術本身在就業上面就已經很弱勢了，他們也會去考慮如果再去鑽研地方的東西，對他們的就業有多大的幫助。

呂：是不是這些工作者，必須去申請政府的補助，文資調研補助才算好一點。

簡：調查研究的延續性較低，只是短暫的，很難靠這些去養活自己，這是很現實的問題，除非是專業學者。

呂：台灣藝術史課程的教育政策，在文化政策跟教育政治方面，老師有沒有什麼想法？期待？

簡：其實很多課程都受中央影響，我舉個例子，有一陣子我們的教育部鼓勵設立台灣文學系。以現在台灣少子化的情況，相關的系所的生存本身就已十分艱難。你要讓一個學校針對台灣藝術開設科系，聘請相關師資，其實是有一點難度的。所以如果沒有教育部跟文化部的特殊政策的大力支持，以現階段大學教育限縮的狀況來講，可能會有點難度。第一，老師難聘；第二，相關師資員額跟薪資從哪邊來？第三，學生的出路為何？這些都是很現實的問題。

呂：這個其實是文化政策。

簡：對，所以如剛才所說，文化政策要推動，需要相關的經費與配套措施。

呂：我想說像台文系剛開始還滿支持的，可是那些學生開始四年畢業了，或者是一批的畢業，他們發現他們找不到工作，而且他可能更窄。那有什麼樣的政策可以，建議文化部可以去執行。

簡：所以剛剛講的，學生還是會去考慮出路問題。你好不容易設了一個系，但除少子化問題外，學生也會考慮到就業。我們學藝術就業上就已經弱勢，再找一個更特殊的台灣藝術系或者台灣藝術史研究系，學生來就讀，他們未來就業的方向將如何？現在整個政府是市場導向的，等於說是新自由主義，政府管的越少越好，所以大學管控越來越鬆綁。然後適者生存，不適者就滅亡，同樣的道理，台灣藝術的研究當然很重要，但是相對的它在市場的需求度來講，可能非常弱勢。

呂：前一陣子高美館要推法人化。

簡：法人化在文化政策上面也談過了，就是鬆綁，然後政府把他的責任給這些法人，有更高的自由度去經營。可是相對的，那有更高的自由度讓你自生自滅。

呂：如果我們教育部和文化部把學校法人。

簡：日本就是這樣的，日本法人化就是所謂的商業化，就是適者生存的這個機制，利者趨之，惡者避之。所以大學或者博物館各方面都法人化之後，問題應該會更嚴重，因為我們很多的例子像 BOT、ROT、OT、就是像文創園區，酒廠，政府花錢修了之後就給民間去經營。像那個台東海生館，他給民間單位經營以後，他發現沒有賺頭了，一半就解約了，到最後還是丟回去給我們公家單位。

呂：民膏民脂。

簡：當然，剛剛講的商人或者公司他是以利益為優先考量，沒有利益的，到最後

就是放手，所以藝術史這部分我認為如果是法人化或者怎麼，又將更加弱勢。

呂：在教育部、文化政策上面你有沒有什麼建議？

簡：民進黨是比較偏向於台灣本土的，因此如果是他真的要推動，那就是需要立法。有法才有人，才能編預算、設單位。可是話說回來，台灣因為選舉以及各方面的因素，有太多的蚊子館。當然台灣藝術史應該受到重視，但是我的意思是說重視到什麼程度？當然我們也希望這項研究能好好發展，好好的研究。跟西洋美術史、中國美術史的相關研究，能並駕齊驅，甚至地方的相關的文史也能夠繼續發展，這點對我們台灣人才的培育尤其重要。我常跟學生講，從世界藝術史的角度看台灣的藝術家，真正能夠走到國際，在美術的領域，基本上是沒有。舞蹈的話是林懷民，而陳澄波雖然是台灣美術史的第一把交椅，可是在世界藝術史上沒有他的名字，這是很現實的問題。那為什麼台灣沒有世界級的藝術家，這個其實是我們相關單位可以去思考的問題。英國透過泰納獎，把藝術家推向國際，台灣的藝術銀行，一個藝術家一件作品十萬塊，那至少有給一些基本生活的保障，還有能力肯定，可是推向國際的部分，好像很少。這是一個很重要的重點，就是怎麼樣把台灣的藝術家推向國際，讓全世界看得到台灣。

呂：台灣藝術史應該如何定位與出發，以本土，亞洲全球化的角度？

簡：其實一個藝術家要成名，或是台灣的藝術要在世界發光發熱，牽涉到很複雜的問題。像是藝術史研究夠不夠強，藝術批評的撰寫能力夠不夠，還有整個台灣藝術空間，夠不夠國際化等等。台灣可能受到語言的限制，所以台灣的藝術能見度還算滿低的。所以我常常跟學生講，真正要發光發熱，只好一畢業就到紐約、巴黎，人家才看得到你。像最近 Discovery 介紹的李真、楊熾宏，兩位藝術家，算還不錯的，但是能被寫進世界藝術史的難度仍然很高。我常常跟學生講，韓國的白南準因為他當時把 Sony 新推出的那錄影機當成

藝術創作的媒材，所以錄影藝術他是世界第一把交椅。可是台灣的藝術家在這些方面卻很可惜沒有。

呂：陳界仁。

簡：陳界仁，他數位藝術好像還可以的，但是因為他還是一個比較，還沒有塵埃落定在一個領域，真正我們在所謂的世界藝術史，所看到的是沒有。我覺得這個部分可能真的要做。

呂：做一個台灣藝術史教學老師，你最擔心的是什麼？有何改善的地方的方法？

簡：在相關的修課的過程當中，就是讓學生至少對台灣的相關的藝術的人、事、物、歷史，都有所了解。那最憂心的是什麼？好像還好，沒有想那麼多。

呂：好像也沒有世界級的藝術評論。

簡：對，如同我前面所說，這個需要好多的面向去支持，因為你要有相關的好的評論，好的展覽。我舉個例子，古根漢如果能在台中設館，也是一個利多，可惜計畫胎死腹中。設館有很多複雜的因素，能讓世界在美術領域看到台灣，設一個國際的館所是相當有幫助的，可是沒辦法。現在好像台灣的政策上的紛擾，變成很多事情都動不了，然後內耗。藝術的花朵是開在經濟的基礎上面，你有很強的經濟實力作為後盾，那很多東西就好談。可是經濟萎縮後，相對的就是在發展面上會比較難一點。而現在憂心的是藍綠統獨之間的衝突嚴重，從近日台大的事件來看，台灣將因此內耗。我常常跟學生講，台灣無論統獨，天上都不會掉下黃金，過度在意識型態鑽牛角尖，將不利發展。因為民主社會應該是寬容、尊重跟包容，衝突又是越演越烈或者說跟大陸之間的關係越弄越差。即使你不贊同統一，但至少大家都是好朋友，你看新加坡也是跟中國交好，從經濟的角度來看有益發展。政治對於學術的影響極大，而政治對台灣的藝術史發展影響也很大，那變成在學術的發展上面，受到政治的太大的干擾。所以話說回來，政治是管理人民的一切事物的

事情，而文化就只是一個小部分，他會受到經濟政治等因素影響，政治弄不好，就影響到藝術。

呂：不要談政治？。

簡：不可能不談，就像剛剛講的，政治會影響一切，民進黨比較重視本土，國民黨比較重視所謂的大中國主義，但是我剛剛講的，就是盡量用一種包容的心態去思考這些問題的，不要造成太多的對立。

龔詩文

龔詩文，現任元智大學藝術與設計學系專任副教授、國立台灣藝術大學兼任副教授。授課領域為台灣藝術史、藝術史方法論、書畫藝術與東亞藝術史。學術專長為台灣美術、台灣傳統藝術、中國古代藝術史與書法篆刻藝術。近年著有《象生與飾哀——漢墓石刻畫像研究》、《漢代石刻畫像研究》等。期刊論文有〈漢墓藻井裝飾研究：以綿陽崖墓為中心〉、〈大溪神將與民俗藝術〉、〈當代水墨很有事　《水墨曼陀羅》很高雄——高美館《水墨曼陀羅》觀後感〉、〈超越現實與圖像反芻的嬉遊記〉、〈現代水墨苦行僧：許雨仁〉、〈漢畫紡織圖像考略〉、〈從紀念碑到里程碑——讀莊連東「碑體 敘事 記念簿」有感〉、〈天祿一對〉、〈族群與藝術——以清代的關渡宮石雕為中心〉與〈土城義塚大墓公石雕初稿〉等。

當台灣藝術逐漸沉澱成藝術史，就會反應出群體的認同。

廖新田：首先謝謝龔老師今天接受我們的訪問，我們訪問的主題是全台灣大專院校台灣藝術史課程的調查。第一個問題，你是如何接觸台灣藝術史，你對學習台灣藝術史的過程是什麼？

龔詩文：非常感謝廖老師的邀請。這是當代作為一個台灣藝術工作者的責任跟義務。首先針對問題，以前從屏東師專的時代有些美術課，美勞組的一些老師慢慢開始認識到美術是什麼。當時大家閱讀《雄獅美術》、《藝術家》這些雜誌，通過這些雜誌有畫展，然後看看畫展。印象最深的像全省美展或者到高雄、屏東等地，這個時候開始接觸台灣藝術史的一個開始。學習説談藝術史的過程，或許那個年代的台灣藝術和藝術史，雖然沒有公開的反對，但好像也不是執政當局或者學校想要推廣。直到來了台北教書以後，以前叫國立藝術學院，現在是北藝大，台北藝術大學，是美術系碩士班。那時候就開始又分成兩組，我們是分中國美術史組跟西洋美術史組。

廖：那大概是民國幾年的時候？

龔：大概是 1993、1994 年左右，那個年代事實上還有一個爭議，開始出現有一些台灣美術的相關論述跟議題，但是課題印象中學校美術史研究所好像也沒有開專門的課。我有一個學妹叫邱琳婷，她就學這個議題，但是那時候面臨到一個問題點，台灣美術到底要放在中國美術史組，還是西洋美術史組。因為那個時候的台灣美術以油畫的西洋畫類為主，似乎有這樣的爭議。

廖：所以也是分類上一開始就不曉得台灣藝術史到底要放在中國美術史，還是西洋美術史的範疇。

龔：對。印象中北藝大還開了一個課程會議，有的人分析，到底未來論文是學台灣藝術，前輩的油畫家到底要放哪邊？後來到日本唸書的時候，才慢慢地接

觸到更多的視野。不過那個年代可能就是說日本老師還是從日本的中心看來台灣的地方、朝鮮跟韓國。台灣的留學生過去很多都是做過研究，或者就會上到課，相關台灣早期台灣美術，殖民時代。

廖：所以龔老師一方面接觸當時的藝術雜誌。二方面，也是在課上開始有類似這樣的課程直到留學。第二個問題，談談你開設台灣藝術史課程的原由，比如說動機、目的，還有意義，開設的時間，什麼時候開設，對象是誰？

龔：回台灣以後開始在大專院校教書。2005 年在南華大學，那時候是有開設中國藝術史這樣的課程，不過挪出大概四分之一的部分來談論台灣美術。一直到 2008 年的 2 月就任職元智大學，正式要開設台灣藝術史的課程。一方面，跟我們學生到現在也經過一、二十年之後，台灣經過戒嚴、開放，台灣學相關也成了顯學。在 2008 年以後，在大學部跟碩士班都有開設台灣藝術史的課程。

廖：你開的課題目就是「台灣藝術史」嗎？

龔：我們改過好幾次課名。一開始覺得在大學部用台灣藝術概論，有一年是「藝術概論」，有一年是「台灣藝術欣賞」。慢慢的這幾年就統一為「台灣藝術史」。

廖：所以一開始就單獨一門課。

龔：對。

廖：你如何定義台灣美術或者台灣藝術？台灣藝術史應該包含哪些範疇、時期、階段或其它要素？因為你知道我們要開課，這時候就會選擇哪些部分。你怎麼樣去定義台灣美術？範疇、時期、階段，有哪些要素覺得要進來？

龔：確實在做課程的準備跟開設時，真的要認真地開始思考這個問題。我們一開始也是像剛才廖老師所講的，放在中國藝術史下的某一個部分或者東亞藝術

的某個部分或者台灣的美術，或者談美術或談藝術思考的時候。

廖：所以你是屬地主義。

龔：有點屬地主義，外掛一個跟台灣有關的美術。

廖：屬地主義及外顯。

龔：大概是這樣。同時，我那時候開課好像談美術或談藝術，focus 在前輩畫家相對比較多，因為我在整個領域範疇分期階段，大體上我把它分成三大部分。第一大部分包含史前時代，包括台灣的玉器、陶土器、工藝。第二，進入到荷蘭、西班牙，荷西時期。第三個，包含到明代、清代，中原文化進來。到現在，新生的傳統藝術也放進來，所以包含史前時代、荷西時期跟明清時期，大概是占三分之一。另外，又進入到大家比較熟悉的台灣美術，也就說日治時期這五十年的新美術。就是日本的殖民時代與現代化這方面為主。這一方面，不止台灣美術，台灣文明跟台灣文明的現代化，跟帶來的前輩畫家也會延伸到戰後，這三分之一結束之後，三分之一是放到戰後到現代。戰後美術相對來講學生是滿有興趣，爭議性是最大，尤其是大學部的同學。這幾年的反應是，反而他們對這塊，包含早期來台的或者跟日治時代留下的，當年所謂的渡海三家，台展三少年，或者是美國文化大量的進來之後，台灣認同導致的本土文化或者最近流行的，不得不面對的全球議題。尤其是我們那邊大學部注重藝術與設計的創意設計或者創意開發，到這一點還比較吸引同學。

廖：所以跟他們比較有切身關係。

龔：對。

廖：你如何安排教材的內容，如何選擇課程所要介紹的藝術家或者作品？通常以

哪一種教學方法為主，有沒有特殊的安排？

龔：課程安排，碩士班跟大學部會做一個區別。碩士班的部分，我們會做比較專文的選讀，也會請他們做一些田調來報告。大學部的部分，就是我講授。這幾年開始流行所謂的「翻轉教室」，讓同學一開始去找一些他們想要的藝術家、題材，倒過來請他們來介紹，這是大學部。原則上我們會按照時期跟流派來選擇藝術家跟作品。特殊的安排，類似這種翻轉教室的概念也讓學生，尤其是碩士班必定要做報告。

廖：說到「翻轉」，因為台灣美術史其實是在地的活生生的過去的歷史。中國藝術史是發生在中國大陸幾百年前這樣一路下來，西方藝術史更不是在我們本島之內。因為環境特殊，剛才龔老師也一開始就說，因為是非主流，有一點不曉得怎麼歸類。這或是所謂的特殊安排，有類似這樣的一種狀況，無法被歸類，所以它必須去做這樣的安排，讓大家可以去重視，是這樣的意思。你準備台灣藝術教材的時候，在教材跟教法上有沒有碰到困難？比如說備課，還有學生選課，系所的安排或其它問題上面。教材教法的問題，學生的問題，諸種實務的問題，有沒有碰到什麼樣的問題？

龔：可能在教材上的話，台灣美術這幾年來談，一方面可能包含台灣，你說台灣誌也好，或者是一個顯學，導致近一、二十年來台灣相關的文史藝術研究相當的蓬勃發展。持平而論，或者說在蓬勃發展的過程當中，我們是不是會感覺到台灣的文史相關，閩南語的題材等等，或者傳統藝術，跟中國美術、中國歷史、中國文學，比較深厚的文史哲的背景，似乎在準備上台灣美術比較零散。畢竟是剛剛開始新生，大家開始注重。舉例來說，不管日本美術、中國美術或者東亞美術，它之前的研究史也很多，相關的例如說文學上的積澱

也強，這是其一。其二，面對到當代，開始有一些盲點爭議出來。

廖：所謂盲點爭議的意思是？

龔：現在進行時有一些研究創作論述，藝術家的想法。當然藝術創意的追求上是很值得鼓勵，但回歸到作為研究基礎上的藝術史學，還是會有一些困難，我想這也是必經的鎮痛期。第三個，可能就說學生選課跟系所安排。

廖：中國美術史、西洋美術史、台灣美術史同時開，學生對這個課的選擇跟他喜好度有關。他們的意向是怎樣？

龔：以我們學校來講，之前的規劃，以前叫中國美術跟西洋美術，後來慢慢擴大，把它改成東亞美術，包括韓國、日本。歐洲就把它改稱叫歐美藝術。

廖：台灣美術之前的老師誰？

龔：王德育。在他規劃大學部的年代就已經規劃這個課程。等於說把之前的東西改成東、西、在地三個。其實台灣的藝術實際上有其優點，我們可以最直接地面對我們的藝術家、藝術作品，或者直接面對的過程中有剛才講的一些狀況。不過我想說，經過時間的沉澱，應該對於未來是一個可以期待的。

廖：被受訪的老師也提到過，開台灣美術史有一個優勢，出去田調、田野參訪的機會就多。比如說你到美術館去看展覽，我們要看西洋藝術史的展覽在台灣非常困難，除了故宮以外，或者歷史博物館，少數的所謂中原藝術的部分，你只有在故宮才能夠看到。可是台灣藝術史的展覽在北中南各地或者說大小展覽其實經常發生，就說實地參觀的機會就會有，這也是你剛才講的說優勢之一。它是在地的歷史，也經常可以有新鮮的展覽可以欣賞，看到原作。

龔：主場優勢。

廖：去年我們調查各大專院校美術科系，台灣中國及西洋藝術史課程裡面統計

的結果，統計的課程裡面，台灣藝術史課程占 10%，中國藝術史課程占 22%，西洋藝術史課程占 20%。每個藝術史相關系所統統都有，這個表格說明，台灣藝術史開課量只有一半。我們看到美術科系裡面 103 年到 105 年，總的也看到這樣的趨勢。龔老師你覺得從藝術生態或者藝術教育的角度而言有什麼看法？

龔：其實台灣藝術史應該是後勢看好。十個科系裡面大概只有一半，等於說還有一半還沒有，未來還可以再開設。至於中國藝術史跟西洋藝術史經過這三、四十年，如果沒開設大概也不會再開設。

廖：其實基本上通常都會開設，美術系專業系所不可能沒有中國藝術史、西洋藝術史，就是說其中有一半是還沒有開設是這樣的意思。

龔：應該都會開設。或許隨著當代藝術的發展，可能是我個人的意見想法。中國藝術的養分或者西洋藝術的養分，事實上最後回歸到一個在地的現在藝術家，也會成為創作上的淵源之一。假以時日，這一群人也成為台灣藝術被研究的對象，自然應該有相對應談藝術史的課程，所以目前可能還有一半還沒有開設。我想，大概慢慢地陸陸續續應該會再開設。

廖：我們在訪問過程當中，基本上回應的老師有兩種態度。一種態度就是說，本來就應該要少，為什麼呢？因為認為藝術史的內容，誠如剛剛龔老師說的還不多，還沒有成氣候，這是第一種態度。本來中國藝術的內涵龐大，占的東西就要多，這是第一種態度；第二種態度，認為說因為整個所謂的中國意識或者說主流藝術裡面，把台灣藝術史給排擠開來，使得十所藝術美術科系裡有五所美術科系的學生因為這樣而沒有機會接觸台灣藝術史。這個是因為整個生態，意識型態所造成。所以這兩種態度也很有意思，反應出不同對這個

統計調查的想法，這也是很有趣。並沒有定論，好像面對這件事情並不是有一種回應，有不同的回應。你認為台灣藝術史和我國藝術教育之間的關係是什麼？對未來台灣大專學生有沒有影響？影響層面在哪裡？從藝術教育的角度而言。

龔：那時候看到這個訪題的時候突然想到，以前在日本唸書的時候，有一陣子剛開始不怎麼適應。當日本人談到日本美術史的建構，基本上是隨著整個國家整體主體的認同。台灣美術史第一個我想，在我國的藝術教育裡面當然是必需。如果說藝術史的另外一種角色，它可能也是隨著整個社會，至少藝術跟社會人文的關係，原本就相當密切。尤其是當藝術創作逐漸累計沉澱成一個藝術史，可以論述的主體，事實上也反應出了群體的認同。在群體的藝術教育裡面，我是把它定位或者思考成一種視覺的或者藝術的，對應了一種自我認知、自我存在。

廖：所以到最後其實是認同的問題，文化認同、國家認同會繼續延伸到那個部分。

龔：就好像說，對未來大專學生有無影響，影響層面在哪裡，有點類似台灣美術史的建構難免多少會涉及到。

廖：有何過往的軌跡可以觀察，台灣藝術史的特性是什麼？現今台灣藝術史研究與教學，你的看法是什麼？在教學上，跟中國藝術史、西洋藝術史的差別。

龔：台灣藝術史學會的出現，慢慢在這十幾年台灣的文化藝術蓬勃發展過後的一個反省跟回顧，它的軌跡特性，怎麼樣抓到台灣藝術的特性，它跟中國美術相互對應感覺。

廖：中國藝術當然是山水畫，到最後走向的是禪宗、老莊，但是儒家思想或者中

國文化的思想，比如筆墨、氣韻這些東西會放到裡面來，有一定的特色。就龔老師了解的日本藝術，也有所謂的在開放之前閉鎖的狀態，然後在開放之後，門路打開之後怎麼樣洋化，怎麼樣找到融合的問題。比如說美國也有美國的藝術特色，歐洲的法國、英國、德國、西班牙這些重要的藝術大國，也都有他不同的特色。所以這個問題實際上在問，台灣的藝術史的特色是什麼，你個人覺得？

龔：生根在地，連接全球，我個人覺得台灣能屈能伸。有點像台灣的國際地位，在美、日、中，強權不管是政治經濟下，台灣還能夠活下來。事實上我們的一個彈性，或者說我們某個程度上，在大中國之下累計的優質，我們必須要強調優質的中國文化傳統之下，再加上目前他們所不大願意接受的尤其日本這塊，通過台灣當年五十年的日治融合。再加上台灣確實是一個相對及時性的國際資訊，讓台灣可以追逐在全球的浪頭之上，同時又有三種不同文化的奠基。當我們在追求最新的時代標竿，同時也能照顧各類傳統，或者進行當中的藝術，我想這或許是藝術史在台灣的實驗場。

廖：這是一個非常有趣的說法。台灣藝術史的課程和在地本土文化傳承上的意義為何？關於台灣藝術史的課程跟在地化的關係？

龔：在地化其實跟全球化是一體兩面，我個人一直這麼覺得，就像貴校也有美術系，也有古蹟修復系，事實上可能就我們來看，還是可以把它融合在一起。或許可能我個人接觸不是太多，好像台灣美術主流上，可能平面藝術或者當代藝術還是一個主流。在這個時代浪潮主流之下，回到剛才的課題，很多包含相對的是傳統藝術或者是展演或者是其它各種可能性。如果能夠容納進來的話，也就是說，擴充整個課程的範疇，自然在地本土或者在地本土所對照

出來的一個全球，包括現在整個網路上的世界無國界化，應該都可以一體兩面都吸收進來。

廖：所以這裡龔老師的意思強調說，在地不是閉鎖，在地其實是從根出發，但是往外擴散，也去了解別人的藝術上面的特色跟優質，然後也吸收回來。你對台灣藝術史的教育課程跟文化政策的期待是什麼？特別是文化部跟教育部的政策方面。在文化政策跟教育政策上，它怎麼樣對應台灣藝術史，這個部分你怎麼看？

龔：教育工作者要往下扎根，現在已經陸陸續續在做了，像小孩子這一代已經開始認識台灣。台灣藝術站在這個浪頭上，建立新的知識，而這種知識成為某一種美術史的常識。這個常識再往下扎根，陸陸續續，我們之前的疑慮大概就會慢慢被解決，這是第一個。第二個，我想說既然國家也在重視，事實上就一個學科的研究，可能也不只是美術史、藝術史。一個 database 的建立基礎史料，尤其是我們今天的討論，很多有在地性及主場優勢，我們對進行中或者剛剛消失不久，或者說可能即將要消失，我們可能要趕快建立一些相關人、事、地、物的資訊，建立這個資訊就掌握了整個未來的話語權跟發言權。在這個過程中，台灣藝術史學會，或者大專院校相關的科系做更好的深入研究。研究過程當然還是會建立有定期的發表研討跟資料的出版，最後這些不管是紙本的、或者數位，或者研討。回歸到剛才的課題，作為台灣藝術如果沒有全球藝術的對照，或許它的重要度、特殊性會減弱。因此要建立全球開放的觀念，作為開放性的 database。在日本有一個叫「蘭學」，即荷蘭學。荷蘭學當中台南是很重要的地點，等於說像台灣藝術學或者台灣學能夠回歸到當年像荷蘭一樣，通過殖民，一直到日本大阪。

廖：這也叫「跨國移動」。台灣藝術史的定位，隨著台灣人這種移民冒險精神，觸角擴及全球各地，全球開放事實上是倒過來把全球的眼光拉回來，同時也會讓台灣藝術史做一個提升。特別就是說剛剛結才結束的 2018 全國文化會議裡面，現任的文化部長就特別強調「重建台灣藝術史」，還有建立歷史記憶。如果說這樣的目標要具體實現的話，剛才講的龔老師所說的這些 database，還有一些已經消失、正在消失、還沒消失，這些資料還要很努力保存起來，甚至要成立研究單位，專職的研究單位或者委託的專職研究單位，才有辦法做這些事情。現在台灣藝術史的課程有點像是在靠運氣，我的感覺。我們就是希望在政策上能夠體制化。有體制化就會有機構、有組織、有編制、有預算。有了編制有了預算就有人去執行，龔老師講的所謂的知識，台灣學的知識就會因為這樣而開始壯大，這確實是很大的力氣。作為一個台灣藝術史的教學者，你最憂心的是什麼，有何改善之道，還有沒有其它的補充看法？

龔：其實最憂心的是我們整個環境，包含了大學或者說藝術科系裡面環境的功利化。就是說藝術科系家長擔心的是就業與否，未來跟畫廊能不能簽得了約。對這種所謂的藝術知識或者藝術思潮的關心，尤其是沒有利害關係，似乎它的重要性就如剛才廖老師所講的好像還沒有被發現。接下來後繼無人，大概還不至於，不過可能功利環境之下，某個方面反應出就業市場的需求。如果沒有一個永續發展的政策，專人專責的機構的話，確實靠個人一己之力，或者個人的興趣，也是還滿擔心。最後補充一件事，真的是很高興有台灣藝術史學會的成立。好久以前，我們唸書的時候一直有聽說我們的老師一直想要成立美術史學會。很高興在廖老師、白適銘老師等人的努力下，有台灣藝術

史研究學會的成立。這個成立也代表說，不只是台灣藝術史回歸到藝術史的研究環境，藝術史的研究如果說成為一種學術上不可或缺的一門，或許就像國文、英文，除了學制上或者政策上的必要，成為學術市場上的必須，我想說自然的有些現象可能就慢慢消除。因此我建議，回歸到一個或者是更深化美術史或者美學美術史或者美術批評，或者各種藝術理論，甚至藝術跟社會，或者說文化論述，把理論論述更加的加強，讓市場也需要……。總而言之，有一個需求，打造一種更具有文化深度，是台灣美術史責任的話，當下一波來到的時候，就是大家出頭天的時候。

廖：很感謝龔老師對學會的期待，其實台灣藝術史不論是平台的建立或者說深化，是一個集體努力下的成果。我們也期待通過一點一滴、一步一腳印的方式能夠讓台灣藝術史真正在台灣扎根。當提到藝術史或者我們講到台灣藝術史的時候，我們有比較有信心的內容可以傳輸，這是我們要一代接著一代，然後一棒接著一棒要做出來的東西。謝謝龔老師接受我們今天的訪問。

附錄一
訪談照片

訪談徐文琴教授

訪談盛鎧副教授

訪談廖仁義副教授

訪談潘安儀教授

訪談蕭瓊瑞教授

訪談龔詩文副教授

附錄二
藝術科系美術史課程調查暨
民眾藝術史學習問卷

▌一、大專院校藝術科系台灣美術史課程調查

　　藝術與文化扎根是任何正常化國家的核心工作目標，一個有著豐厚藝術底蘊、長遠文化視野的社會與人民，將有更堅強的價值動力，文化認同也因此更為穩健。由於過去歷史與政治的複雜糾纏，加上西化與全球化的外來衝擊，戰後台灣的藝術與文化，在教育政策與文化政策上則處於不明確與不穩定的狀態。文化部長鄭麗君於 2016 年台灣文化日活動時表示，在台灣 21 世紀文化總體營造的規劃中，須啟動歷史扎根、教育扎根和在地文化扎根。扎根無疑是重要的文化工程，其現狀為何？ 2015 年，因陳澄波作品失竊報導，一位新聞主播脫口而出「陳澄波他自己本人也相當的緊張」引起社會譁然，反映出台灣在地藝術史觀缺席的冰山一角。現階段，台灣藝術史的教育扎根情況為何？本調查將從瞭解大專院校藝術史課程出發，蓋藝術史教育乃藝術扎根的基礎，特別是高等教育體系格外重要。

　　根據教育部統計處統計資料，104 年度至 105 年度全台灣大專院校共有一百七十二間，系所數量龐大，而各學系與研究所開授的課程內容也相當多元化。為凝聚藝術教育課程中教授對台灣藝術的歷史之重要性，以及深根台灣藝

術。本調查以台灣各大專院校為調查對象，透過各校美術系所、台灣藝文系所與通識課程其正式課程資料的蒐集作分析。本調查的研究範圍自 103 年度第一學期至 105 年度第二學期間正式開課課程作數據統計。依開課系所的不同分為藝術史課程、藝文文史課程與通識課程，課程統計類別細分為台灣、中國與西洋三大歷史脈絡，以及其他藝術史（如：當代藝術史、現代藝術史等課程），共四大分類。其調查的課程內容，僅定義為以下三類：一、語言藝術（文學等）；二、視覺藝術（繪畫、素描、雕塑等）；三、表演藝術（電影、戲劇、舞蹈、音樂等），其餘類別則列為其他之中。列表與統計出開授台灣、中國、西洋及其他藝術史的課程名單其數據，並針對美術系所中的師資中，依各學期統計出「台灣藝術史」課程之師資數量，附件 103 年度第一學期至 105 年度第二學期間師資參考名單。本調查也以客觀的問卷調查作調查方法之一，其問卷調查對象為一般大眾與本會會員，分析大眾對曾經學習藝術史的學習經歷與印象。最後彙整三年內各藝術史的課程變化，並針對全台大專院校中開授台灣藝術史課程之結果提出建言。

（1）美術系所之藝術史課程統計

　　全台大專院校中，總計有三十間大專院校擁有正式美術系所。其美術相關學系共有三十七個學（科）系，研究所則有六十五個研究所，總計為一百零二個系所。鑑於上表所提出的系所統計，103-1 至 105-2 學期美術系所，開授台灣、中國、西洋與其他藝術史課程之數量變化以及各藝術史課程百分比。詳細列表如下：

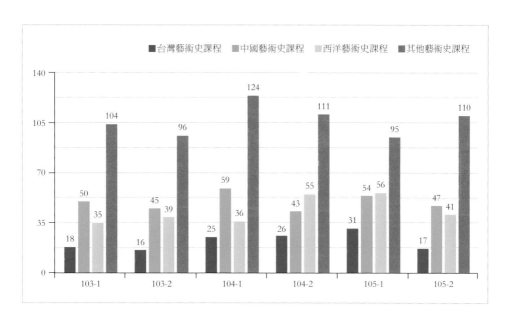

其他藝術史課程比重居多，為 48%。依序為中國藝術史課程占 22%、西洋藝術史課程占 20%，台灣藝術史課程則位居最後，為 10%：

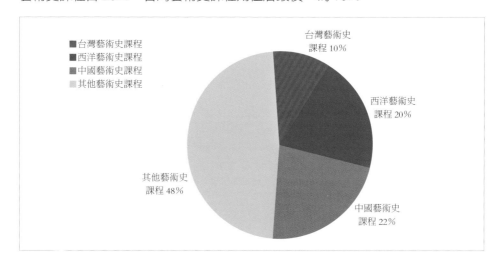

（2）美術系所之台灣藝術史課程授課師資統計

　　針對美術系所中的課程，在此列表與統計出於美術系所中開授台灣藝術史課程之授課師資數量。此統計包含同一師資於不同學期中重複開授相同名稱之課程。其結果中，發現以 104-1 學期中師資數量最多，共有二十五位。其次為105-1 學期，為二十四位。如今 105-2 學期則減少至十五位，近三年開授台灣藝術史課程之師資減少幅度增加。詳細 103-1 至 105-2 學期師資總平均為二十人：

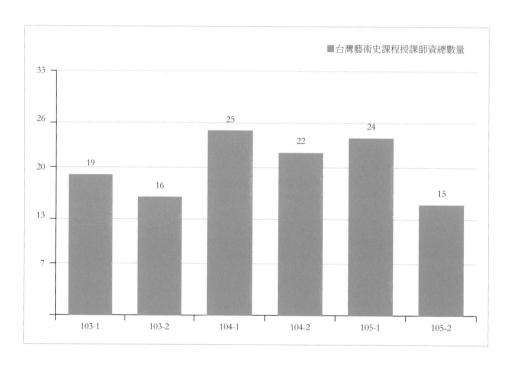

▌二、民眾藝術史學習問卷

　　本調查中的問卷調查對象為本學會員與一般民眾，並採不記名方式進行，

分別採網路問卷調查，以及紙本問卷調查。網路問卷調查即透過網路社群分享之方式進行調查；紙本問卷調查即前往公共場合中，隨機挑選多名一般民眾的方式作調查，此調查方式當下即自動排除為學習過藝術史課程之一般民眾。本問卷調查的問題採用「曾經學習過的台灣、中國與西洋藝術史課程之比重」，以三段的次數分量，分別為：學習最多、學習次多、學習最少，以及不知道（即沒印象學習過相關藝術史之課程）三項進行填答，調查時間：2017 年 1 月。其民眾問卷調查總計有一百零一份，一般大眾所調查得地點為台北火車站（調查份數：81份），以及台北當代藝術館（調查份數：20 份）；而網路問卷調查中，其會員問卷總計四十五份、民眾問卷調查有一百五十一份。總計所有問卷為兩百九十七份，其問卷題目如下：

您好，請問在妳／你的學習過程中，台灣藝術史、中國藝術史與西洋藝術史課程，哪一個領域的學範圍的比較多？請依多少的排序寫 1、2、3，或是妳／你也可以勾選其他原因。

（請排順序 1 ～ 3 名，如有其他原因請打 V）

＿＿＿＿＿＿ 台灣藝術史課程

＿＿＿＿＿＿ 中國藝術史課程

＿＿＿＿＿＿ 西洋藝術史課程

＿＿＿＿＿＿ 不知道／沒印象學習過藝術史課程

　　結果呈現台灣、中國與西洋藝術史課程於調查對象的學習歷程中之比重。發現以西洋藝術史課程為學習歷程中學習最多的藝術史課程，學習次多為中國藝術史課程，學習最少的課程為台灣藝術史課程。彙整問卷調查，分析曾經學習台灣、中國與西洋藝術史課程百分比結果。台灣藝術史課程為學習最少的課程，占統計結果中占 70%，其次為認為學習次多，占 15%，而調查中曾經學習台灣藝術史課程最多的比率僅為 6%。中國藝術史課程與西洋藝術史課程比率相近。

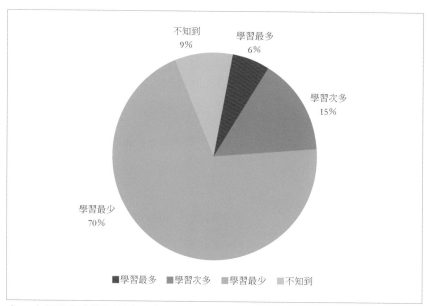

表 1 台灣藝術史課程問卷調查結果統計

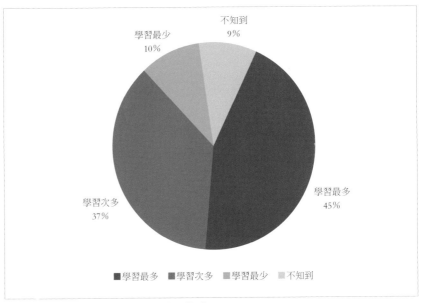

表 2 中國藝術史課程問卷調查結果統計

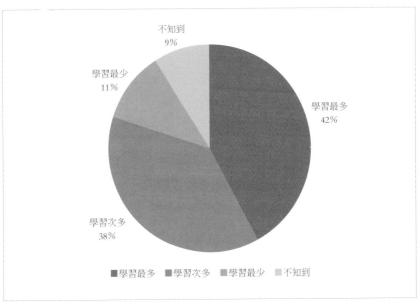

表 3 西洋藝術史課程問卷調查結果統計

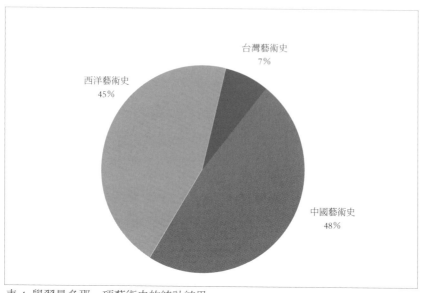

表 4 學習最多那一項藝術史的統計結果

▌發現與建議

　　本研究調查 103-1 至 105-2 學期全台灣大專院校台灣、中國、西洋，以及其他藝術史課程中，發現開授台灣藝術史的課程數據變化與大眾印象皆排名於最後，以下摘要三點調查發現：

（1）美術系所的藝術史課程調查中，結果分析出台灣藝術史課程數量三年內的數量未持續增加，更於 105-2 學期降低至十七堂課。統計的結果為台灣藝術史課程僅約占藝術史課程中的 10%，相較於中國藝術史課程（20%）與西洋藝術史課程（22%）各占約莫20%的比率，亦即：每十所美術系所，均有西洋藝術史、中國藝

術史課程之安排，但只有五所有台灣美術史，亟待課程結構有平衡的調整。在師資方面，每學年平均二十人。供給面失衡的情況下，期待台灣大專院校美術專業學生有完整的台灣藝術史觀，乃緣木求魚。在通識課程中開授藝術史課程情況，其關注台灣、西洋與中國藝術史三項課程，分別為西洋藝術史課程（31%）、中國藝術史課程（10%），台灣藝術史課程（8%），和專業藝術科系類似，台灣藝術史相對弱勢。

（2）針對台灣藝文文史系所開課的藝文文史課程作分析，明顯以台灣藝文文史課程（53%）占開課數量最多，其三年內的開課變化皆高達以五十堂以上。其次為其他藝文文史課程（42%）、中國藝文文史課程（4%）、西洋藝文文史課程（1%）。三年內的師資數量即使由 105-1 的七十位降至 105-2 的四十二位，仍對歷年的開課數量未造成大幅變化的影響。其中，台灣藝文文史系所授課內容則以文學類、語文類等為主。

（3）最後在問卷調查當中，民眾接收台灣藝術史課程的調查中發現，「學習最少」占 70%，表示曾經學習台灣藝術史課程普遍薄弱。其次為「學習次多」（15%）、「不知道」（9%）、「學習最多」（6%）。而中國藝術史（45%）與西洋藝術史（42%）的問卷調查結果相對高很多。此顯示曾經學習台灣藝術史課程的普遍印象較少，反而以中國、西洋藝術史的學習經歷為多數。因此，我國本土藝術史課程與教育亟待強化與提升。

國家圖書館出版品預行編目資料

同心圓：大學台灣藝術史教師實訪錄
/ 台灣藝術史研究學會 主編 -- 初版. --
臺北市：藝術家, 2018.12
240面；17×24公分
ISBN 978-986-282-228-9（平裝）

1.藝術史　　2.訪談　　3.臺灣

909.33　　　　　　　　　107020405

同心圓
大學台灣藝術史教師實訪錄

台灣藝術史研究學會　主編

發 行 人　何政廣
主　　編　王庭玫
編　　輯　台灣藝術史研究學會（主訪人：廖新田、呂筱渝）
助　　理　徐惠萍、吳盈諄、鄭友寧、錢又琳
美　　編　廖婉君、吳心如
出 版 者　藝術家出版社
　　　　　台北市金山南路（藝術家路）二段147號6樓
　　　　　TEL：(02) 2388-6715
　　　　　FAX：(02) 2396-5707
郵政劃撥　50035145 藝術家出版社帳戶

總 經 銷　時報文化出版企業股份有限公司
　　　　　新北市中和區連城路134巷10號
　　　　　TEL：(02) 2306-6842
南區代理　台南市西門路一段223巷10弄26號
　　　　　TEL：(06) 261-7268
　　　　　FAX：(06) 263-7698

製版印刷　欣佑印刷股份有限公司
初　　版　2018年12月
定　　價　新臺幣350元
I S B N　978-986-282-228-9

贊助單位　文化部
　　　　　MINISTRY OF CULTURE